家庭美術館／美術家傳記叢書

婉麗‧典雅‧金勤伯

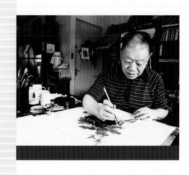

沈以正／著

文建会 策劃 藝術家 執行

照耀歷史的美術家風采

　　台灣的美術，有完整紀錄可查者，只能追溯至日治時代的台展、府展時期。日治時代的美術運動，是邁向近代美術的黎明時期，有著啟蒙運動的意義，是新的文化思想萌芽至成長的時代。

　　台灣美術的主要先驅者，大致分為二大支流：其一是黃土水、陳澄波、陳植棋，以及顏水龍、廖繼春、陳進、李石樵、楊三郎、呂鐵洲、張萬傳、洪瑞麟、陳德旺、陳敬輝、林玉山、劉啟祥等人，都是留日或曾留日再留法研究，且崛起於日本或法國主要畫展的畫家。而另一支流為以石川欽一郎所栽培的學生為中心，如倪蔣懷、藍蔭鼎、李澤藩等人，但前述留日的畫家中，留日前也多人曾受石川之指導。這些都是當時直接參與「赤島社」、「台灣水彩畫會」、「台陽美術協會」、「台灣造型美術協會」等美術團體展，對台灣美術的拓展有過汗馬功勞的人。

　　自清代，就有不少工書善畫人士來台客寓，並留下許多作品。而近代台灣美術的開路先鋒們，則大多有著清晰的師承脈絡，儘管當時國畫和西畫壁壘分明，但在日本繪畫風格遺緒影響下，也出現了東洋畫風格的國畫；而這些，都是構成台灣美術發展的最重要部分。

　　台灣美術史的研究，是在1970年代中後期，隨著鄉土運動的興起而勃發。當時研究者關注的對象，除了明清時期的傳統書畫家以外，主要集中在日治時期「新美術運動」的一批前輩美術家身上，儘管他們曾一度蒙塵，如今已如暗夜中的明星，照耀著歷史無垠的夜空。

　　戰後的台灣，是一個多元文化交錯、衝擊與融合的歷史新階段。台灣美術家驚人的才華，也在特殊歷史時空的催迫下，展現出屬於台灣自身獨特的風格與內涵。日治時期前輩美術家持續創作的影響，以及國府來台帶來的中國各省移民的新文化，尤其是大量傳統水墨畫家的來台；再加上台灣對西方現代美術新潮，特別是美國文化的接納吸收。也因此，戰後台灣的美術發展，展現了做為一個文化主體，高度活絡與多元並呈的特色，匯聚成台灣美術史的長河。

　　行政院文化建設委員會為累積豐富的台灣史料，於民國81年起陸續策畫編印出版「家庭美術館——美術家傳記叢書」，網羅20世紀以來活躍於台灣藝術界的前輩美術家，涵蓋面遍及視覺藝術諸領域，累積當代人對台灣前輩美術家成就的認知與肯定，闡述彼等在台灣美術史上承先啟後的貢獻，是重要的藝術經典。同時，更是大眾了解台灣美術、認識台灣美術史的捷徑，也是學子及社會人士閱讀美術家創作精華的最佳叢書。

　　美術家的創作結晶，對國家社會及人生都有很重要的價值。優美藝術作品能美化國家社會的環境，淨化人類的心靈，更是一國文化的發展指標；而出版「美術家傳記」則是厚實文化基底的首要工作，也讓台灣美術發展的結晶，成為豐饒的文化資產。

Artistic Glory Illumines Taiwan's History

The development of fine arts in modern Taiwan can be traced back to the Taiwan Fine Art Exhibition and the Taiwan Government Fine Art Exhibition during the Japanese Occupation, when the art movement following the spirit of The Enlightenment, brought about the dawn of modern art, with impetus and fodder for culture cultivation in Taiwan.

On the whole, pioneers of Taiwan's modern art comprise two groups: one includes Huang Tu-shui, Chen Cheng-po, Chen Chih-chi, as well as Yen Shui-long, Liao Chi-chun, Chen Chin, Li Shih-chiao, Yang San-lang, Lu Tieh-chou, Chang Wan-chuan, Hong Jui-lin, Chen Te-wang, Chen Ching-hui, Lin Yu-shan, and Liu Chi-hsiang who studied in Japan, some also in France, and built their fame in major exhibitions held in the two countries. The other group comprises students of Ishikawa Kin'ichiro, including Ni Chiang-huai, Lan Yin-ting, and Li Tse-fan. Significantly, many of the first group had also studied in Taiwan with Ishikawa before going overseas. As members of the Ruddy Island Association, Taiwan Watercolor Society, Tai-Yang Art Society, and Taiwan Association of Plastic Arts, they are the main contributors to the development of Taiwan art.

As early as the Qing Dynasty, experts in calligraphy and painting had come to Taiwan and produced many works. Most of the pioneering Taiwanese artists at that time had their own teachers. Contrasting as Chinese and Western painting might be, the influence of Japanese painting can be seen in a number of the Chinese paintings of the time. Together they form the core of Taiwan art.

Research in the history of Taiwan art began in the mid- and late- 1970s, following rise of the Nativist Movement. Apart from traditional ink painting of the Ming and Qing dynasties, researchers also focus on the precursors of the New Art Movement that arose under Japanese suzerainty. Since then, these painters became the center of attention, shining as stars in the galaxy of history.

Postwar Taiwan is in a new phase of history when diverse cultures interweave, clash and integrate. Remarkably talented, Taiwanese artists of the time cultivated a style and content of their own. Artists since Retrocession (1945) faced new cultures from Chinese provinces brought to the island by the government, the immigration of mainland artists of traditional ink painting, as well as the introduction of Western trends in modern art, especially those informed by American culture, gave rise to a postwar art of cultural awareness, dynamic energy, and diversity, adding to the history of Taiwan art.

In order to organize the historical archives of Taiwan art, the Council for Cultural Affairs has since 1992 compiled and published *My Home, My Art Museum: Biographies of Taiwanese Artists,* a series that recounts the stories of senior Taiwanese artists of various fields active in the 20th century. Accumulating recognition and acknowledgement for them and analyzing their contributions to the development of Taiwan art, it is a classical series of Taiwan art, a shortcut for us to understand the spirit and history of Taiwan art, and a good way for both students and non-specialists to look into the world of creative art.

Art creation has important value for the country and society from which it springs, and for the individuals who create or appreciate it. More than embellishing our environment and cleansing our souls, a fine work of art serves as an index of the cultural status of a country. As the groundwork of cultural development, publication of the biographies of these artists contributes to Taiwan art a gem shining in our cultural heritage.

目錄 CONTENTS

婉麗・典雅・金勤伯

Ⅰ・ 行善起家，蔭佑後人　8

院體工筆花鳥風格第一人　10

開通中西文化領域的金氏家族　16

誕生於積善之家　25

兩本月刊為北方畫壇盛況留下記錄　27

父親是企業家　28

金勤伯轉向繪畫的機緣　31

Ⅱ・ 金氏家族與「京朝畫派」　36

金城所奠定的社會地位增益其在藝壇發展　40

由摹古中得古人繪畫藝術要訣　40

「中國畫學研究會」與《湖社月刊》　44

金城文化藝術教育的傳承　46

Ⅲ・ 金勤伯畫藝的成長　52

畫藝受金城的啟蒙　54

步入畫壇：從「師古」雅興到致力工筆畫描繪　56

金章是金勤伯真正的實授老師　60

畫藝趨於成熟　66

南遷上海與赴美深造　70

來台任教，用功至勤　74

IV ◦ 金勤伯的春風化雨　78

任台灣師範學院藝術系國畫教席　80
促成「麗水精舍」的繪畫因緣　87

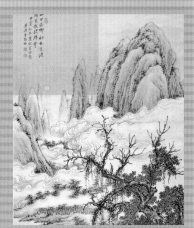

V ◦ 金勤伯的繪畫代表作品　92

花鳥畫：最足以代表其畫藝　94
山水畫：摹繪古畫得益精深　120
人物仕女：繪畫工整高古　130
印章：方寸間閒適自況　135

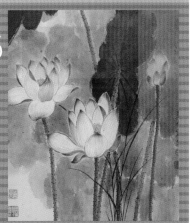

VI ◦ 金勤伯的時代與藝術成就　136

工筆重彩、膠彩與唐卡　138
金氏家學的傳承與發揚　141
花鳥畫在繪畫歷史上的律動　144
金勤伯的畫壇地位　148
身教代言教，散播藝術種子　152

附錄

參考資料　157
金勤伯生平年表　158

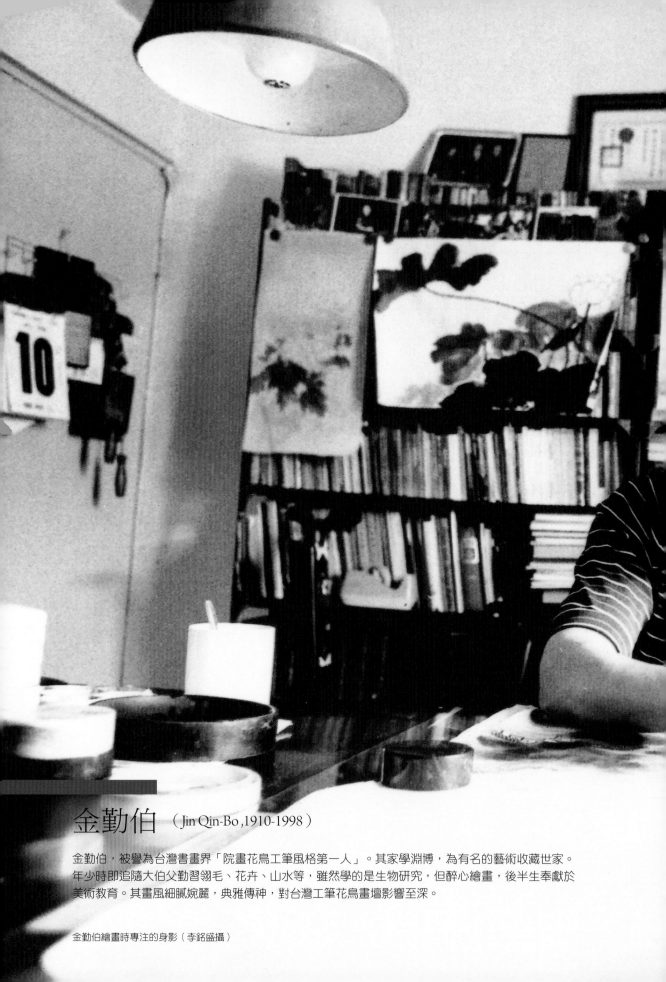

金勤伯 （Jin Qin-Bo, 1910-1998）

金勤伯，被譽為台灣書畫界「院畫花鳥工筆風格第一人」。其家學淵博，為有名的藝術收藏世家。年少時即追隨大伯父勤習翎毛、花卉、山水等，雖然學的是生物研究，但醉心繪畫，後半生奉獻於美術教育。其畫風細膩婉麗，典雅傳神，對台灣工筆花鳥畫壇影響至深。

金勤伯繪畫時專注的身影（李銘盛攝）

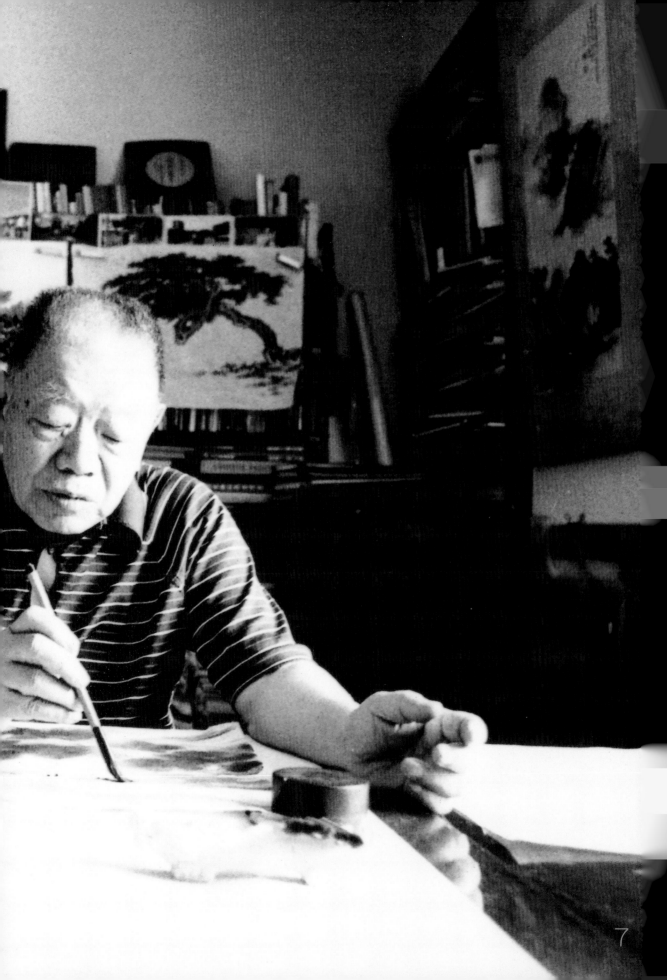

I • 行善起家，蔭佑後人

欣賞金勤伯的畫作，給人印象就像其家學淵源及溫文儒雅的個性——傳統而古典。他父親金紹基在華北開設紡織廠並經營礦業，同時也是一位收藏家。因而無論在書畫或財富上，金勤伯都有得天獨厚的「家傳」。

清末民初浙江吳興的金家，從十四至十六世代裡，由一脈相傳而開枝散葉。金勤伯的祖父金燾，思想開通又深具遠見，培育子女們經營事業有成；在藝術的領域裡，家族中也人才輩出。包括金城、金紹堂、金章、金紹坊，到金開藩、金開義至金勤伯，無一不是浸淫藝術甚深。

金勤伯來台定居後，潛心於花鳥繪畫的創作，並用心於繪畫教育推展，更將他大伯父金城倡導的藝術香火，傳遞到寶島發揚光大。

[左圖]
年輕時候的金勤伯
[右頁圖]
金勤伯 薰風鳥語（局部） 年代未詳 工筆重彩
鈐印：金業、勤伯

8

院體工筆花鳥風格第一人

金勤伯（1910-1998），被譽為台灣書畫界院體花鳥工筆風格第一人。在他故世後，家屬大部分留在美國，一年後師母也過世，家中後人無人精研美術。為了使金勤伯生前的一批珍貴文物不致散佚，於2000年時，家屬決定將其大部分作品、印章及若干先人遺珍，贈交國立歷史博物館保存，因當時的館長黃光男也是金勤伯的學生。黃光男之前任台北市立美術館館長期間，辦理美展或蒐藏、鑑定等與中國繪畫相關事務，金勤伯老師自然成為他重要的諮詢委員。在筆者任職北美館時，重要的評審會議，都能有幸陪侍金勤伯老師身側，並時有機會到他的居所拜訪，使我能常常面聆教誨與有所請益。如今雖無緣再看到他調色弄墨，多少對金勤伯若干生活中的點滴，還是能親自體悟的。

金勤伯的父親金紹基，以實業起家，設立工廠、成立公司，為金氏家族中最富有的一員。他的祖父金燾，有感於時局環境的變化，瞭解到要把事業傳給兒女們繼承已不能有所作為，所以安排長子金紹城（又名金城，號北樓，1878-1926）帶著二弟金紹堂、三弟金紹基、三妹金章等，齊赴海外留學，使得金家人都具備相當的外語能力和正確的世界觀。

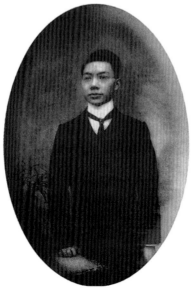
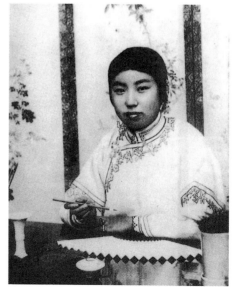

金家子弟，很奇特的一點，是金城與金勤伯這兩代之中，多人都與藝術結下了不解之緣，唯獨金勤伯的父親專志於金融相關行業；但大伯父金城在國內藝壇的地位尊崇，卻屬意當時年紀尚幼的金勤伯來繼承發揚自己的繪畫志業。1926年9月，當金城因積勞病逝於上海時，贈「繼藕」一方印章予侄兒金勤伯，寄望他繼承「藕湖」之志，確實極有遠見。同年11月，金城長子金開藩（1895-1946）與其弟子多人，組織「湖社」畫會，承接金城發揚研究中國傳統畫藝的精神，使之能普及而光大。

金家後人中接觸繪畫藝術相關研究的人包括：金城的二弟紹堂，以刻竹聞名，他的次子金開義，以能畫著名。四弟紹坊刻竹尤為高妙，又與藝術界名人傾心結交，常由大哥金城為其作稿，指導如何處理畫面的虛實變化，且出版刻竹專書。排行老三的姑母金章（號陶陶，亦稱陶陶女史，1884-1939），是真正將花卉絕藝傳交給金勤伯的長輩。而金城的原配邱棫、長子開藩、次子開華；金章的兒子王世襄（1914-2009）等人，都具有相當深厚的藝術素養。

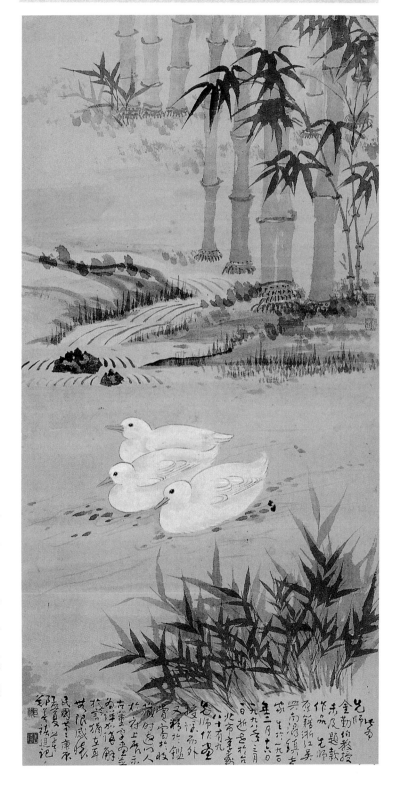

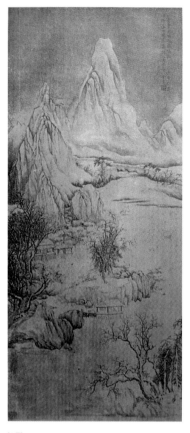

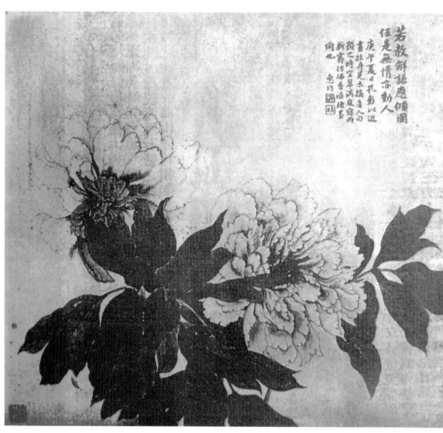

[左圖]
《湖社月刊》刊載金開義所繪的
雪景山水
[右圖]
《湖社月刊》刊載金開義所繪的
牡丹　1930　工筆重彩

　　金勤伯隨侍大伯父時日並不算久，卻被大伯父推薦進入「中國畫學研究會」。第二屆中日繪畫聯合展覽於日本展出時，金城即帶領這個年紀幼小的侄兒親自赴日與會，當時金勤伯年方十二，可見大伯父對他的畫藝已有所肯定。伯侄來到日本後，受到日方藝壇熱誠歡迎，以及當地新聞報導諸種對中國藝術的尊崇，使得金勤伯幼小的心靈十分感動，立志以傳承中國藝術為職志。日後他用的印章「繼藕」與「景北」（含有景仰大伯父金北樓的意思），以及他將自己收藏的金城作品付梓，在在說明金勤伯以此報答大伯父的栽培之恩。

　　金家除了多人長於繪畫外，「湖社」的確也栽培了不少極有學養的門生。「湖社」畫會是由金城長子金開藩在北平成立，並發行《湖社月刊》，而月刊之發行能到達一百期，幕後財力的支持者即為金勤伯的父親。人物畫家吳文彬為湖社當年的會員，在他訪問晏少翔這位畫壇前輩時，談到湖社子弟對「復社」的熱誠，均寄望金勤伯能登高一呼，在

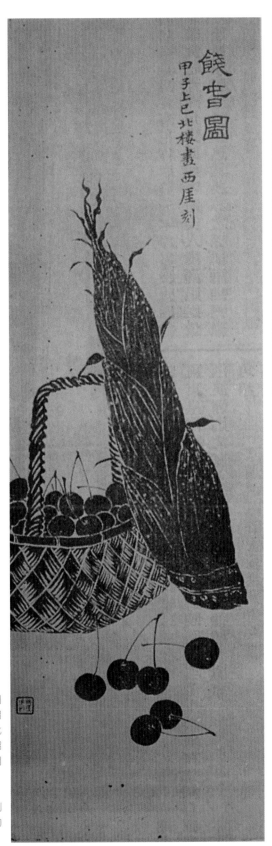

饒吉圖

甲子上巳北樓畫西厓刻

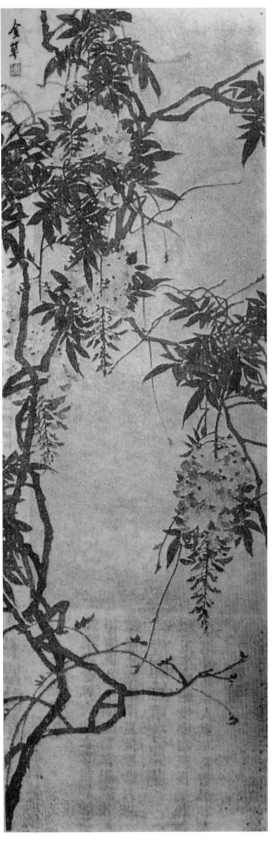

金華

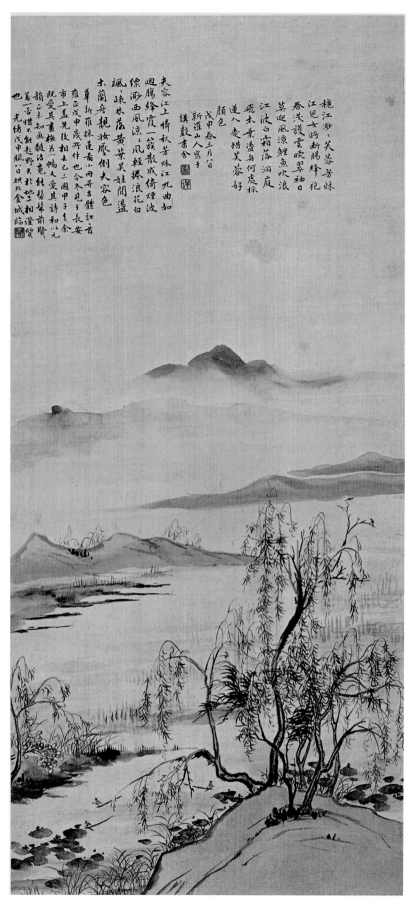

穠江渺渺芙蓉姝
江兒女時斷腸絳袍
春渚護雲暎翠袖日
莫迎風凉鯉魚吹浪
江波白霜落涸雁
飛木葉盪舟何處採
蓮人處惜芙蓉好
顏色
木蘭舟靚妝壓倒夫容色
飀飀水荇黃葉吳娃閒盪
縹緲西風凉風輕捲浪花白
迴腸絳霞一簇散成綺煙波
夫容江上幘秋芳姝江九曲如

戊申春三月日
新羅山人寫于
講觳書舍

華新羅採蓮畫小兩弁古體識首
雅己戊申歲所作也今冬見于長安
市上蓋先俊相去三週甲子矣余
既愛其畫梅又愛其詩和以元
韻正未知畫品能髣髴前賢
苐一居惜不能起野夫於地
也光緒戊申臘八日拱北金城臨質

《湖社月刊》刊載晏少翔的採藕
仕女圖

金城 採蓮圖 1908 彩墨

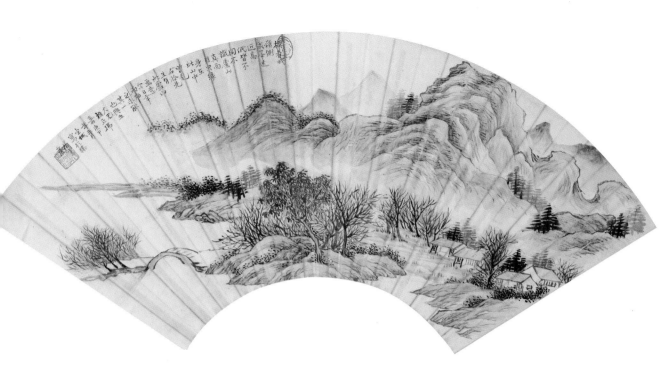

台灣重新振起「湖社」的精神。雖未能達成願望，但可貴的是，金勤伯已將畫藝的精要帶來寶島，使之繁榮滋長。

　　「海上畫派」在民國年間如異軍突起，成為畫壇主流；美國史丹福大學曾向浙江借展吳昌碩（1844-1927）、齊白石（1864-1957）、黃賓虹（1865-1955）、李可染（1907-1989）、潘天壽（1897-1971）等諸家作品，可約略推測當年畫壇中名家成名的過程。「南張北溥」、「渡海三家」我們都推崇了，但在老北平人眼中，我與陳雋甫老師提到溥忻，他肅然起敬的神情猶在眼前，溥家在當年的北平地位是如此尊崇，也可測知金勤伯在此一環境中完成他學養的過程。金勤伯與渡海三家都有著極為密切的關係，而他在花鳥繪畫上至高無上的成就，是要從美術發展的歷史中重新予以肯定的。

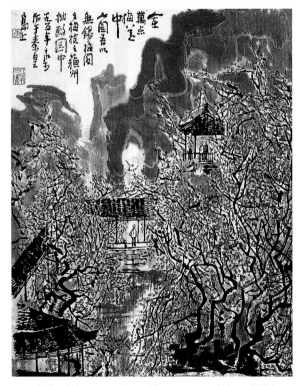

[上圖] 金城　山水　1920　彩墨、絹　18×54cm（沈以正提供）
金城以披麻法做山水，款書疑題句有礙而遭挖補。言民國九年（庚申）寫於滕居書房，為絹本，筆法中略見方折，應與他略撫北宗山水有關。

[下圖] 李可染　人在萬點梅花中　1961　彩墨、紙　57.5×45.7cm

開通中西文化領域的金氏家族

南潯為江南魚米之鄉、絲綢之府；善璉湖筆，在製筆行業中佔有相當地位。約當明朝中期，金氏由吳興遷往南潯，十二世祖時，承德堂金永灃無子嗣，乃以金永庚次子金桐出繼。鴉片戰爭後上海開發成商埠，西方貨物紛紛進口。歷史小說家高陽小說中的胡雪巖以販絲起家，蠶絲貿易在商場上舉足輕重，金桐把握此一機緣，將家鄉「輯里絲」（知名蠶絲品牌）運往上海外銷，習得簡單英語會話後，成為「絲通事」，累積資金後開設了「絲棧」和「絲行」，成為活躍於上海、南潯之間的富商。

其子金燾繼承家業，考取秀才並捐官職，他的先進觀點，認為欲踏入上層社會必先汲取新知，方能洽談商務，與社會各階層交際接觸，因而，他具有讀書人進取之心，而又能擺脫為官者的保守。

據其孫金開英的回憶，金燾在學識及處事上，仰仗與西方文明多方的接觸與熟稔，曾二度出國，由長子金紹城陪同周遊歐美，帶回大量西

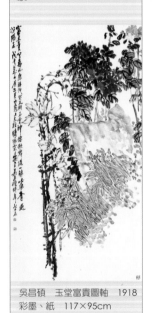

吳昌碩　玉堂富貴圖軸　1918
彩墨、紙　117×95cm

[右圖]
金勤伯的故鄉南潯，是江南水鄉與絲綢之府，風光秀麗、地靈人傑。

方文明產品，這是一般任公職恪守成規者不易突破的。例如他從英國購回的自鳴鐘，懸於建造的鐘樓上，南潯全鎮的人都可以聽到其報時。今日北京故宮鐘錶館藏有大量當年清宮收藏的座鐘或懷錶，這些西方的科學產物，那時已普遍見於中國上層社會。其次如購買各式鳥槍及製造子彈的機器，當年上海製造局已從事這方面的發展，並在民間實驗，使金氏子弟享有射獵為樂的技術。從義大利購回觀測天象的儀器，在家中自設工具房，並陳列各式放大鏡、顯微鏡，觀賞事物的顯觀與微觀，使具科學實驗的精神等，反映了金燾對現時代西方文明探求的全新理念。

金燾家中也設有戲劇班子娛親，建家堂、家塾、藏書樓等，他一方面保存傳統國人治家的規範，同時還能大量將子女遣送游學歐美，學習新知。尤其金家祖先的載德堂和承德堂後嗣無多，金桐由載德堂次子入繼承德堂，金燾亦為單傳，育有七子七女，不但人口繁衍，且子女都能與上層社會名流們結親，使金氏門第的子弟能接受高等教育，躋身經

【表一】

南潯金氏家族世系簡表（金桐一支，此表為局部，由《金氏家譜》、《金氏家族小傳》及金氏後人提供的資料綜合而成。 張紓嘉繪製）

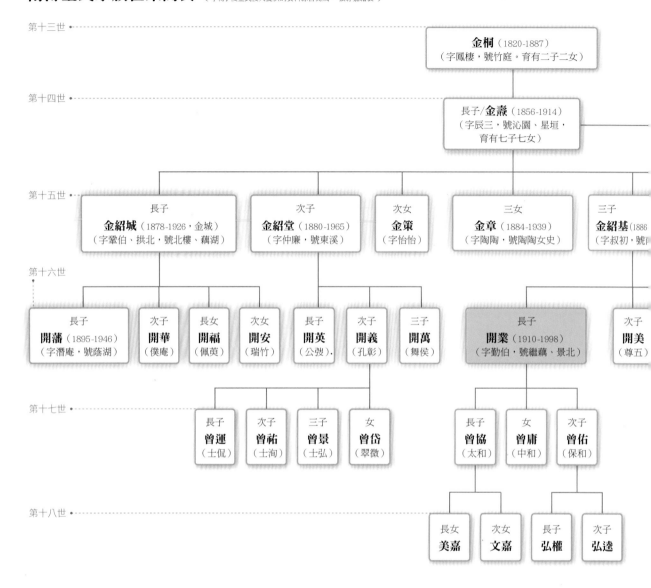

第十三世　　　　　　　　　　　　　　　　　　　　　　　**金桐**（1820-1887）
　　　　　　　　　　　　　　　　　　　　　　　　（字鳳棲，號竹庭。育有二子二女）

第十四世　　　　　　　　　　　　　　　　　　　　　長子/**金燾**（1856-1914）
　　　　　　　　　　　　　　　　　　　　　　　（字辰三，號沁園、星垣，育有七子七女）

第十五世
- 長子 **金紹城**（1878-1926，金城）（字鞏伯、拱北，號北樓、藕湖）
- 次子 **金紹堂**（1880-1965）（字仲廉，號東溪）
- 次女 **金策**（字怡怡）
- 三女 **金章**（1884-1939）（字陶陶，號陶陶女史）
- 三子 **金紹基**（1886（字叔初，號

第十六世
- 長子 **開藩**（1895-1946）（字潛庵，號蔭湖）
- 次子 **開華**（僕庵）
- 長女 **開福**（佩荑）
- 次女 **開安**（瑞竹）
- 長子 **開英**（公弢）
- 次子 **開義**（孔彰）
- 三子 **開萬**（舞侯）
- 長子 **開業**（1910-1998）（字勤伯，號繼藕、景北）
- 次子 **開美**（尊五

第十七世
- 長子 **曾運**（士侃）
- 次子 **曾祐**（士洵）
- 三子 **曾景**（士弘）
- 女 **曾岱**（翠微）
- 長子 **曾協**（太和）
- 女 **曾庸**（中和）
- 次子 **曾佑**（保和）

第十八世
- 長女 **美嘉**
- 次女 **文嘉**
- 長子 **弘權**
- 次子 **弘逵**

濟、文學、藝術、法律、科學各領域。而其長子金城成為北方畫壇領袖，而金氏一門又多藝術家，在以「商業」起家的金氏家族來說，因開通中西文化領域中的學術素養，造成後人個個出人頭地，實是忠孝傳家、德被鄉鄰應有的厚報。

有關南潯金氏家族的世系，金勤伯的長孫金弘權提供筆者一份資料（見表一）。由於金燾原配沒有生育，繼配朱氏育成四子四女，分別是：長子金紹城（號北樓、藕湖，字鞏伯、拱北）、次子金紹堂（號

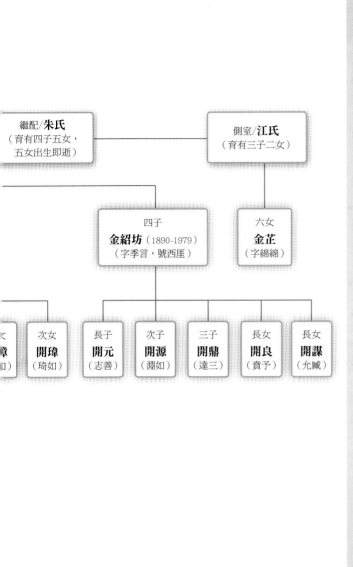

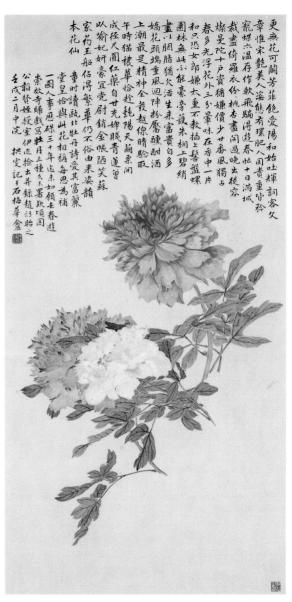

金城所作的牡丹

東溪，字仲廉）、三子金紹基（號南金，字叔初），以及四子金紹坊（號西厓，字季言）。正好是「伯仲叔季」和「北東南西」，為五行中的木、水、金、土而缺「火」，因為火能爍金的緣故。金燾另有側室江氏育有子女。然朱氏的四女，婿家均有良好家世，政治、文化上有其一定地位。陸劍所著《南潯金家》一書，以地誌的方式敍述金家發達的經過，分別提到金城兄弟姊妹們，如金城以外的才女畫家金章，固然教育了金勤伯，她本身也創作至勤，由《湖社月刊》刊印她花卉精冊多頁，

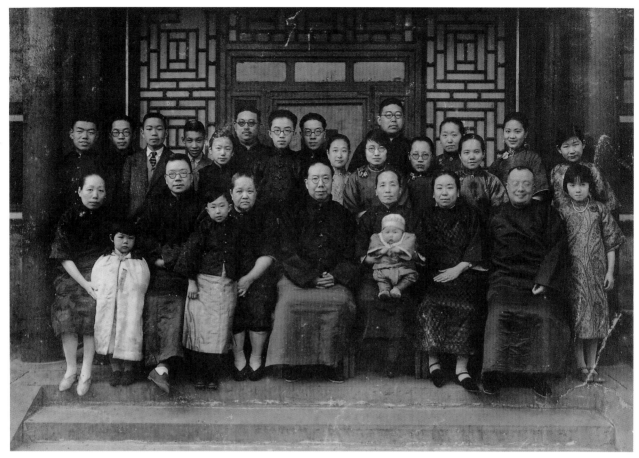

金氏家族合影，前排為金紹基（左三）、金紹堂（左六）。後排立者為金勤伯（左一）、金開英（左二）、王世襄（左三）。（金弘權提供）

《藝林旬刊》也多次刊載其作品，可知金章在畫壇上已具有相當重要的地位。加上他的次子王世襄，民國三十六年任北京故宮博物院古物館科長，後任文化部文物局古文獻研究室的研究員，著作甚豐，對竹刻及明式家具等研究十分專精。金紹坊雖與兄長金紹堂均學習竹雕，除從事工程師等職務外，潛心竹雕藝術已達廢寢忘食，赴各地工作時，亦攜帶竹材刀刷相隨。兩人早年雖有意繪事，但長兄金城言及從事書畫的人多，不若另闢蹊徑，竹刻較易成功。

竹刻為文人藝品，常見者之一是筆筒、二為臂擱。「臂擱」是寫字時不使衣服受墨沾汙的必備之物；而竹刻作品中最多見的則為「扇骨」。早年電器用品不發達，天熱時人們常攜摺扇，講究者對何人作畫、何人寫書，何人刻竹都講求慎選。文人相見，無不以所持摺扇相互觀賞。《湖社月刊》即印出溥儒（心畬，1896-1963）贈金開藩扇面。

竹屑摑蟪蟀圖 王世襄影詩 范遙青刻

白鈕蟹殼墨牙黃
一旦交鋒必俱傷
若盂中長對墨全
鬚談全尾兩蟲王
遙青刻鬥蛩圖見賒腰
以小喻此意非時輩所能知也
戊寅秋暢安王世襄

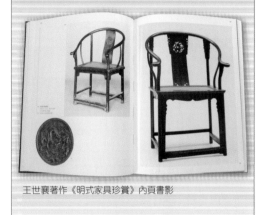

關鍵字

王世襄與明式家具

　　王世襄（1914-2009），出生於北京官宦世家，燕京大學文學碩士。他的母親金章也是著名畫家，為南潯金氏家族中的成員；同時，他與本書主角金勤伯亦為表兄弟關係。

　　王世襄於民國36年時任北京故宮博物院古物館科長，後任文化部文物局古文獻研究室的研究員。他對文物興趣廣泛，尤其對竹刻及明式家具等研究更為專精，為著名文物收藏家及鑒賞家。他的著作甚豐，重要的有：《畫學彙編》、《竹刻藝術》、《明式家具珍賞》、《中國古代漆器》等。

王世襄著作《明式家具珍賞》內頁書影

[左圖]《自珍集》刊出的王世襄題蟋蟀臂擱拓本
[中圖]《湖社月刊》刊載金紹堂（金東溪）刻竹
[下圖]《湖社月刊》刊載溥心畬贈與金開藩的扇面

　　金紹坊朝夕奏刀，寒暑也不間斷，三年中作品達三百餘件。聲名鵲起後，上海及北平各大扇莊均代收他的扇件，潤例頗高，與一般書畫價格相去不遠。1909年，金城與吳昌碩、楊逸、王一亭在上海發起成立「豫園書畫善會」，這是一個重要的慈善畫會，金紹坊不時與會，結識了「海上畫派」如王一亭、沈子培、趙叔孺，吳待秋、吳湖帆、張大千（1899-1983）等人，為他的刻竹作畫題句。金城為鼓勵三弟紹坊刻竹，經常為其刻竹起稿，甚至註明某處陰刻、某處陽刻，某處宜深刻、某處淺刻，且共錄名款。

　　1950年後社會變遷，竹製扇骨雕刻不復精緻，文人逸事的雅緻不但不易再見，從事此項工作的藝術家也銷聲匿跡紛紛改行。初期從事這個行業者，為文人視為小技。金紹坊撰有

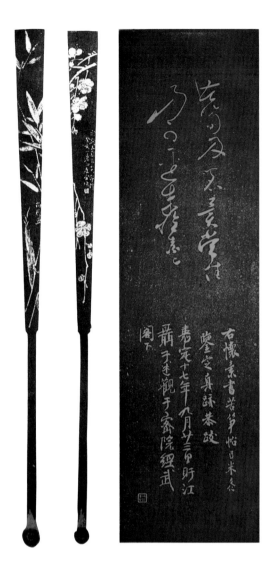

《刻竹小言》，是將早年出版作品集的心得，依簡史、備材、工具、作法、述例等五個部分，對藝術修養作了精到的分析。

近幾年來「竹藝」情況又轉好，舊法製作的扇骨，即便未經雕刻者也喊價甚高，對於這項傳統工藝的復興成長，頗具正面積極的作用。

金城在世雖未能達知命之年，但他一生用功至為精勤，由《湖社月刊》及金勤伯交由中華書畫出版社印行的《金北樓先生畫集》及〈金北樓——撫唐六如溪山漁隱圖卷〉，可見其傳世作品之豐富。海上畫派自清末及民國年間如日中天，近代書畫百家中幾佔大半，金城有鑒於此，力求摹古，四王、吳、惲外，上追宋、元，倡議清宮成立古物陳列所，倣效法國羅浮宮的方式，開放學人進入摹畫，唐寅的〈溪山漁隱〉卷即為故宮藏品。師大授課的陳雋甫及吳詠香夫婦在北平藝專畢業後由母校保送至故宮國畫研究院深造，受到溥心畬、齊白石諸人的啟迪，而于非闇四十六歲的任職古物陳列所等，都與此相關。所以現今山水畫家賀天健說：「金拱北是京朝派山水。」金勤伯早年受其大伯父親炙，由他早年的收藏和日後在香港購取大量金城作品的情形來瞭解，金城的技法與觀念對金勤伯一定是影響頗深的。昔日金勤伯在師大開課所授的雖然為工筆花鳥，由於他對山水、人物的精能，可瞭解他確是凡屬國畫內容的繪畫均力求深入，承受了大伯父的衣缽。

金家不但接納了西方文明，且培植子弟不遺餘力，尤其厚實濟人的淳厚家風，與一般富貴人家教育子弟的方式全然不同。金城步入畫壇後，參加了上海的書畫「善」會。1917年，與葉恭綽、陳仲恕、陳師曾等人發起賑災書畫展，收取參觀展覽的費用，悉數捐給遭受水災的京畿災民。待金開藩創立「湖社」畫會後，更能推廣此一觀念作為他的孝思。金勤伯的父親，由於事業有成，不但對金城從事繪畫推廣事業大力

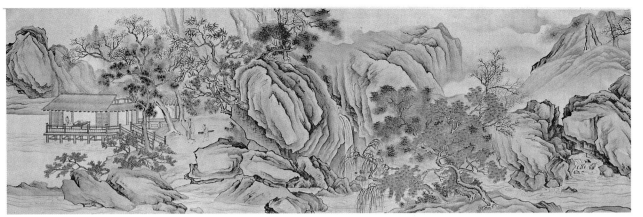

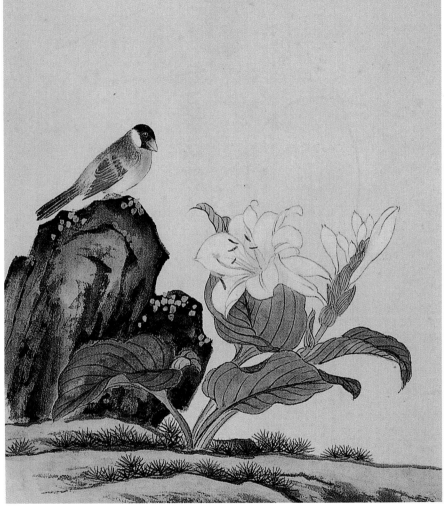

[上圖]
金城所繪的〈倣唐寅溪山漁隱卷〉（局部）

[右中圖]
《金北樓先生畫集》書影，封面圖為金城〈倣唐寅溪山漁隱卷〉局部。

[左圖]
金勤伯　鸚鵡花卉　年代未詳　墨彩、紙
40.1×34.9cm

關鍵字

四王、吳、惲

　　清初四位山水畫家，包括：王時敏、王鑑、王翬、王原祁，因為姓氏相同，又有師友或親屬關係，加上繪畫風格與藝術思想上，直接或間接都受到董其昌的影響；四人功力均深，崇尚古人，不少作品不由得趨向程式化，合稱為「四王」。這四人再加上吳歷、惲壽平，成為「清六家」。

惲壽平　蓮華圖　清代（17世紀後半葉）　彩墨、紙　26.7×59.5cm
美國普林斯頓大學美術館藏

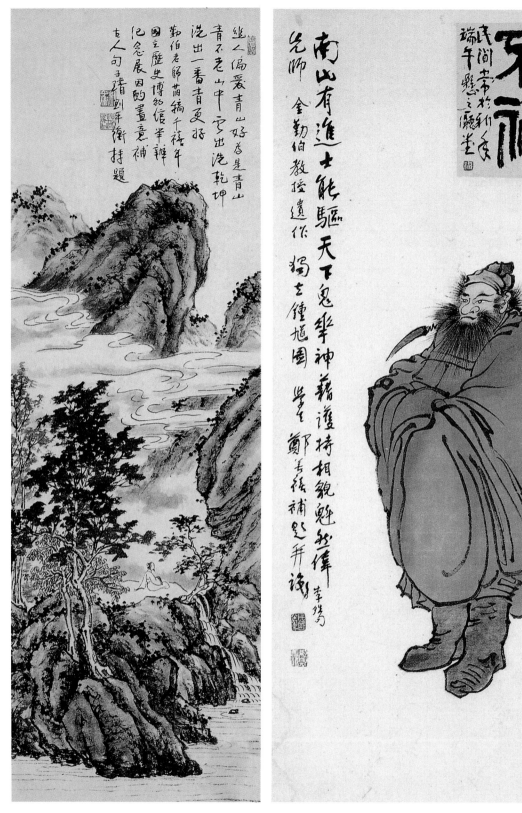

[左圖]

金勤伯　雲間高士　年代未詳　水墨、紙　97×32.5cm

款識：幽人偏愛青山好　為是青山青不老　山中宮出洗乾坤　洗出一番青更好／勤伯老師舊稿，千禧年國立歷史博物館舉辦紀念展，因酌畫意，補古人句。／予璿劉平衡拜題／金印：倚桐閣／劉印：劉平衡

[右圖]

金勤伯　鍾馗　年代未詳　彩墨、紙　121.5×57.5cm

款識：祓除不祥　民間常於新年端午懸之廳堂／南山有進士　能驅天下鬼　華神藉護持　相貌魁然偉　先師　金勤伯教授遺作　獨立鍾馗圖　學生鄭善禧補題並識　李隆句／金印：吳興金勤伯八十以後作、勤伯長壽／劉印：民國八十九年、鄭善禧、福

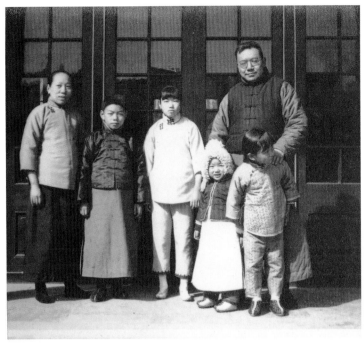
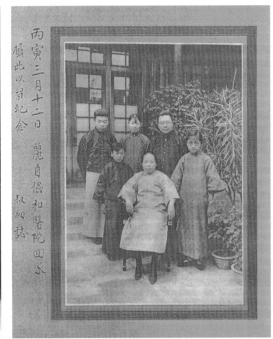

支持，日後如金紹堂之子金開英與石油的結緣、《湖社月刊》的出版及其他活動，均予以適當支援。

　　1980年代《空中雜誌》「廣播特寫」專欄的作者純之訪問金勤伯時，金勤伯談起：「民國三十八年，我父親去世時，他們把父親睡過的枕頭翻開來，上面寫著『如果你們愛我，就不要看這本書，把這本書和我葬在一起。』原來這是父親一生在華北辦孤兒院、老人院做慈善事業的紀錄簿。父親一生樂善好施，而且為善不願人知。」

誕生於積善之家

　　1910年3月16日，金勤伯就在這樣一個積善慶有餘的家世下，誕生於浙江吳興。

　　金城兄弟子姪輩，大都受其愛好藝術的影響，前面所提二伯紹堂及叔父紹坊的刻竹成就，因文人社會，刻竹向被視為「工」人之藝，歷來刻竹名家濮仲謙與朱松鄰在明代並美，而張希黃的「薄地陽刻」一時揚名，金紹堂、金紹坊以文人從事刻竹，一如「宜興壺」日後有時大彬、陳曼生等文人的參與，使工藝與文學結合，金紹坊的享名自無例外。

前面所述，金家諸位除金紹基外均與書畫結下了不解之緣，而金紹基的確由衷希望長子金勤伯能繼承自己事業發展的鴻圖，未料，金家的藝術細胞卻由金勤伯沿襲，在金氏子弟中發揚光大。

金家除男性外，女性就屬金章的知名度最高。她偕兄長赴英留學，她除了隨長兄金城習畫有所成就外，亦工詩詞、精楷書，金燾能慧眼遴選她出國，定是由於她有相當的學識能力。金章入上海中西女塾就讀，該校以英語教學，宋慶齡、宋美齡便讀過這所學校，算得上是她的學妹。金章至國外研習的是「美術」，返國結婚後夫婿為閩縣王繼曾，1909年後任留法學生監督，當時她隨同赴法國，故她的英文與法文均有相當造詣。1919年，金城在北平成立的中國畫學研究會，自己擔任「鳥部」指導，又請金章擔任畫「魚」的指導，可見金章在畫魚上的研究貢獻頗大。宋人劉寀以「魚」的生動形相傳名後世，金章從各種魚類中取材，以寫生為基礎，金魚可豢養置於案頭，易於觀察，所以繪有〈金魚百影圖卷〉傳世。

[左上圖]
金章　富貴滿堂　1906
彩墨、紙　85×20cm
款識：丙午夏金章寫
鈐印：金章書畫

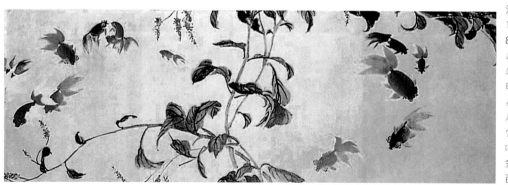

[右上圖]
汪亞塵　春波魚樂
1942 彩墨、紙
86.4×29.5cm
款識：爭如池中春波暖
藻密萍香自在游　水泡
眼　魚之上品　其特徵
在眼／壬午新春　雲隱
居士亞塵并記／鈐印：
雲隱居士、塵、弄芬隅荇
[左圖]
金章1909年作的〈金魚
百影圖卷〉（局部）

兩本月刊為北方畫壇盛況留下記錄

海上畫派作金魚者先有虛谷，後繼而知名者為汪亞塵。金章掌握魚的水中動態，汪亞塵則以點寫法成之，尤其汪氏居留美國，以水彩法入畫，又是一種境界。金章作品在《湖社月刊》上刊印數目之多僅次於金城，她的山石林木筆力奮健，布局森嚴，〈耄耋圖〉等可與金城作品媲美。

金城夫人邱棪，能書擅畫，1935年六十壽辰時（《湖社月刊》95-97期先後刊出祝壽專刊），以張大千「麻姑」為首，共登載三十餘圖，連散原老人陳三立亦有壽聯拜祝，盛極一時。金城長女金開福、金開義夫人溫淑順，特別是身為金開藩妻子的袁榮瑾，曾於比利時建國百年博覽會上獲過金獎。她們都與書畫結緣。《湖社月刊》刊出了不少與金家相關的作品，相對的《藝林月刊》也有多幅曾任民國總統徐世昌的畫作，這本刊物得自他的贊助，畫學研究會也是周肇祥在金城去世後得庚子賠款經費的贊助，才能繼續推廣並舉辦展覽；而對畫壇名家作品亦能廣泛介紹。金章的〈耄耋圖〉刊於該月刊，也刊於《藝林月刊》，62期刊登民國十一年蘇東坡生日名家筆會（名家相會時集體創作）之一，周肇祥所

[上圖]
虛谷　魚蟲花鳥冊葉　1895
彩墨、紙　34.7×40.6cm
上海美術館藏
[左下圖]
《湖社月刊》刊載金章所繪的
〈耄耋圖〉
[中圖]
1925年金城所繪的〈耄耋圖〉
[右下圖]
金城所繪的〈貓蝶圖〉

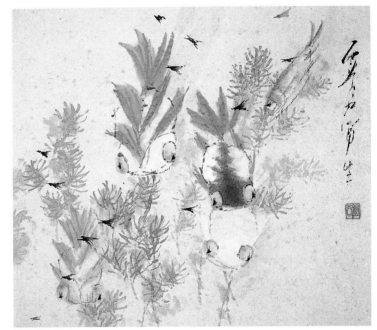

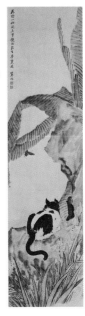

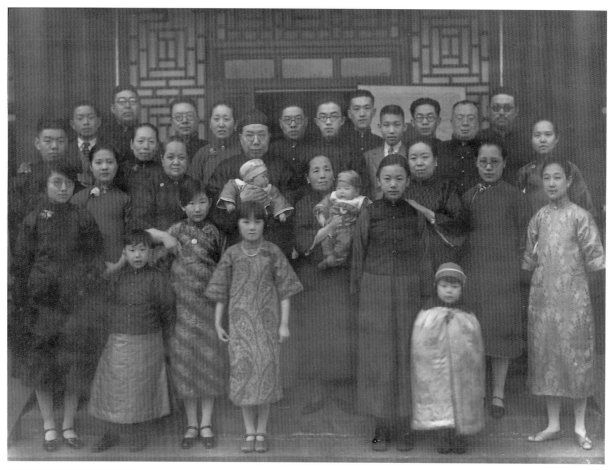

金氏家族合攝於金紹堂北平宅邸。最後排左起為金勤伯（左一）、王世襄（左二）、金紹坊（左三）、金紹基（左四）、金開義（左六）、金開萬（左七）、金開英（左十）、金開藩（左十二）。第二排為金城夫人邱棪（右四）、為金紹堂（右五）。（金弘權提供）

分得，此期為民國二十四年，陳師曾、姚茫父，王夢白均已過世，惟周與蕭謙中尚在世。各屆成績展覽會作品如溥雪齋、劉凌滄、田世光，均有令人面目一新的作品刊登，劉凌滄曾說，他1926年入會，已羅集了故都二百餘名畫家，極一時文化之盛。在此略為提及，說明這兩本刊物，的確替早年北京畫壇盛況，留下若干可貴資料。

父親是企業家

金勤伯的父親金紹基，前面已概述其為人。他排行第三，一字南潤，三十二歲後自號「南金」，與金城同入英國倫敦國王學院（King's College）學習電器學，主修化學，畢業後曾於英國 General 電氣會社實

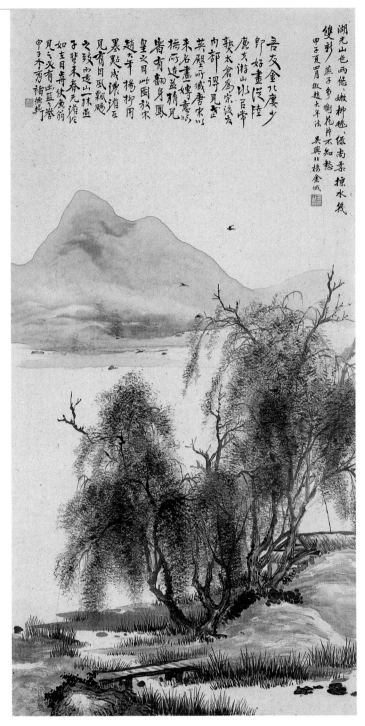

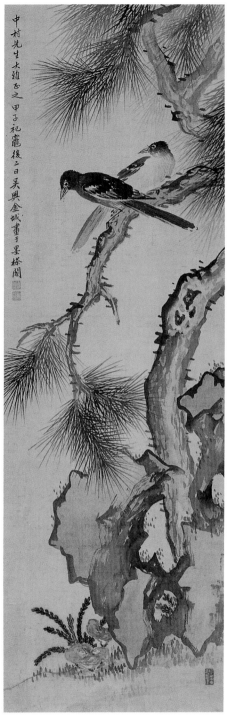

習。光緒三十二年任職北京商務委員會所屬「技術學校」電氣科的首席教授。受商部右侍郎唐文治聘為交通委員會委員，後任上海高等實業學堂（同大學）化學部長。宣統三年（1911）在郵電局的工作為主事。當時留學歸國專業人才少，他與其兄長金紹堂同樣地很容易就被安排在政府相關機構工作，這種情形，一如民國初年間學人甚多人留法，是否取

[左圖]
金城　水邨圖　1924　水墨
105×53.1 cm
此作曾為金勤伯收藏品

[右圖]
金城　松禽圖　1924
彩墨、絹　131×42.4cm
款識：中村先生大雅正之　甲子
祀竈後二日　吳興金城畫于墨橾
閣／鈐印：金城私印、北樓

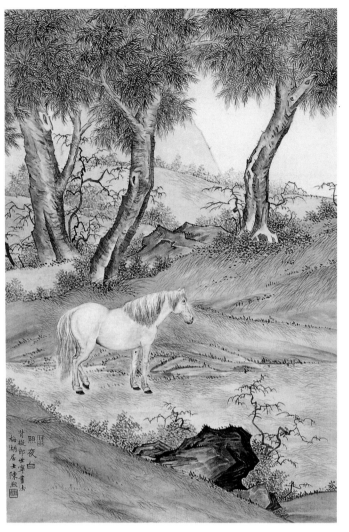

陳緣督　照夜白　年代未詳
彩墨、紙　99.5×67cm
款識：照夜白　背擬郎世寧畫法
梅湖居士陳煦／鈐印：緣督、梅
湖陳氏

得學位，有否真才實學，回國後均能找到政府實授的工作。

金紹基在民國後步入實業界，在華北開毛紡廠，經營礦業，這些事業是導致他日後資本雄厚的原因。金勤伯偶而提及，大陸開放後，北京有電告知他家的工廠即可發還，請他考慮是否接手，最後他表達，決定放棄。上海的故居，據言由金勤伯的妹妹居住，是一座花園洋房，已住滿居民，無法收回。

1916年，金紹基任Vicka公司買辦，1917年後舉家遷居北平，故金勤伯於1918年起住在北平東城的胡同裡，離金城的墨槎閣很近，得空便常常往伯父家裡跑，正式親近了文人高雅自適的生活。而金紹基事略與相關記載不多。他受父兄影響，熱中收藏，除了古器物與字畫外，對海貝的收集和研究都頗深入。英國Salisbury以蒐集貝類知名，在其故世後，所擁有的藏品公開拍賣，金勤伯的父親還遠赴英倫，以重金標得所有貝類及植物標本珍藏，運回國內。當然他也留心國內相關標本及收集。熊宜敬言及此段，提及其著有《北戴河貝殼》及《華北海岸常見貝殼》，前者與英國著名古生物學教授葛利普合著，二書分別由北京自然研究所與上海中國科學會月刊出版發行。事後有關貝類之圖集、標本捐給上海中國科學圖書館，有關植物的標本及圖冊，則捐給廬上植物園圖書館。1927年，金紹基並參加組織北平博物學協會及博物學研究所，後曾任北平博物學協會會長、北平美術學院副院長。文中也言及曾與美國老羅斯福總統女婿及美國石油大王洛克斐勒女婿一行人赴甘肅開採石門油礦。並曾向政府申請開設美孚汽油公司，但因政局變遷未果。

這裡要略加註明，窮鄉僻壤自古皆用油燈為照明的方式，燃料以桐油或菜油為主；物質文明較進步地區，則用光度較高的煤油，煤油安全性高，燈外加玻璃罩，故擦拭燈罩為日常生活必做的工作，而煤油即為「美孚」公司以馬口鐵製成的箱來盛裝，如同台灣煮飯燒菜在使用瓦斯之前，也經過了煤球和煤油爐的階段。台灣中油公司第一位極受推崇的領導人物

金開英，為金勤伯二伯紹堂的長子，他在哥倫比亞大學畢業後取得碩士和工程師的資歷，1931年之所以回國，即因為金紹基要他主持「沁園燃料研究室」，1930年丁文江主持地質調查所想成立燃料研究機構；是由金紹基捐出五萬銀元，才能建造一幢三層大樓供學術研究之用。這便是中國石油發展成日後的玉門礦及台灣的中油，使金紹基的理想，終於在台灣開花結果。中油公司新建大樓即以金開英的號「公弢」命名。

金勤伯轉向繪畫的機緣

金紹基的龐大企業，培養接班人是當務之急，金勤伯有弟弟開美及妹妹開瑋、開瑋。金勤伯幼承伯父及姑母在美術上的薰陶，雖入燕京大學生物系，畢業後入生物研究所，獲昆蟲學碩士，這門課業，一則與繪

鞍馬繪畫

　　畫馬藝術在中國歷代有著輝煌的成就，尤以漢唐時代最為盛行。唐代表現鞍馬的題材已形成為獨立畫科，當時審美觀念追求壯美、濃麗風格、高度寫實，畫的馬也呈現出雄壯華貴而優美，如唐代韓幹畫的馬就是典型。之後畫馬的風氣雖不如唐代興盛，但有關馬的繪畫仍佳作不斷，像是北宋的李公麟、元代的趙孟頫、清代的金農、郎世寧等，都有很傑出的表現。

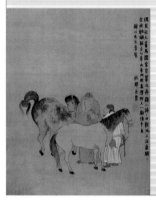

金農
蕃馬圖
清代
彩墨、絹
70×55cm

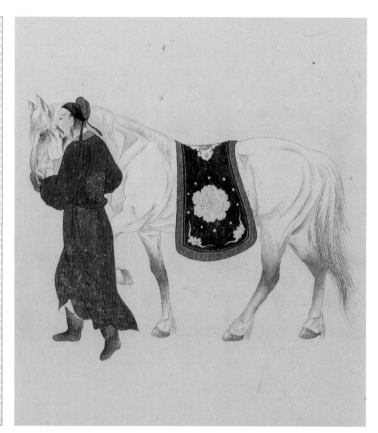

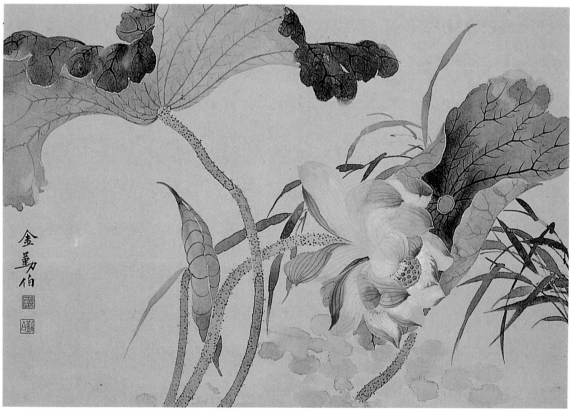

畫有關，再則與他父親的蒐集及植物標本也有關聯。

　　1937年日軍進攻北平，因金紹基在企業界的聲望，自知必受牽累，不得不變裝攜眷逃離北平轉往天津，在天津召開仁立實業公司董事會研究未來發展方向，而留下金勤伯善後。沒料到日方將金勤伯軟禁三個月，監視其行動，不許他離開北平，並兩次被叫到日本憲兵隊問話。為免於日方繼續糾纏，金勤伯將家族企業暫時停頓，並聽從「湖社」師兄陳緣督的建議，認為畫家身分較不會受日方注意，被推介給北平輔仁大學美術系的主任溥忻，受聘兼代他的課程。溥忻、溥佺、溥儞具為清朝貝勒載瀛的後人，山水畫外兼長鞍馬，與金家交往甚密，水山兼宗南北，由《湖社月刊》中屢見作品刊出，可以測知。

　　此為金勤伯由生物學轉向繪畫生涯的開始。但家族企業慣例由長房承襲，像金家事業有成，以金城等朱氏所生子女為主，金城故世後畫壇事業由金開藩續予發揚。所以金勤伯1934年與同屬畢業於燕京大學音樂系的許聞韻結婚後，留學英國倫敦大學，後轉入美國哥倫比亞大學，原擬改讀博士，因中日戰起而返國。所學無以致用，使得他朝向繪事研究的志向更為堅定。

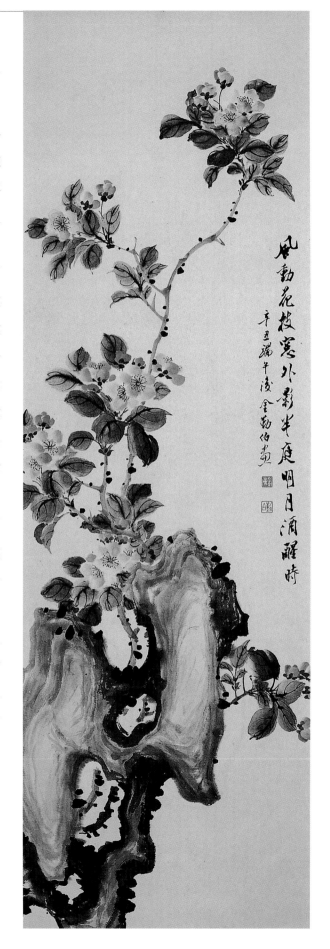

[左頁右上圖]
金勤伯　鞍馬人物畫稿（未落款，局部）　年代未詳　彩墨、紙
58×25.5cm（金弘權提供）
[左頁下圖]
金勤伯　荷塘盛夏　年代未詳　彩墨、紙　33.5×48.3cm
款識：金勤伯／鈐印：金業、勤伯
[右圖]
金勤伯　海棠圖　1961　彩墨、紙　92.7×30.5cm
款識：風動花枝窗外影　半庭明月酒醒時／辛丑端午後　金勤伯畫
鈐印：金業、勤伯

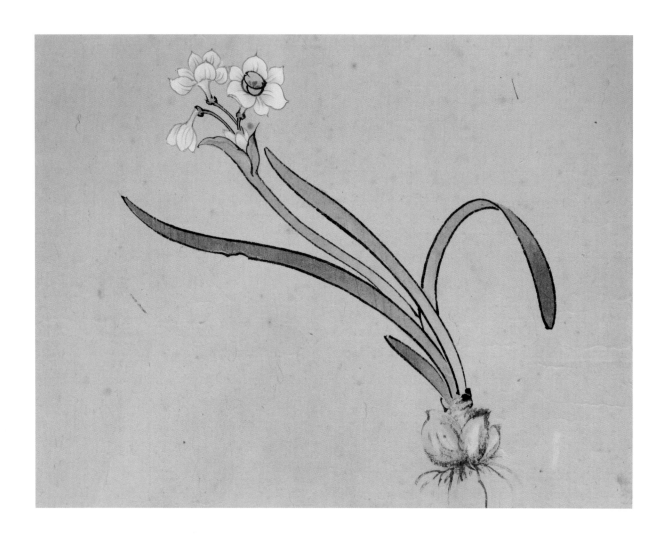

　　金紹基於1949年上海淪陷後於香港過世。金勤伯則於1948年前後渡海來台，他提及家傳珍藏散佚情形時說道：「民國二十七年北平的房子被日本人佔領，先父當時住的房子富麗堂皇，稱為蔣將軍府，外觀古色古香，內部為現代化設備，日本人佔領後作寺內大將（即華北總司令）行館，因此掛在牆上一部分的珍藏就這麼不翼而飛了。抗戰勝利後，共黨叛亂，佔領了先父在上海的房子，又丟了一部分。剩下的珍藏，在民國三十八年從上海運往台灣的途中，隨太平輪沉沒了。」太平輪沉沒事件是由上海赴台的交通巨大慘事，由於運載財物與人員過多，因超載而下沉，金勤伯本人則坐最後一班中興輪，隨身僅攜帶了少數字畫和玉器，倖得保全。據他言及欲將手頭清代瓷器精品出售，如未售出，其價碼應有當時二十倍的差價。

　　金紹基能於上海風雨飄搖之際，預知共產黨執政之初，富有者與學術界人士將受災難，先送金勤伯來台，代表了一般中產階級者的心態。就因為如此，金勤伯來到台灣定居，使得這一點藝術薪火，得以在台灣茁壯。

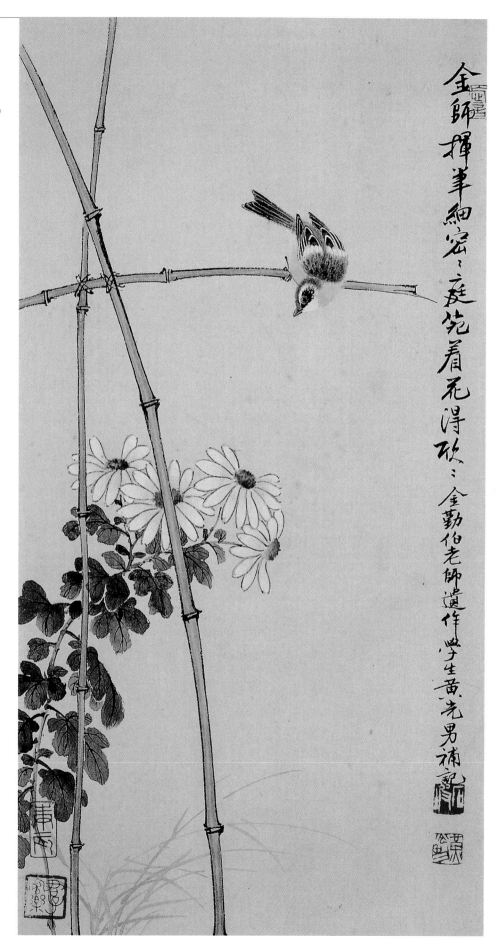

II• 金氏家族與「京朝畫派」

在傳統中國繪畫的領域裡，「師承」或「家學淵源」一向是很被看重的習畫要件；而親炙觀賞古蹟名畫及臨摹名作，同樣也是學習中國繪畫的不二法門。金氏家族中，由金城開啟了「京朝畫派」的大纛，成立了「中國畫學研究會」，並安排接班人為侄兒金勤伯，有意朝向與「海上畫派」分庭抗禮之勢。後來「湖社」畫會的成立，以及《湖社月刊》的傳播，確實將此發展落實，形成後來在畫壇上的影響力。

[左圖]
英姿勃發的金勤伯於英國留影
[右頁圖]
金勤伯　牡丹盛開（未落款，局部）　年代未詳
彩墨　61.5×59.5cm（金弘權提供）

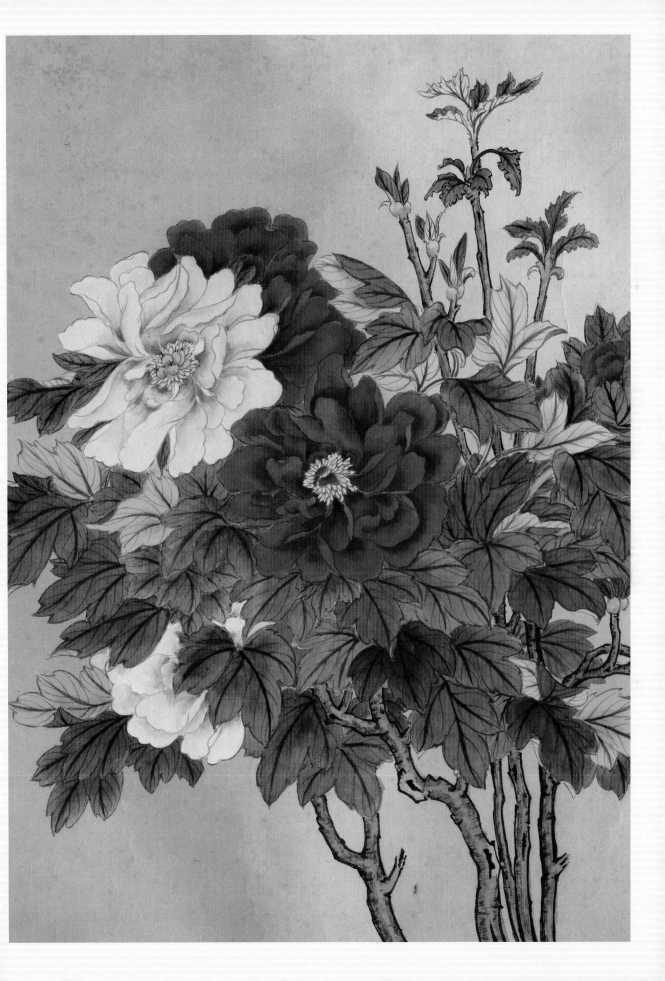

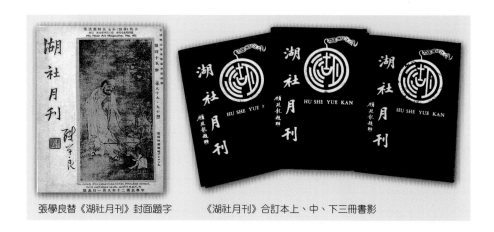

張學良替《湖社月刊》封面題字　　　　　《湖社月刊》合訂本上、中、下三冊書影

　　金勤伯的家族從何處承受藝術細胞，至今無從分析。但金家自金紹城之後，其「紹」字輩到下一代「開」字輩，僅由《湖社月刊》和《藝林旬刊》中刊載的與金家相關的圖片及文字資料，從其深廣度及普遍性及多樣性來佐證，在國內畫壇還是少見的。

　　金勤伯一生從事藝術，數度到美國從事繪畫教學，也接受了若干外來文化的影響。但基本上，他與大伯父金城有著緊緊聯繫的臍帶。雖然金城自國外返國後，在政治與法律的官職中有其一定地位，但他卻終生致力於藝術研究、創作及推廣等項目。雖然他享壽僅四十九歲，但留下作品之豐、範圍之廣，在在都證明終其一生，無不孜孜不倦以探求傳統中國繪畫的精要為職志，也是後人能推崇其為「京朝派」領袖的原因。使得此一畫派的表達觀念，能在北方畫壇立足及昌盛，得與中國南方的「海上畫派」相抗衡。他的成就不僅影響了金勤伯，在美術史上也確有其不可磨滅的貢獻，是他的努力，使清代中葉以前盛極一時的宮廷繪畫，重新再為世人重視，因此他的地位自有其重要性。

　　有關金勤伯的大伯父在文化藝術上的貢獻，後文約有幾方面介紹。

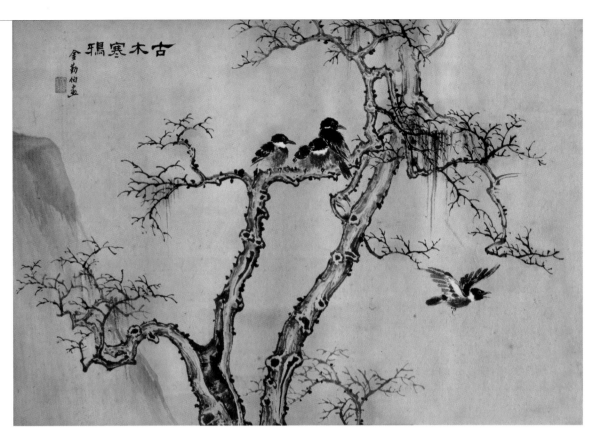

古木寒鴉
金勤伯畫

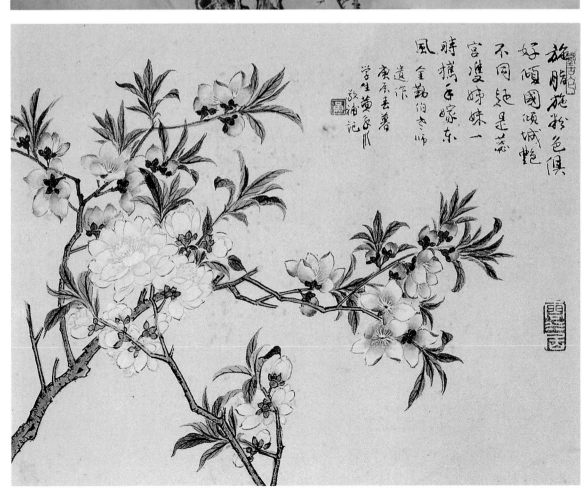

施脂施粉色俱
好傾國傾城艷
不同是燕
宮瘦妹一
時攜手嫁東
風金勤伯寫
遺作庚辰五月
學生黃君璧
敬補記

金城所奠定的社會地位增益其在藝壇發展

金燾有鑑於國際時局多變，洋務需求日益重要，1902年便將金城兄妹四人同時送往英國遊學。金城攻讀政經法律相關科目，基於他青年時深具傳統藝術天分，到國外後更能留心於美術學院及博物館的陳列。他自刻印章道及，1902至1905年間「環球一周，身歷十國，跡遍三洲」。雖未必修得某種學位，中西語言的便給，法律觀念的建立，參酌政革，對日後他的政治生涯均有助益。

他回國後，因二妹夫的尊翁袁樹勛時任職上海道，便委請他出任公共租借的「會審公廨襄讞委員」，為黎黃氏一案以能仗義稟公而知名。1906年改任北平，1910年則奉派赴美任「萬國監獄改良會議」代表，並順道考察歐洲各國司法及監獄審判制度。民國後擔任與警政有關之公職，1920年任國會眾議員、國務院秘書、蒙職院參事等職。他在政府職務外，1916年曾應英商麥加利銀行之聘兼任駐華經理。政治與經濟的地位，自然是能增益他在藝壇發展中無形的助力。

[上圖]
金氏家族事業開創者金桐畫像
[右頁左圖]
金城　柏樹飛禽　年代未詳
彩墨、紙
[右頁右圖]
金勤伯　休憩（未落款）
年代未詳　彩墨
56.9×29.6cm（金弘權提供）

由摹古中得古人繪畫藝術要訣

金城的師承難以考證。金家自金桐發達後，不但重建載德堂，助學濟荒等善舉從不落人後。金燾雖官職不高，卻能將子女送派海外，在當年的仕紳社會中已屬異數。家中廳堂之陳設必多古董字畫，使金城早年即與書畫篆刻結緣。他在宣統時篆治寶璽，繪製巨幅作品進呈，使繪畫相關的技能受到社會的重視。他重視摹寫，以古人為師，曾在琉璃廠設

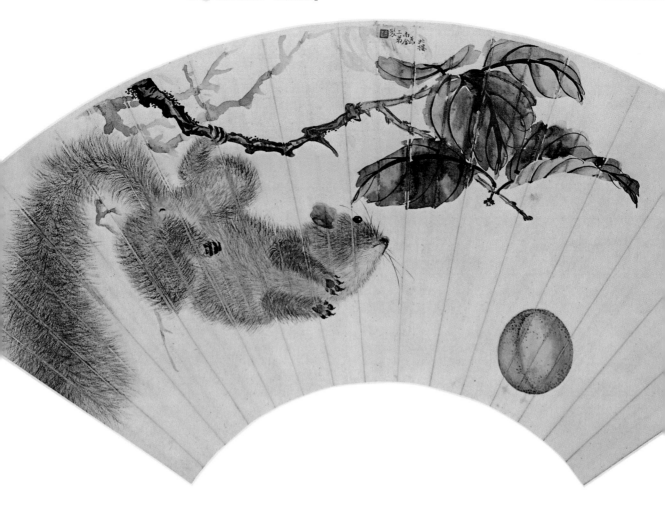

金城　松鼠（扇面，局部）
年代未詳　彩墨
此扇面為金城替南金三弟
（即金勤伯父親）繪製

「博韞齋」古玩鋪，書畫的物品可在流通中得以觀賞。當然他到上海結識了大收藏家龐元濟，龐元濟藝術收藏之富，甲於全國，使他能潛心鑽研古人的精品。

　　民國二年（1913），金城任職內務部僉事，建議內務總長朱啟鈐議設「古物陳列所」。台北故宮博物院號稱藏品來自三宮二院，二院指「故博」與「中央博物院」，三宮則除現代清宮藏品，有鑑於宣統二年奉派赴美前至瀋陽清宮參觀，文物皆亂堆箱內，所以制定「古物陳列所章程」十七條，「保存古物協進會章程」二十五條，仿西方博物館設專櫃陳列。故在清宮文物未繳交以前，將「瀋陽」與「熱河」二行宮的珍藏藝品運來北平。這些珍貴文物總計二十四萬二千五百餘件，民國三年10月10日選五千餘件首展於武英殿，陸續開放文華、太和、中和、保和三大殿，並商准外交部於美國退還之庚子賠款內撥款，在咸安宮舊址上建立庫房。

莊嚴著述的《山堂清話》一書中，說起民國十三年黃郛的攝政內閣時代，才強迫清室遷出內廷，便因為外廷屬內政部管轄的古物陳列所，教育部在午門成立了收集全國各地古物的古物陳列所，而由乾清宮至神武門才是故宮博物院的範圍。金城料到日人可能入侵，如文物未先期遷出，有可能受戰火波及。他的管理辦法與委員會董事的設立，遴聘專家任職登錄、保管等先進觀念，對日後故宮博物院的成立提供了規模與章程。

古物陳列所設摹畫室，據陳寶琛的記述，金城常帶畫具臨撫，「摹畫室」觀念來自西方，像于非闇就職古物陳列所，浸潤於古書畫的

關鍵字

于非闇

　　于非闇（1889-1959）原籍山東，出生於北京。名照，非厂，老非，是北京的工筆花鳥畫家。他以自學、自悟而成就自身畫藝，任教過北平藝專等院校，也曾為北京中國畫院副院長。繪事從白描入手，又學陳老蓮的雙勾花卉，再上習兩宋、五代，形成了獨特富有裝飾意味的精妙畫意。

于非闇　牡丹雙鴿（局部）　1953　工筆重彩、絹　137×265.3cm

研究和整理，吳詠香、陳雋甫二人，在北平藝專畢業後由母校保送至故宮研究院深造，受齊白石、溥心畬等指導。筆者師事吳詠香時，因追隨多年而無畫稿可臨，她取出夏圭〈溪山清遠〉圖卷給予臨摹，並述說此件即她在故宮研究院的畢業製作。用以佐證當年畫家能有機會攻習前人名作，金城影響實至為深遠。台北故宮建造之始，何聯奎負責規畫時仍有摹畫室，後改變為主任委員宋美齡之休息室，這段往事鮮為人知。雖至最後台北故宮的「摹畫室」沒有設立，卻烘托了金城當年參酌國外博物館惠及國人的雅意。

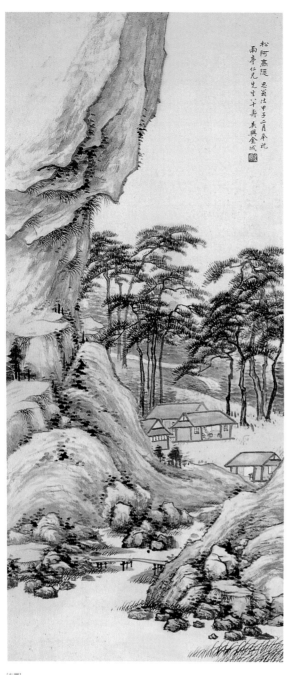

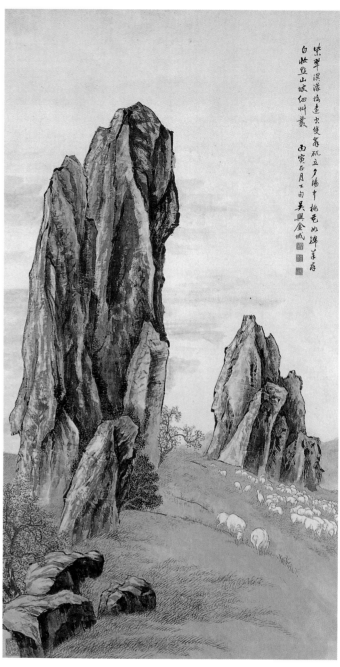

[左圖]
金城　松阿高隱　1924
彩墨、紙　105.5×48cm
款識：思翁法甲子二月奉祝
雨亭仁兄先生八十壽　吳興金城
鈐印：金城

[右圖]
金城　草原夕陽　1926
彩墨、紙　149.5×80cm

▌「中國畫學研究會」與《湖社月刊》

　　1919年，金城鑒於北平畫壇遠不如上海地區結社活動情形的活絡，因而邀當代的重要藝術家和收藏家，如：陳師曾、陶瑢、賀履之、陳漢地、蕭謙中、徐宗浩等人先後加入，組成「中國畫學研究會」。會員一

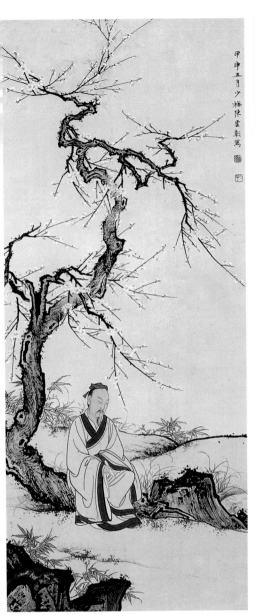

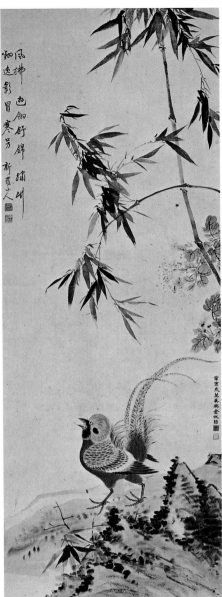

《湖社月刊》刊載徐世昌畫松石

經入會，得享有永久研究機會，諸位前輩導師名謂評議。據吳文彬談起，自研究會成立後形成風氣，定期舉行講藝論學，後學者可持作品前趨請教。這類聚會也歡迎名家攜作品前來，琉璃廠隨時可將作品出售，是教學偕展出的場所。

　　研究會先後由金城及周肇祥任會長，周肇祥與曾任大總統的徐世昌關係極好，日後《湖社月刊》發行，他則利用政府相關經費於1928年出版《藝林旬刊》及《藝林月刊》，與《湖社月刊》成為當時介紹文物的主要刊物。出版刊物雖是金城故世後的後續發展，但一切均肇始於他的理想。為推動藝教宣揚的功能，「中國畫學研究會」舉辦了四次中日繪

畫聯合展覽，第一次於在北平歐美同學會舉辦，1921年第二次在東京，第三次分別在北平與上海，第四次在東京與大阪。第四次展出由於需徵集南方畫家參展畫件，5月底金城先赴上海，直接由上海赴日，因展出期間的應酬與策畫過分勞累，導致病逝上海。

金城文化藝術教育的傳承

「藕湖長往，文采如生，後來繼美，社集羣英」，這是《湖社月刊》創刊賀詞的部分。金城過世後中外人士均表痛惜，於是由其子姪及門生弟子多人（湖社畫會同門及社友二百餘人）為了紀念其德業，遂於1926年冬，在北平錢糧胡同15號其寓居之墨槎閣，創立湖社畫會。金城舊號「藕湖」，弟子們為了紀念他，皆以湖字為號，其中聲譽較著者有秦裕（柳湖）、吳熙曾（鏡湖）、惠均（柘湖）、劉光城（飲湖）、趙恩熹（明湖）、李樹智（晴湖）、張琮（湛湖）、馬晉（雲湖）、管平（平湖）、李上達（五湖）、張晉福（南湖）、陳雲彰（昇湖）、陳咸棟（東湖）、李瑞齡（枕湖）、陳煦（梅湖）、陳林齋（啟湖）、薛慎微（慎湖）、王衡桂（聖湖）、孫菊生（曉湖）等，諸位皆一時之選。其中如陳林齋、馬晉等固然畫藝達到某種成就，尤以陳雲彰為京津地區的大家，雲彰字少梅，十五歲有幸知遇金城，收其為關門弟子，年紀最小而畫品最高，金城為他取號「昇湖」，意即湖社之志業，必將因他發揚光大。在天津執教的楊清

《湖社月刊》刊載金章花卉精冊其三

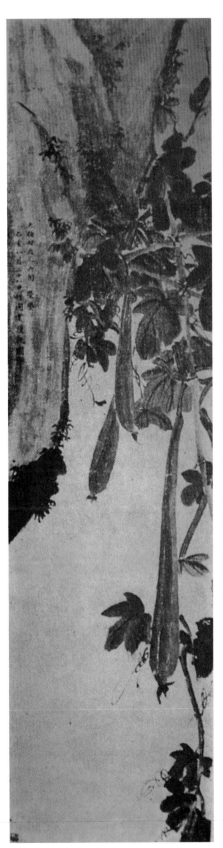

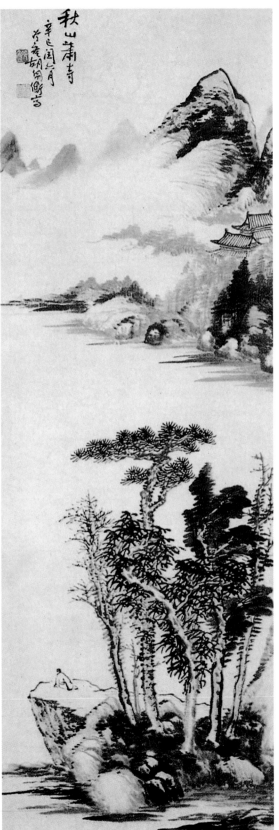

[左圖]
《湖社月刊》合訂本
下冊，刊載金勤伯為
慶祝大伯母六十壽誕
所作的祝壽圖。

[右圖]
胡佩衡　秋山蕭寺
1941　水墨、紙

我女士，因看到展出的陳少梅作品，毅然辭去教職隨其習人物。

《湖社月刊》除刊出重要古書畫及文物外，金城的作品及《畫學講義》等遺著，則儘量刊登。因他學養既富，用功又勤，所刊之山水、花鳥、品類繁多，對青綠山水之設色、用筆，能超邁傳統對四王、吳、惲畫法的範疇。使短短的生命歷程中綻放眩目的光芒。其中北平當代重要藝術家作品如蕭謙中、胡佩衡、吳待秋、吳湖帆、溥忻、溥佺、溥儒、徐燕蓀、晏少翔、于非闇等，俱為近代大師。當然金家子弟如金陶陶的花卉精冊和多幀作品、金開藩、金開義的小品、金勤伯的花鳥也多次刊出。

1935年，金太夫人邱氏六十壽辰，各名家祝壽畫作均曾刊印於95期；金勤伯當時人應在國外，亦有作品作為賀禮。其中最有價值的為金城的「百鳥譜」。他所作花鳥直追宋、元，搜羅鳥類標本甚多，公餘之暇對物臨摹，創「寫生」之先河。金開藩檢視父親遺稿數百，請楊敏湖精心重臨一遍，刊出時將鳥類名稱、產地、大小、狀貌及不同姿態，分期刊出，這是美術史上嶄新的作法。

金勤伯入燕京大學生物研究所獲昆蟲學位，修習的人沒有某種程度的繪畫技巧是不易修習的。這與金城培養他的技法觀念，多少和他日後的學業產生了關連。

「湖社」成立後，由於會員眾多，未免遭人批評其中水準良莠不齊，故訂定「成績序」，修習繪事三年以上，成績優良無論其山水、人物、花鳥任出作品一幅，由當代名畫家評選，共得三十人，獲發給

[左右頁圖]
《湖社月刊》刊載楊敏湖臨摹金城的〈百鳥譜〉

證書及刊登圖片,謂湖社成績號,以獎掖後人。

　　湖社畫會的另一成就,便是多次辦理中日作品交流展。展出活動固然緣起於金城當年的觀念,像齊白石作品經陳師曾倡言其成就,而在日本大為轟動;而日本繪畫受西方影響,對傳統東方繪畫作新的詮釋,對中國繪畫也產生了新的省思。由於以往的交流經驗,如1929年「東方繪畫協會」辦理了中日聯合繪畫展覽會,先後在上海及大連展出。

　　1930年3月,湖社畫品赴比利時「建國百年紀念萬國博覽會」,參展作品共獲獎牌十九面。先後與日本、德國、加拿大等國互相交流,促進湖社會員的成就。其中惠柘湖等十人被譽為「琉璃廠內十大湖」,意指在字畫店銷售情況甚佳。《名家翰墨》中國近代名家書畫集介紹陳少梅「昇湖」的專集中,刊出畫家生前賣畫潤例情形,作品價少者三十元,多則六十到七十元,這在當時物價狀況下,是普通的收入;加上授課學生的學費也極低廉,皆以能維持生活為主。畫壇中相傳,齊白石賣畫後將錢置入箱中,不知物價的波動,最後將箱中的紙幣取出時,因幣值大

[左圖]
陳少梅　歸牧圖　年代未詳　彩墨、紙
96.8×61.9cm
款識：摹宋李迪歸牧圖　少梅陳雲彰
鈐印：陳雲彰、少梅

[右圖]
《湖社月刊》刊載渡邊晨畝的花鳥作品

[右頁圖]
金勤伯　牧歸（未落款，局部）　年代未詳
彩墨、紙　98×39cm（金弘權提供）

貶，僅能買套燒餅油條。1949年筆者讀上海美專時，姜丹書等教授均居
校內教室，一間住一家人，同學生一樣在廊廡下炊飯，靠賣畫收入而
不善經營者率皆類此。

　　日本畫家小室翠雲，矢野橋村等均刊其作品介紹，渡邊晨畝則刊
出玉照，並刊出歡迎日本美術學校校長在墨楪閣宴會情形。1931年5月
「日華古今繪畫展覽會」，由橫山大觀、嚴智開與渡邊晨畝宴請金開
藩，開追悼會，紀念金城致力於中日繪畫交流的貢獻。

III・金勤伯畫藝的成長

自小展現藝術才華的金勤伯，年幼時受大伯父金城、姑母金章的提攜，在繪事上嶄露頭角；但父親金紹基，卻望子能接掌自己的實業。金勤伯不違父志，除了精進繪畫事業，同時也獲得燕京大學生物研究所碩士學位，並出洋留學。但命運之神的惜才，將金勤伯推向藝術的路途。來台後，金勤伯踏上教職，同時埋首於畫藝的探求，終於開創了他在院體花鳥工筆繪畫風格上的大道。

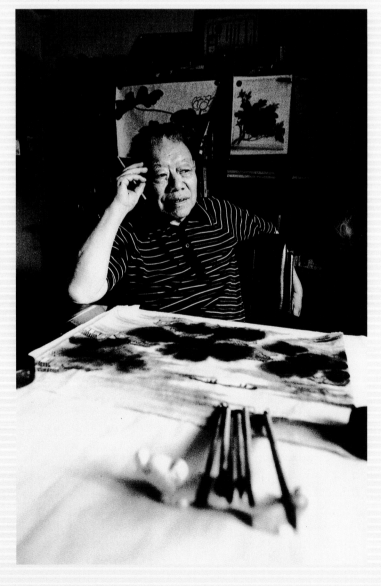

[左圖]
金勤伯1986年攝於畫室（李銘盛攝）
[右頁圖]
金勤伯　雙鴨圖（局部）　1961
彩墨、紙　79.4×49.9cm
台北市立美術館藏
款識：水是儂鄉舟是家　白蘋風外釣絲斜
樵青自作滄浪調　驚起雙鳧出浪花
辛丑初夏寫水鄉清趣　勤伯
鈐印：倚桐閣、吳興金氏、勤伯長壽、
家住藕湖南岸

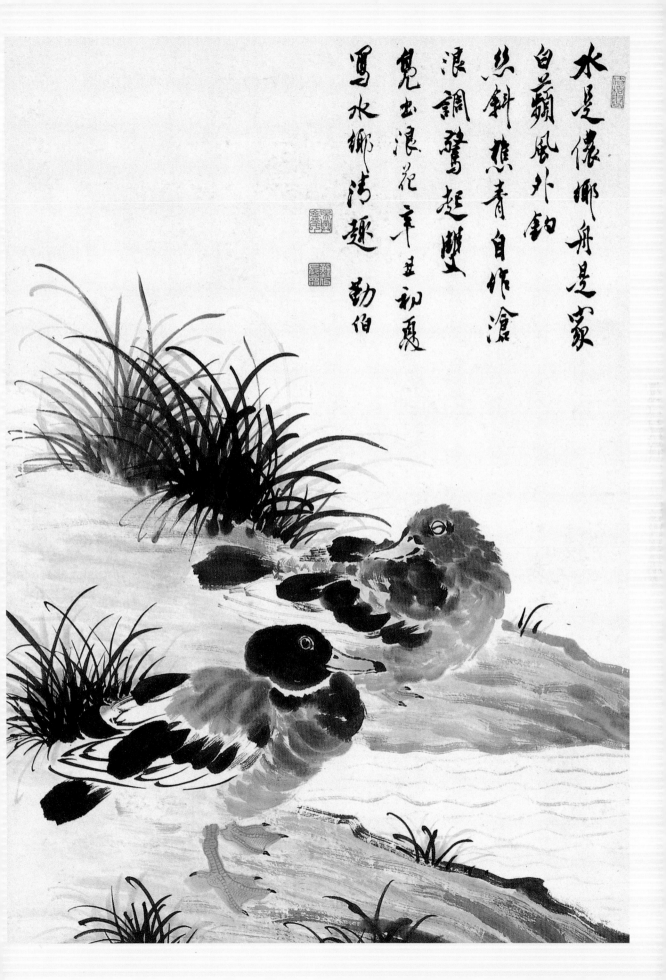

水是儂鄉舟是家
白蘋風外釣
絲斜㩗青自作滄
浪調鷺起雙
見出浪花辛丑初夏
寫水鄉清趣 勤伯

畫藝受金城的啟蒙

　　金勤伯畫藝的成長過程，是由金城予以啟蒙，由初期觀賞繪畫創作中，領略到使用素材：紙、墨、筆、硯的選用，以及創作中實驗用筆、用墨、用色等基本認知。金勤伯曾口述：

　　勤伯在髫齡時期，即喜歡弄畫筆，東塗西抹，日無倦怠，但苦於乏人指導，是以進步遲緩。迨到八歲時，始由家叔（父字叔初避諱）南金（原文荊應誤）攜至北平，轉赴先伯父寓邸後，朝夕以觀賞伯父作品及其豐富藏件為事，不及他求（與一般兒童嬉戲有異），遂引起先伯父注意，而愛護有加。

金勤伯　花卉冊頁（11之4）
年代未詳　冊頁小品
25×35cm

先伯父經過數月之觀
察，認為尚可以教誨。乃於
每日晚間，先督令為之牽
紙磨墨，繼則教以類似冊頁
之小品。一年後，始不加限
制，聽勤伯請求，而於翎毛
花卉、山水人物、樹石等，
普加指導，且督課甚嚴，如
稍有怠忽，即立加糾責，毫
不寬假。──《金北樓先生
畫集》胡豈凡筆錄

從以上這段自述，可
知金勤伯從小就喜歡塗鴉，
但真正面對筆墨開始習畫，
則是八歲在大伯父家和他的
學生一起學習時。當時家中
收藏可見到宋元古畫，在金
城指導下，金勤伯鉤稿、臨
稿，至十餘歲已畫了數百張
畫稿；同時金城也灌輸他素
描、速寫和觀察的觀念，因
為金城早年留學英國，了解
素描的重要。

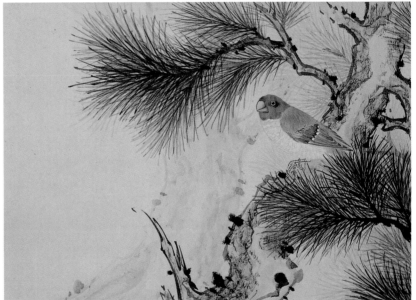

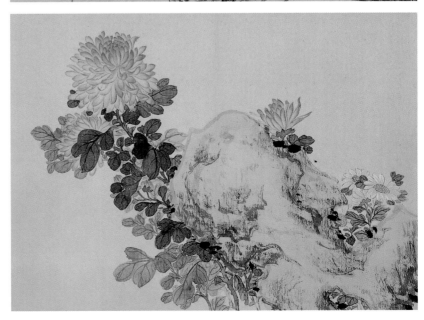

[上圖]
金勤伯　花卉冊頁（11之7）　年代未詳
冊頁小品　25×35cm
[中圖]
金勤伯　花卉冊頁（11之8）　年代未詳
冊頁小品　25×35cm
[下圖]
金勤伯　花卉冊頁（11之10）
年代未詳　冊頁小品　25×35cm

步入畫壇：從「師古」雅興到致力工筆畫描繪

　　十一歲時，金勤伯正式由金城推薦加入北平「中國畫學研究會」，成為該會年紀最小的會員。金城精於臨摹古人名作，曾有落款師法荊浩或宋徽宗之作品（僅略師其意）。至於元人及明四家，更是精心揣摩。據金勤伯回憶口述：

馬遠　踏歌圖（踏歌行）
南宋　水墨
北京故宮博物院藏

[右頁圖]
陳少梅　秋江雨渡　1941　水墨、紙　131×67cm

　　喜歡模仿前人舊作，為先伯父特有興趣，也許出諸於「師古」的雅興吧？但每於借到前賢珍品後，必喜孜孜臨摹兩份，一份自存，一份則以賜勤伯。且於前朝院派畫家作品，更精心參研，並督促勤伯傚效。蓋先伯父之意，以為院畫悉多工筆（奉旨意繪成，莫不精心），布局嚴謹，用筆、著色，均有其精工手法，非一般文人畫所可比擬，允宜勤習，以期有所傳述，而保存國粹於不墜。勤伯一向致力於工筆畫者，此應為其主要原因。

　　而金城的山水，雖有於時習，以四王為主流，

卻能對馬夏（馬遠、夏圭）等作品，特惠青眼，實對湖社社員諸如陳少梅之工馬夏，推衍至溥心畬之潛心馬夏，而湖社諸家中長於人物者也頗多。「整工精謹」為天津畫派的特色，應與金城有關。然而遍觀金勤伯花鳥作品，斧劈皴固多，而山水向上探求研究者，僅止於元人。這與他早年學畫的範圍主要在花鳥有關。

由《湖社月刊》刊出早期金勤伯的作品內容均屬花鳥，約略可推斷他連續多年參加畫學會的國畫公展，初期以花鳥見長的情形。1921年他隨伯父赴日參加第二屆中日繪畫聯合展覽會。陳師曾年表中記述此事，早先日僑在華者多慕陳師曾大名，求其割讓作品者頗眾，同時他於該年翻譯日本美術史名家大村西崖著《文

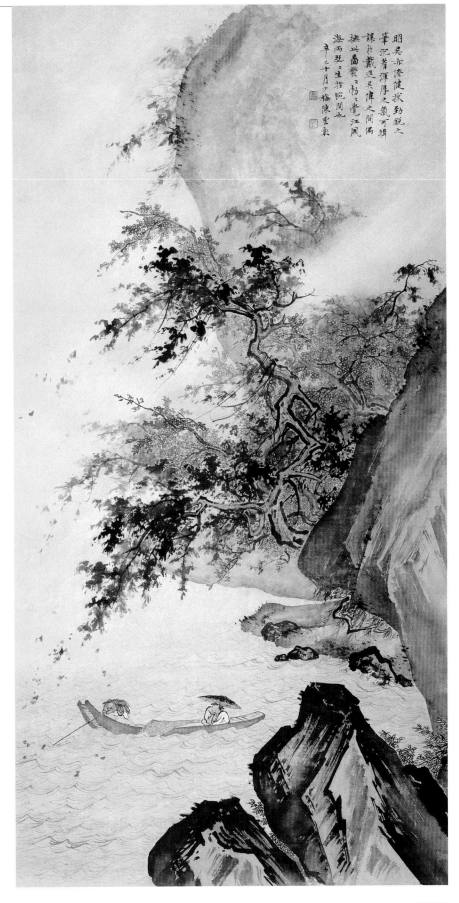

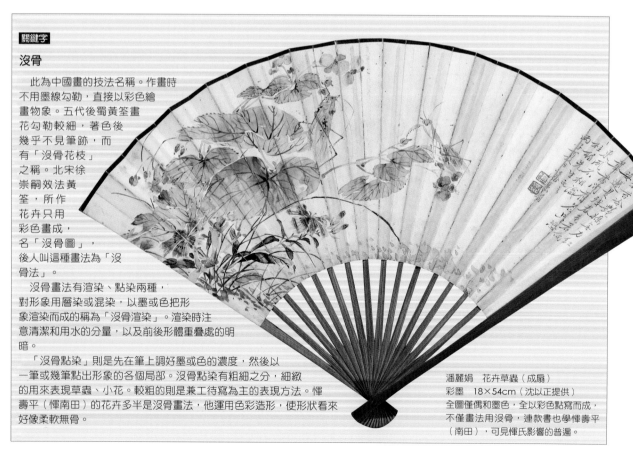

人畫之復興》，與他曾發表之《中國文人畫研究》有關，亦為日本人所敬仰。所以他在此次聯合展覽會之際，帶著齊白石等人作品赴日，日方拍攝陳師曾、齊白石的作品和生活情形，在東京藝術院播放，造成齊氏作品價碼飛騰，洛陽紙貴。這樣的榮耀，對金勤伯而言，深受激勵。

　　當時中國畫學研究會幾乎羅致了北平重要而具代表性的畫家擔任教席，與金城同一輩分的如齊白石、胡佩衡、蕭謙中、湯滌、陳師曾、溥心畬、溥伒（雪齋）、于照（非闇），不但日後《湖社月刊》經常刊登這些人的作品，且名列中國畫家辭典之名家之中。其他如賀良樸、陶

陶瑢　書畫合璧扇（正面）
1922　彩墨、紙　20.4×55cm
款識：署往寒來　好春長在　壬戌七夕前一日　擬南田翁設色寫長春花為蔭伯先生壽　鑑泉陶瑢時同客京師／鈐印：劍泉、陶寶如、見南山人

關鍵字

沒骨

　　此為中國畫的技法名稱。作畫時不用墨線勾勒，直接以彩色繪畫物象。五代後蜀黃筌畫花勾勒較細，著色後幾乎不見筆跡，而有「沒骨花枝」之稱。北宋徐崇嗣效法黃筌，所作花卉只用彩色畫成，名「沒骨圖」，後人叫這種畫法為「沒骨法」。

　　沒骨畫法有渲染、點染兩種，對形象用層染或混染，以墨或色把形象渲染而成的稱為「沒骨渲染」。渲染時注意清潔和用水的分量，以及前後形體重疊處的明暗。

　　「沒骨點染」則是先在筆上調好墨或色的濃度，然後以一筆或幾筆點出形象的各個局部。沒骨點染有粗細之分，細緻的來表現草蟲、小花。較粗的則是兼工待寫為主的表現方法。惲壽平（惲南田）的花卉多半是沒骨畫法，他運用色彩造形，使形狀看來好像柔軟無骨。

潘麗娟　花卉草蟲（成扇）
彩墨　18×54cm（沈以正提供）
全圖僅偶和墨色，全以彩色點寫而成，不僅畫法用沒骨，連款書也學惲壽平（南田），可見惲氏影響的普遍。

瑢、徐宗浩，陳緣督、陳漢第等，均屬當年金府常客，時相過往，可以相互請益。

　　金勤伯十六歲前，如陳師曾1923年從日本歸來之次年即故世，姚茫父、王夢白繼而去世。以上諸家，均與金城交誼非淺，金勤伯家中懸掛當年諸家合作之橫幅巨幀，即是文人雅聚時常「筆會」作品，陳師曾在北平藝專開課多年，王雪濤、高希舜、李苦禪、劉開渠、俞劍華、蘇吉亨、王子云等均為其授課學生，而日後在繪畫與畫學理論研究上，地位均極重要。

　　陳師曾與金城均著述頗多，如論花卉，金城言及晚近花卉，非學張子祥（熊）即宗伯年（任頤），惲南田（壽平）的沒骨也非古法，所以當以宋元為師，因此學山水欲學點染，先習鈎勒，花之生也有枝有幹，所生之地有泉有石，非一枝一葉一花即能炫耀於世。這一觀點，亦即奠定了金勤伯研討畫技的方向。陳師曾在論花卉派別時提到清代推崇惲南田和蔣廷錫，惲南田畫風飄逸，而蔣廷錫的畫則厚重，而鈎花點葉（周之冕）及寫意派，影響到蔣廷錫的弟子揚州八怪中的李鱓，此處提及這些觀點，都能在金勤伯之後的花卉作品中看到他師古的內涵與創作的方向。

金章是金勤伯真正的實授老師

[下圖]
1910年金章攝於法國巴黎

[右圖]
金章 葡萄藤 1931 彩墨
127.5×32.36cm
鈐印：王金章印、陶陶任行樂

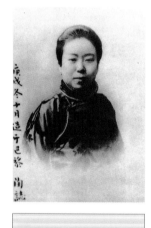

　　姑母金章在金城去世後，成為金勤伯在繪畫藝術上真正的實授老師。她除了長於花卉禽鳥之外、擅魚藻、又工詩詞、精楷書，尤於精通英、法語言文字，是早年隨兄出國的金家唯一女性。金城組畫學研究會，即由她擔任畫魚的指導。著有《濠梁知樂集》，中述譜錄、史傳、作法、題詠四卷。由於她待在國外時間較久，不師法宋元人留白的故技，而將水藻在水中的浮動、水色的變化、光影的變幻，一一畫了出來。對魚類的構圖內容也不同，或出自山澗，或泳於巖畔。點寫花卉外，工筆如〈耄耋圖〉（P.27左下圖）的寫貓，或以工筆技法畫馬，廣及畜獸。其子王世襄戰後任職故宮，自小愛調鷹飼蟲，能丹青，伴和著金勤伯畫藝的成長。金勤伯回憶道：

　　姑母當時以花鳥聞名華北，每星期五、六，我總是興致盎然地跑去找她，一方面為她磨墨，一方面跟著她畫也畫的。姑母只有我一個學生，鼓勵、督促自不在話下，她以科學的分析方法，教我許多作畫技巧，不僅宋元繪畫，像唐朝李思訓、李昭道父子金碧山水的勾描、青綠填彩等，亦一一為我解釋、示範，使我獲益匪淺。

金城曾作多幅金碧或沒骨的山水畫法，早年的金勤伯應不易領悟，因而之後姑母的啟示與教導，對他在工筆重彩畫上的奠基，實在非常重要。

《湖社月刊》刊載之早期金勤伯的作品，最早的五件均為花鳥，而姑母畫鳥不多，故他受伯父影響較為明顯。《湖社月刊》第十一冊曾刊金章〈錦鷄梅花〉，布局設色取法宋人章法，曾經陳列於中日繪畫展覽會，確為力作。而金家子弟作畫，以花鳥居多，也可窺知他們兄弟間相互研習的方向。

一般評述金勤伯的繪事時，均說其山水師法陶瑢（寶如）、人物師法俞明（滌凡）。此處應稍加說明。1939年金勤伯已遷居上海，在父親實業公司任副理職務，因姻親關係，結識了大收藏家龐元濟（1864-1949），龐氏「虛齋珍藏」名聞全國。有人想賣一幅王石谷的畫，金勤伯覺得畫不夠好，特向龐氏請教。龐元濟一看就覺得畫好，並拿出多件的王石谷珍藏品供他欣賞，因畫不准攜出，權宜之計，允許金勤伯在帳房裡擺張桌子觀畫臨摹，這對他的畫藝和鑑賞能力增益不少。提到此事，金勤伯曾說：

因為「明古」始能「役古」，吸取古人技法之長處，領略其浩瀚、精妙之思維，對自己的技巧、修養，都有很大裨益。

陶瑢所作山水，當年以精摹王石谷知名，《湖社月刊》刊出之兩幅

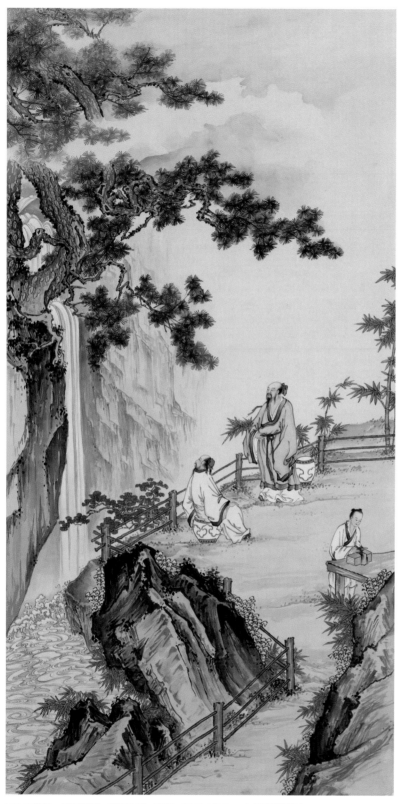

[上圖] 金勤伯　松蔭泉瀑　年代未詳　彩墨　89.3×45.8cm（金弘權提供）
[右頁圖] 金勤伯　松蔭泉瀑（局部）

山水，不題詩句，標題均為「陶寶如仿石谷山水」。如果金勤伯真正著力於師承陶氏，年輕時未易深入，他的山水中有若干早期的摹古作品，雖依王翬畫法為主，兼具馬夏，可以體悟他兼容並蓄的研習方向。

　　早年指導金勤伯繪畫的還有一位清朝大內的宮廷畫師俞明。俞明也是吳興人，擅長人物及山水，是典型宮廷院體畫風格。金勤伯隨他習畫四、五年，因此俞明的北宗花鳥及人物的傳統畫法，對金勤伯有所啟迪。但俞明師學改琦，改琦為清代仕女名家，與費丹旭齊名，改琦的風格清冷古雅，俞氏得其神韻且滲以陳老蓮骨法，金勤伯意寫筆墨較宛轉，當時湖社弟子工人物者頗多，均可在展覽或授稿中師學，廣泛吸取經驗，方能有自己面貌。陳緣督人物極精工，管平湖也能作極好的人物，他們與金家關係都好，可以作部分的對照與補充。

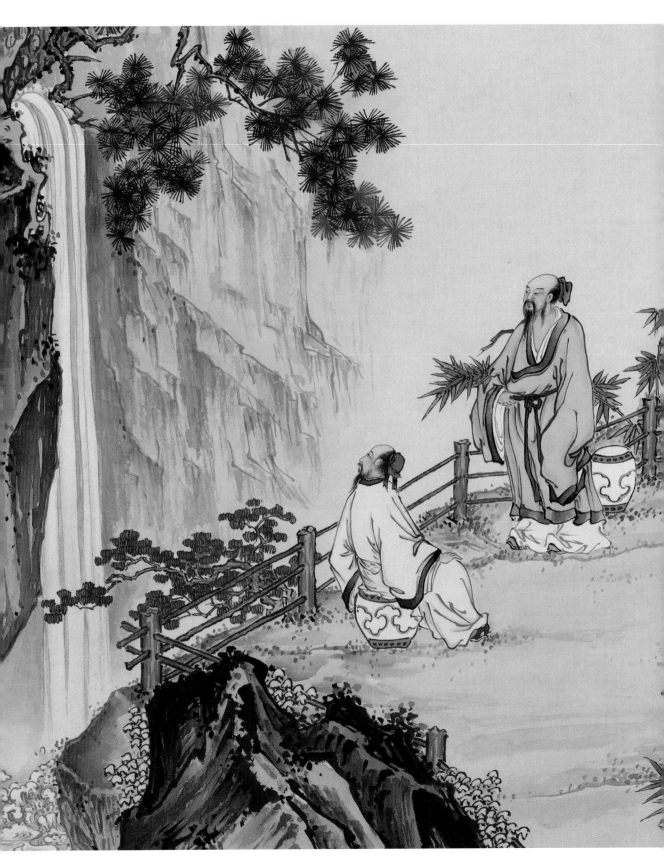

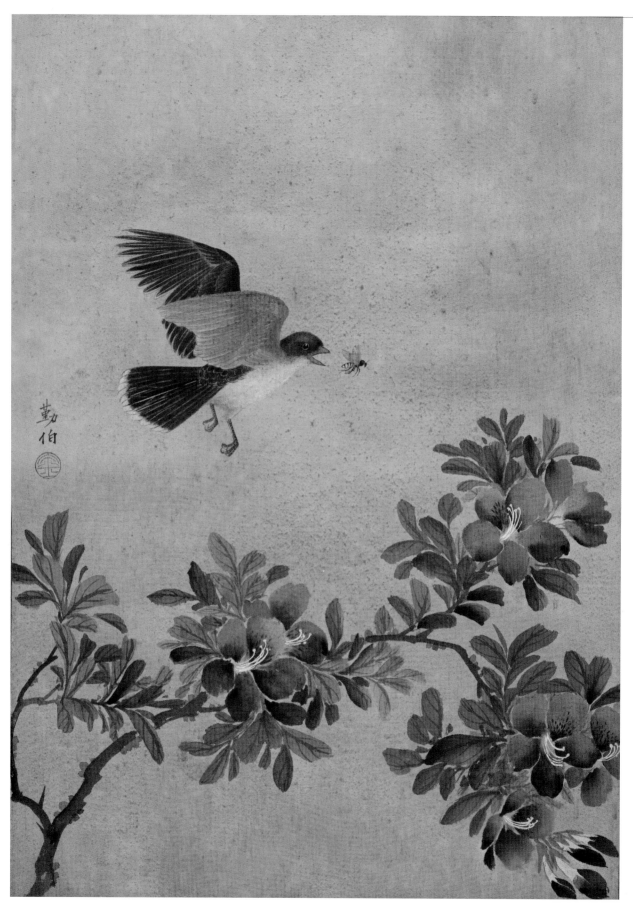

64

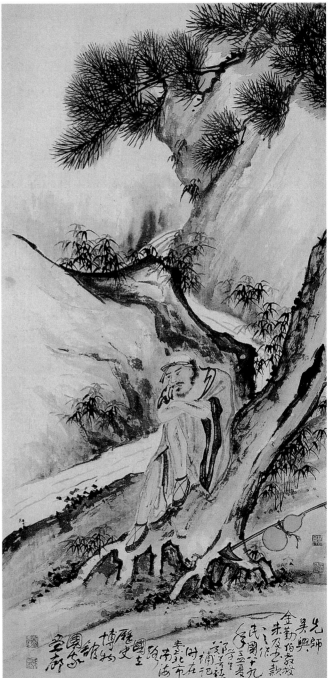

[左頁圖]

金勤伯　花鳥（局部）　年代未詳　彩墨、紙　54×38.3cm
（金弘權提供）

[上圖]

金勤伯　花卉畫稿（未落款，局部）　年代未詳　彩墨、紙　35.4×
55cm　（金弘權提供）

[右圖]

金勤伯　林泉高士　年代未詳　彩墨、紙　120.3×60cm
款識：松風泉聲　恭題　金勤伯老師　林泉高士圖　先師吳興金勤伯
教授未及書款之作，民國八十九年孟夏。　學生鄭善禧補記，時在台北
市南海路國立歷史博物館國家畫廊／善禧　庚辰孟夏台北／金印：湖州
金氏、勤伯／鄭印：鄭、翰墨緣、鄭善禧印、感恩多

關鍵字

改琦

　　改琦（1774-1828）為清代畫家。字伯蘊，號香白、七
薌、玉壺外史。他是回族人世居北京。工書法，又善畫人
物，尤其對仕女最為擅長。其用筆設色秀雅潔淨。能詩詞，
也畫花卉、蘭竹等。著有《玉壺山房詞選》。

畫藝趨於成熟

　　金家既為吳興世家，子弟均有專業，與依賴售畫為生的畫家做法自然不同，尤其金紹基任職於銀行界，為北平麥加利銀行買辦，且有自己的實業，身為長子的金勤伯，勢必如父執輩發展途徑相似，以學術研究為基礎，入燕京大學生物系，是與他的畫藝相輔相成的研習方向。他一方面求學，同時繼續在繪畫領域方面學習。

　　「湖社」子弟在畫界擁有較高聲望，金勤伯可獲得相互參研之益。于非闇當時在古物陳列所工作，張大千至北平後二人交往頗深，于氏早歲作點寫花卉，畫家商笙伯，陳年等均以此類技法創作，偶有精工者，亦以任伯年為依歸。故金城摹宋人的觀念，可謂異軍突起。但他繪畫興趣屬多方向的，古人的技巧與觀點均是他探求的對象。

　　「湖社」中不少人對郎世寧畫馬技法興趣濃厚，風氣瀰漫所及，

劉奎齡　魚樂圖（成扇）
1929　彩墨　18×54cm
（沈以正提供）
劉奎齡為天津花鳥大家，擅長走獸，傍及禽魚，勾勒暈染畫法將物像刻劃入微，是略滲西法光影的大家。

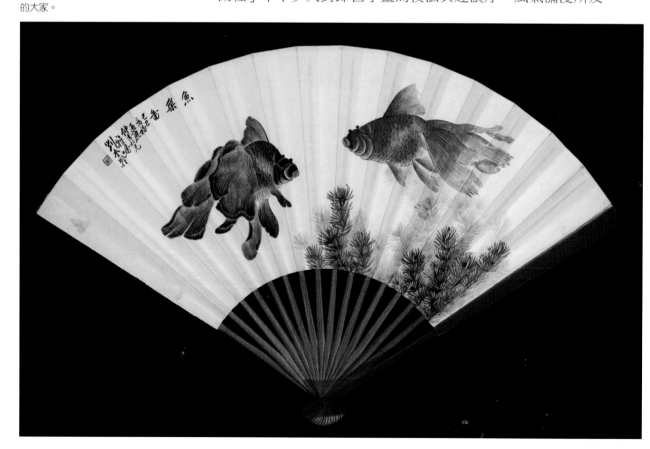

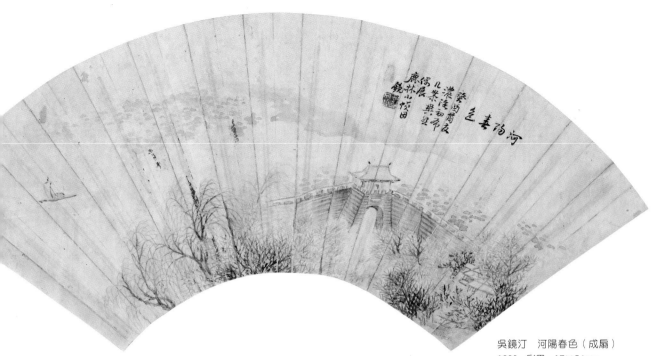

吳鏡汀　河陽春色（成扇）
1933　彩墨　17×54cm
（沈以正提供）
吳鏡汀，號鏡湖，湖社中以山水
知名。款言仿鹿林，戴熙為清中
期仿王石谷大家，故此圖可與金
勤伯山水之儒雅相互比較。

天津的劉奎齡滲以西方寫生的手法，形成了一時風尚。而張大千早年作品中有青綠山水與雙鉤填彩花鳥畫作不在少數，既與于非闇氏結交，鼓勵他著力研究宋畫花鳥，故宮所藏的宋人緙絲都是最好的範本，故宮國畫研究院名師如溥儒、齊白石等人外，主要均由于非闇啟蒙，授工筆花鳥課程，學生有：田世光、俞致貞、劉力上、孫雲生、吳詠香等人，其中若干人為繼續深究畫藝，遂入川追隨張大千，對大陸工筆重彩花鳥的發展有著催化作用。晏少翔與劉凌滄都有深厚的工筆人物畫底子，晏氏從于非闇，而劉凌滄則以管平湖和徐燕蓀為師，這兩位老師與「湖社」關係非淺，劉凌滄的啟蒙人物教師是吳光宇，吳光宇和吳鏡汀二位對大千先生抵北平後共開畫展，宣揚了張大千的畫藝，張大千無論工筆的山水、人物、花鳥及力窺遺民諸家而上索宋元的精神，終於在北方享有很高的聲譽。

　　張大千的若干創作觀與金城神合，《湖社月刊》也多次刊登其作品，金勤伯也與他結為終身好友。金勤伯有不少摹古的精彩佳作，如宋徽宗像，現仍為故宮重要藏品，因馬衡院長自30年代後即任故宮博物院院長，姑父王繼曾和他是南洋公學的同學，交誼頗深，使他能兩度進入故宮臨摹與觀賞。他後日收藏並印行的金城仿唐寅〈溪山漁隱〉是故宮

[左圖]

1945年金勤伯全家攝於上海。
左起：長子金太和、金勤伯、長
女金中和、妻子許聞韻、幼子金
保和。

[右圖]

《湖社月刊》刊載張大千1935
年的麻姑捧仙桃祝壽圖

[右頁圖]

金勤伯　宋徽宗像　年代未詳
設色工筆
款識：故宮博物院藏宋徽宗像
金勤伯摹／鈐印：金開業、勤伯

藏品中唐寅的精心力作，山石方面師周臣而作斧劈，煙波浩渺，人物精
到，超然出塵的情境，盡現了國畫意境的高妙，這也證明了金城畫山水
的路子十分寬廣。

　　前面曾提及古物陳列所研究班，吳詠香教授於北平藝專畢業後，成
績優異而保送進入研究，齊白石、溥儒均為其座師，她家中有極精的齊
白石花卉草蟲冊頁數幀。言明為答謝她教授小孩英語的酬勞。她早年師
事陳少梅，筆端挺健老辣，故商請溥心畬為導師，畢業製作即故宮夏圭
的〈溪山清遠〉。來台後與溥心畬居家相近，時相往還，當時被人譽其
為溥門傳人。吳詠香的就學時間，也為金勤伯在北平專研技法的階段。
溥心畬為金開藩作扇面，金太夫人六十壽首先刊登即張大千所畫麻姑捧
仙桃祝壽一圖。其間日本名家如荒木十畝，上野秀鶴、野田蕉琴、橫山

大觀，陸續刊登所繪的工筆翎毛等繪畫，他們精於寫生，對金勤伯定然有所影響。

　　金勤伯是在1934年結婚，對方為上海女中畢業後入燕京大學音樂系的許聞韻女士，多年後均致力於音樂創作，日後赴美時取得新英格院音樂碩士學位。1935年生育長子金曾協（太和）於北平，後獲理化學博士學位在美國俄亥俄州大學任教。1937年生長女金曾庸（中和），在台大醫學院就讀二年後即獲獎學金赴美，成為小兒科醫學博士，在美國克里夫蘭行醫。幼兒金曾佑（保和）則1939年出生於上海，成大工管系畢業後，1986年亦移民美國。本文撰稿時許多資料與照片，均由金曾佑長子金弘權全力提供，是完成本書的幕後支持者，應特別提筆表示謝忱。

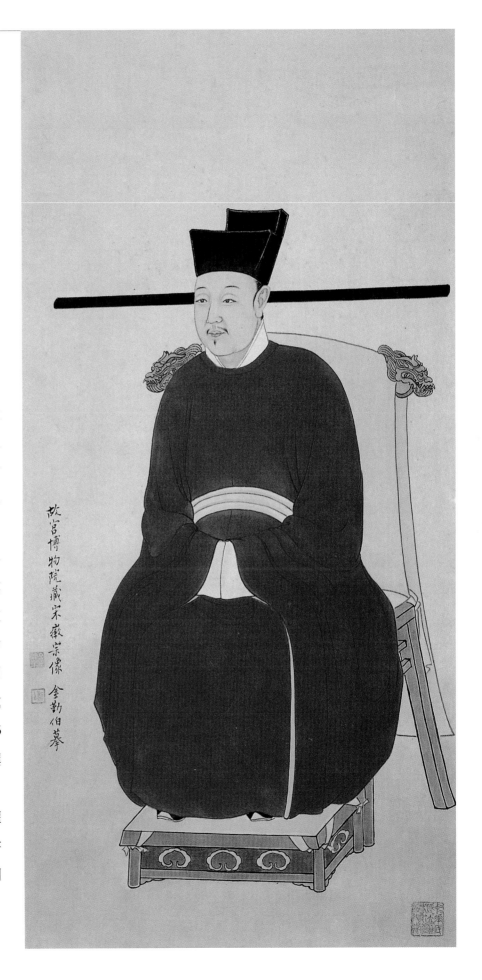

故宮博物院藏宋徽宗像　金勤伯摹

南遷上海與赴美深造

　　金勤伯在1937年自北平遷居上海，在民國初年上海畫壇蓬勃。黃可在《朵雲期刊》中寫「上海結社」中言及，寓居此區的書畫家達七百四十一人。元四家黃公望、倪瓚、吳鎮均繞太湖而居，趙孟頫即吳興人，王蒙為其外孫。明代中葉明四家取代宮廷繪畫而興起，沈周、文徵明、唐寅、仇英均居住長州（今蘇州地區）人士，祝枝山與吳寬的書法享盛名，而吳派的子弟如陳淳、陸治、文彭、文伯仁，都以繪畫才能享譽畫壇，董其昌任職南京，與王錫爵為師友，故能栽培了王時敏與王鑑叔姪、吳歷、王翬、惲壽平均常熟、常州人，王時敏孫子王原祁，則為鄰近上海的太倉人，所以自元迄清，傑出大家都環繞在太湖周遭，而吳興南潯金家的在畫壇興起，自有其地域性的特色。

　　京滬鐵路沿線交通便捷，萬商林立，洪楊之亂到日本侵華，租界地區均維持了大致的繁榮，這是文化藝術能發展與生存的重要條件。早在杭州國立藝專設校之先，私立藝專或美院，上海有上海美專，新華藝專，蘇州有美專，丹陽有正則藝專及南京中央大學藝術系等藝術養成專校，其地區文風之盛，其來有自。北平的戰亂，迫使金家遷居上海淮海路之倚桐閣，其間超過七年。

　　1937年北平陷日，金勤伯脫離羈絆後回到上海，在父親的公司任副理，每週二在上海美專兼兩堂花鳥課。上海美專的寫意花卉是由吳昌碩關門弟子王个簃教授，山水應為汪聲遠，此時三吳一馮（指民國海上名家吳湖帆、吳待秋、吳子深及馮超然）應均健在，與海上名家應多有接觸。由於上海王一亭（震）是當地畫壇的領袖人物，其女兒嫁給陸企賢，不久過世後所娶的續弦即為金勤伯夫人

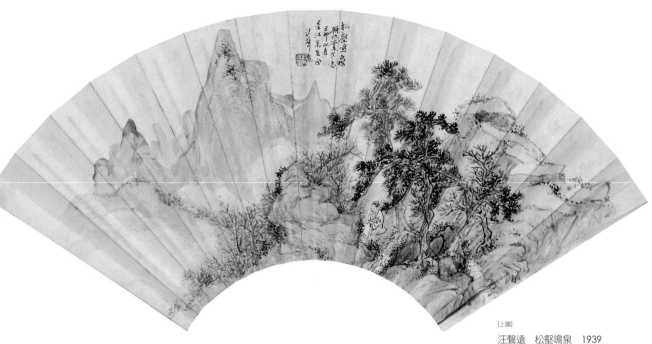

[上圖]
汪聲遠 松壑鳴泉 1939
彩墨、絹 18×54cm
（沈以正提供）
汪聲遠，安徽歙縣人，曾任上海
美專國畫系主任。山石師王石
谷，禿筆中鋒，高古曠邁。

[下圖]
金勤伯 彩墨花卉畫稿（未落款）
年代未詳 彩墨 28.5×41cm
（金弘權提供）

許聞韻的姊姊。這層姻親關係，閒暇時金勤伯常至陸氏辦公室聊天，而許陸二氏所生之女，與蘇州望族貝家聯姻，族中如貝祖詒為前中央銀行總裁，貝聿銘則為名建築師。另一姻親為上海大收藏家龐元濟，這些人脈及資源，對嗜好臨撫古人精品的金勤伯而言，是無窮的寶庫。

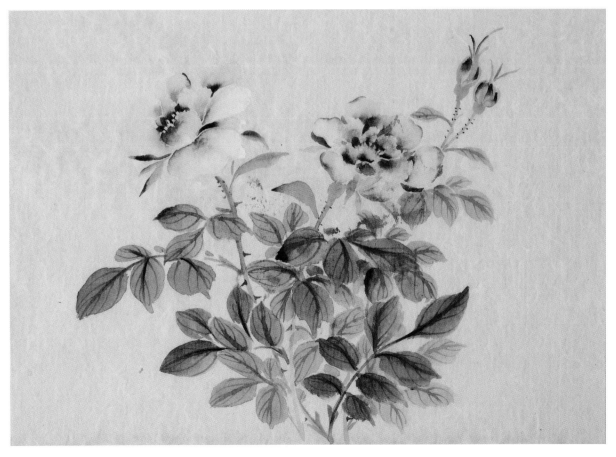

在上海居留與任教，且金勤伯的作品已頗為日本人所看重，並加以收購，但他總覺得不是長遠之計。1946年抗戰結束後，金勤伯決定赴美深造，赴美後與夫人都獲得了學位。但他對中國傳統繪畫的研究，始終念念於茲，即全心向繪畫方向發展。學成後順道走訪英、法各國，觀賞國外各大博物館之名家作品及各類收藏，眼界大開。

返國後，國內政局急轉直下，北平在和談中失陷，徐蚌會戰又失敗，灰色的氛圍瀰漫人心。早期上海的情勢，已感受到戰禍的壓力，經濟能力稍紓的家庭，台灣是最佳的寄望。

金勤伯　松鶴延年（未落款）
年代未詳　彩墨　直徑31cm
（金弘權提供）

金勤伯
竹雀圖〔未落款〕
年代未詳　彩墨
直徑35.5cm
（金弘權提供）

金勤伯
竹與筍〔未落款〕
年代未詳
工筆設色
29.4×34cm
（金弘權提供）

來台任教，用功至勤

　　金勤伯來台灣以後，由於有較高之學位與資歷，遂受聘為國立台灣師範學院藝術系教授。助教先後有華之寧、洪嫻、郭禎祥等人，此期間作畫稿頗多。金勤伯精研工筆花鳥技法，1949至1959年間，用功至勤，且與藝文界臺靜農、莊嚴等人交好。

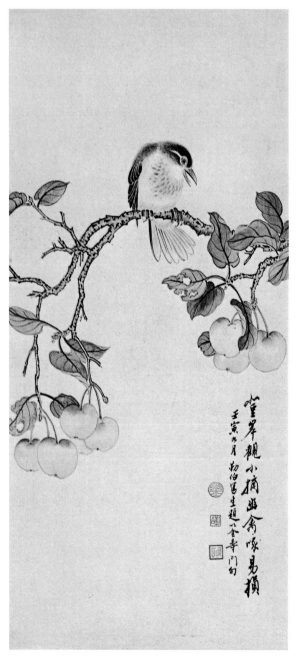

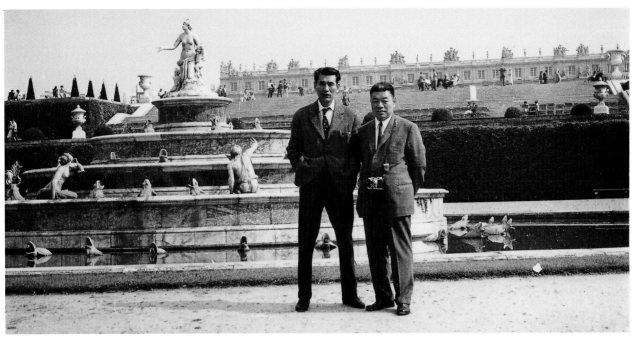

［上圖］1960年，金勤伯（右）與朱德群同遊凡爾賽宮。（何政廣提供）

［左下圖］金勤伯 梧葉山雀圖 1958 彩墨、紙 62×73.7cm×2

款識：減筆作畫八大復堂最為擅長，以少許勝多許是也。勤伯此作寥寥數筆，而逸趣橫生，觀之不厭，喜為題記。／戊戌六月十日 莊嚴／書印：靜中自樂／畫印：金、勤伯、金勤伯

［右下圖］金勤伯 荷花 1958 彩墨、紙 62×73.7cm×2

莊嚴題款／款識：寫意花繪始自牧溪，明代青藤白陽而後筆法稍變，八大石濤其變益奇，趙撝叔嶄起，同光之際承襲諸家法，亂肆而有法今見，勤伯兄此幅極似之 戊戌初夏 莊嚴／書印：靜中自樂／畫印：金勤伯

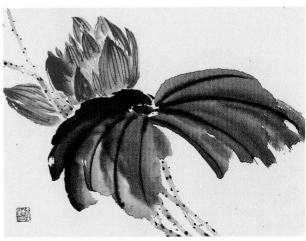

1959年，金勤伯以優異英語成就獲得傳爾布萊特基金會（Fulbright Foundation）之贊助，赴美國作交換教授。該年未出國前，繪有多幅精工花鳥畫。在美期間也多次舉辦展覽。

而1961年，金勤伯與妻子許聞韻因個性不合而離異，並赴香港中文大學執教，並侍奉居住於香港的母親。此時期他創作花鳥、山水、人物等多幅作品。1962年復至美國愛荷華（愛我華）大學任教，巧遇舊時同學魏漢馨而

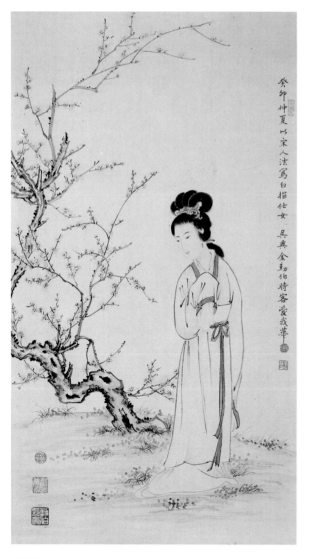

續娶，此時期作品以山水為多。其傳世而贈交國立歷史博物館作品，大都為此一時期之創作。

因夫人魏漢馨應聘至台大任課，故再度返台。同時兼課於師大、文大、台藝專等學校，上課均仍授畫稿供學生摹寫，其間並數度應邀至國外訪問並舉行畫展，並任北美館九屆美展評審委員及典藏審查委員。

金勤伯退休後著重休閒生活，時常與友朋聚會，作畫較少，仍有學生如張克齊等持畫作請益，朝向繪畫觀念及特殊技法之傳授，偶作畫自娛。直至1998年3月1日辭世。

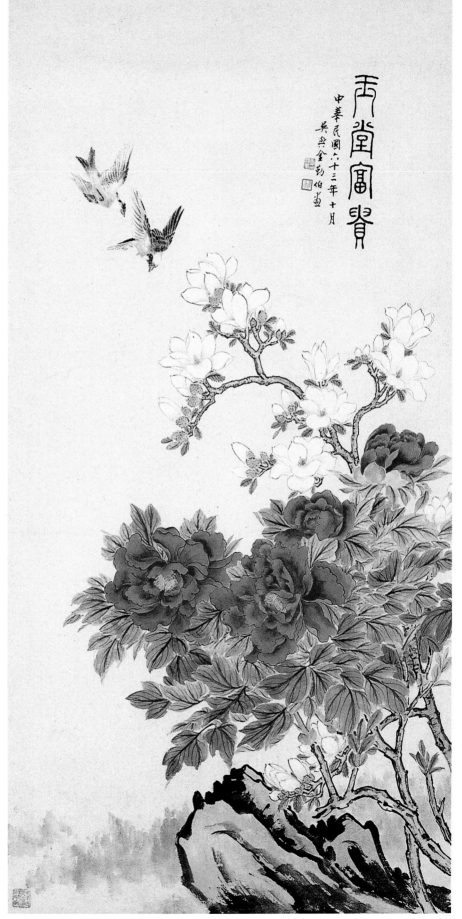

[左頁左圖]
金勤伯　白描仕女　1963
水墨工筆　68×38.1cm
款識：癸卯仲夏以宋人法寫白描仕
女　吳興金勤伯　時客愛我華／鈐
印：南林人、金、勤伯、 繼藕、聊
以自娛、勤伯長壽

[左頁右上圖]
金勤伯在課堂裡與學生們合影

[左頁右下圖]
金勤伯與妻子魏漢馨及愛犬合影於
台大校園

金勤伯　玉堂富貴　1974
彩墨、紙　130×65cm
國立歷史博物館藏

IV · 金勤伯的春風化雨

金勤伯出生在一個積善慶有餘的家庭，自幼獲得長輩們的愛護與教導，導致他擁有推己及人的心懷。在他擔任台灣師範學院藝術系國畫教席之後，對學生更是愛護備至、真誠相待，贏得了許多學生的敬愛。其眾多門生，日後在畫壇卓然有成、享有盛名，其中名家孫家勤、喻仲林、胡念祖三人組成的「麗水精舍」相當有名，就是由金勤伯一手促成的美事。

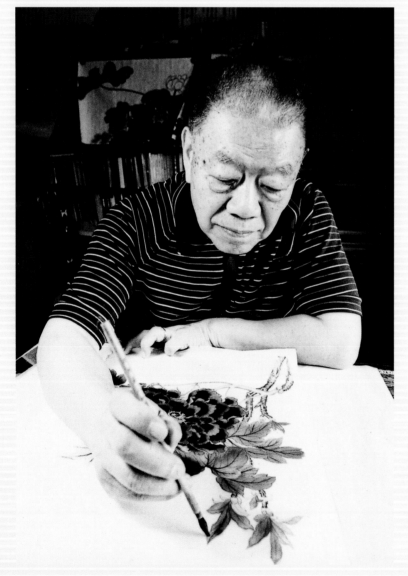

[左圖]
金勤伯正專注描繪出花卉鮮活的神態
（李銘盛攝）

[右頁圖]
金勤伯 柳樹仕女 1976 彩墨
68.2×46.9cm 國立台灣美術館藏
第31屆省展評審委員參展作品
款識：丙辰後八月吳興金勤伯寫於台北寄寓
鈐印：金開業、勤伯

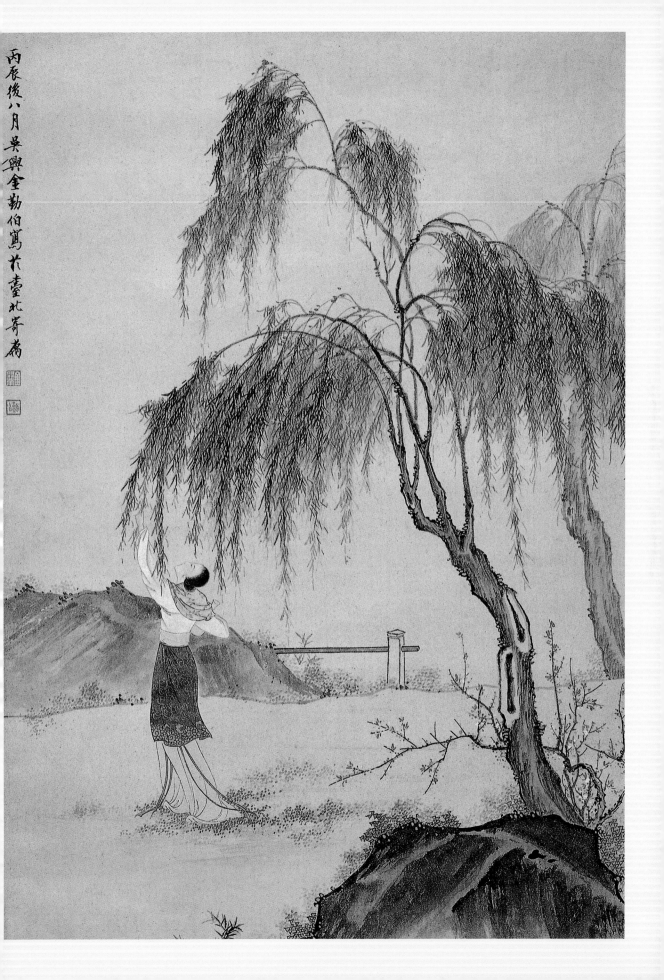

丙辰後八月吳興金勒伯寫花臺北寄萹

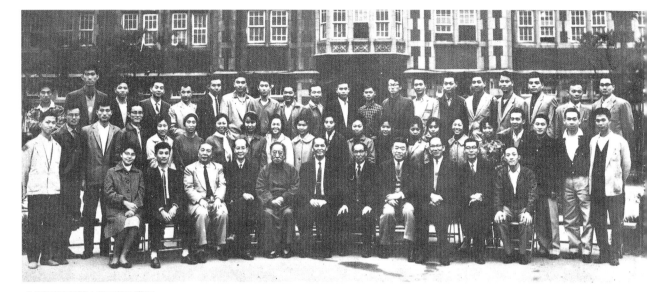

《台灣省立師範大學50級畢業同學錄》刊載金勤伯與藝術學系師生合影。前排坐者為金勤伯（右四）、廖繼春（右五）、當時的藝術學系主任黃君璧（右六）與溥心畬（右七），左二立者為作者。

任台灣師範學院藝術系國畫教席

　　金勤伯的父親金紹基關切事局，於1949年政局動盪不安之時，認為資本家如留在上海，日後恐遭清算，因此他除了遷居香港外，並安排長子金勤伯摒擋一切，離開上海法式洋房，毅然舉家渡海赴台。

　　更早，在北平陷日時，家中文物盡皆散失，後來偶然有機會再度將舊藏購回；住到上海幾年，又積聚了不少珍藏，不料在這次轉往台灣的途中，一部分沉於太平輪海難。這次海難是當時的大新聞，不知沉沒了多少珍貴性命與財物。另一箱畫作也被掉包，幸好在廈門街地攤上發現買了回來。

[左圖]
金勤伯（右）與學生孫家勤合影
[右圖]
金勤伯身影
[右頁圖]
國立台灣師範大學慶祝30週年校慶編印的《美術學系專輯》中，刊印有金勤伯1957年畫作〈孔雀〉，當時金勤伯為該系兼任教授。

60年代時，金城作品出現於香港中華書局的市場，金勤伯得知後籌款以重金購回。據筆者所知，金勤伯收的字畫、瓷器、古玉等藏品，論品質與價值都有相當份量，日後在授課期間，學生到他家中聆教、學習鑑藏，他都以自己的收藏作為教材加以解說。中華書畫出版社負責人余毅，本身對書畫頗有造詣，是當時在台北以出版為推廣藝術教育有相當地位者，1976年7月他將金城畫集，由喻仲林（1925-1985）題署，印行傳世，了卻一件金勤伯對大伯父苦心栽培的思念。

金勤伯抵達台灣，初期在青田街購入一幢日式平房，於1949年任台灣省立師範學院藝術系教授兼主任的黃君璧（1898-1991），聘他擔任國畫教席，專任花鳥課程。任教期間，因住在香港的父親病危消息傳來，是由袁樞真教授的先生郭

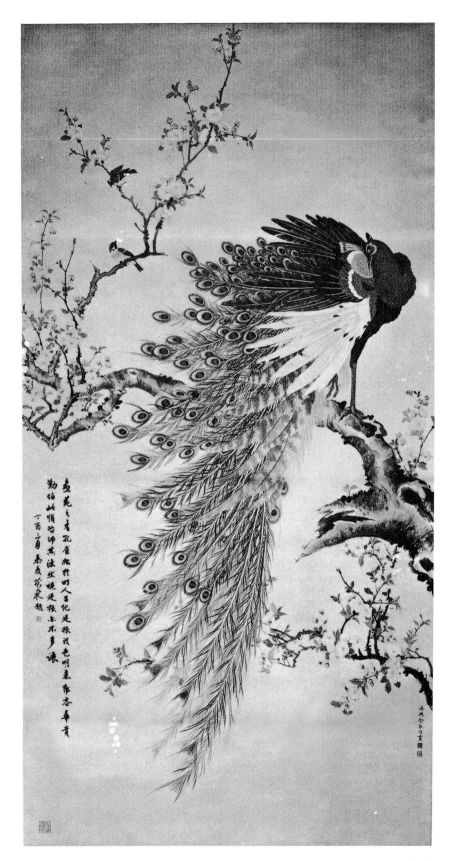

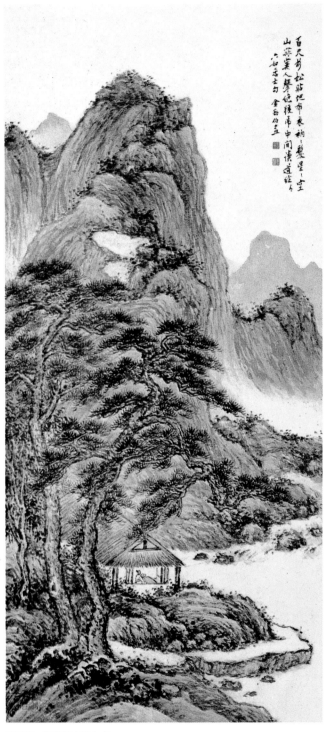

金勤伯　擬黃鶴山樵山水
約1969　彩墨、紙
120×58cm
款識：百尺杉松貼地（漏「青」）
布衣衲衲髮星星　空山寂寞人聲
絕　狼虎中間讀道經　六如居士
句　金勤伯畫／鈐印：金業、勤伯

驥代為安排，辦理入港及返台手續，金勤伯方能趕往香港奔喪。

　　初時孫家勤（1930-2010）缺少北平輔仁入學的證件，必須重考。很巧地遇到了小時同學也是同時考入北平輔大的金士侃（即金紹堂的長

樹木蓊蔚水灣環
知是江南何處山
數載幷倦行役
按圖欲借屋
三間
辛丑初夏
寫元人詩
意

金勤伯　樹木蓊蔚水灣環
1961　彩墨　39×56cm
（金弘權提供）

款識：樹木蓊蔚水灣環　知是江
南何處山　數載幽幷倦行役　按
圖欲借屋三間／辛丑初夏寫元人
詩意　勤伯

鈐印：金、金業、勤伯

孫、金開義的長子）。孫家勤第一年沒考上，由金士侃介紹入他堂叔金
勤伯的課室去旁聽，開啟了孫家勤與金勤伯老師的宿緣。

　　孫家勤在北平學於四友畫社，工人物的陳林齋號「啟湖」，常斌

[左圖]
金勤伯　墨竹畫稿（未落款）
年代未詳　水墨、紙
67.5×29.7cm
（金弘權提供）

[右圖]
金勤伯　彩墨竹石畫稿（未落款）
年代未詳　彩墨、紙
61×42.3cm
（金弘權提供）

卿號「斌湖」，花鳥專工的楊敏號「敏湖」（即整理金北樓白鳥譜並予
重新繪製者），專門畫王石谷山水的王仁山號「仁湖」，他們都屬湖社
的中堅份子，對金勤伯而言，他二十多歲還在畫藝中摸索成長過程時，
四位師兄皆已成名。這一層關係，使得金勤伯視孫家勤如自己子弟般親
切，而孫家勤也與金勤伯的孩子太和、保和熟稔如兄弟。

　　師大學生，當年每月有近百元的公費，願意搭伙時便從公費裡折
抵飯券，學校裡伙食簡單，對正在成長的年輕人來說，這些營養是不能

金勤伯
花石圖（未落款）
年代未詳
彩墨、紙
68.3×39.5cm
（金弘權提供）

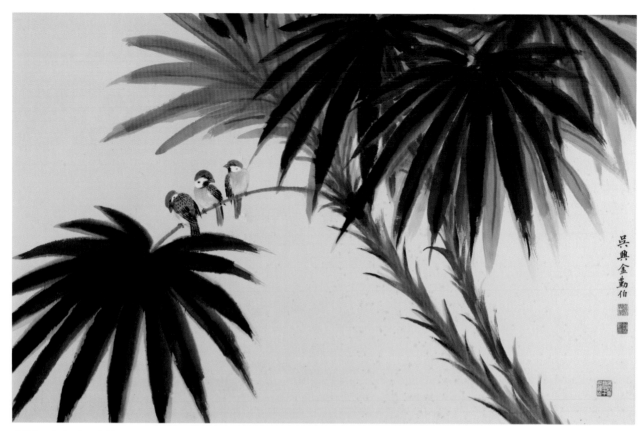

金勤伯　麻雀　年代未詳
水墨、紙　64×98.5 cm
（金弘權提供）
鈐印：金開業印、勤伯長壽、
吳興金勤伯七十以後作

滿足的。金勤伯家中的管家孔媽媽，從大陸跟來，燒得一手好菜，過年
過節時，金勤伯常邀學生前往家中打牙祭。金太和回憶說：「我記得當
我還在師大附中上學的時候，我們家總是成為假期不能回家的藝術系學
生聚集的地方，……到如今還有不少師兄師姐們會對我形容我們家的水
餃、火焗和烤火鷄的滋味。」當時從上海來台而環境不錯的人家，均重
視餐飲之樂，這些盛饌，對隻身在台的貧苦學生而言，真是望之不可及
的渴望。

　　金勤伯對待學生真是厚愛，猶記1957年筆者入學師院跟勤伯老師修
習一年花鳥。因家住北投眷村，放寒暑假時方能到學校借住南部返家同
學的空床位。那時沒有想到拜金勤伯老師門下（家境也不許可），有一
次暑假期間，冒冒然晚上摸黑到金老師家想借幾張畫稿臨摹。進去後，
金勤伯師坐在畫室，還有著別的客人，我開口道及來意，因當時擔任班
長，跟老師也熟稔些，不知這個舉止是否奢求？

　　金老師二話不說，轉身從櫃中拿出一卷近四十幅畫稿，數都未數
就交給了我，由這個例子，可以看出金勤伯為人的慈愛，不只是誨人不

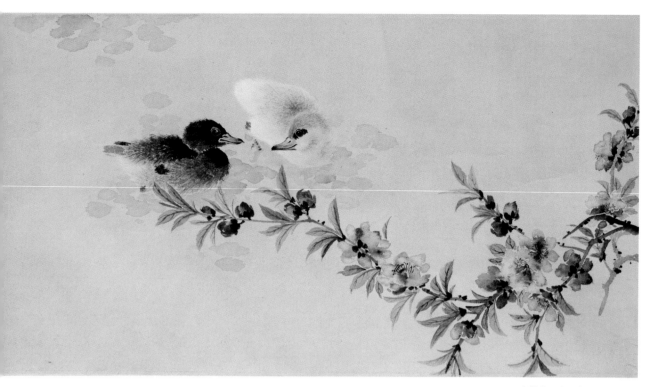

金勤伯　春江水暖（未落款）
年代未詳　彩墨、紙
30.2×56cm（金弘權提供）

倦，他推心置腹的舉止，使我當時有著莫名的感動。（這種情形日後稍

止，因為有不肖的學生從中竊取畫稿的情形屢見發生）這也是我與勤伯

老師日後相交算得上彌密的緣起。

促成「麗水精舍」的繪畫因緣

　　孫家勤為了能考上師院，金勤伯介紹他去旁聽素描課，為次年的考

試作準備。當時喻仲林已拜入金老師門下，閒暇時金勤伯便叫孫、喻二

人到家裡看自己作畫並觀賞收藏品。那時胡念祖隨黃君璧也到了師院協

助系務的行政。孫家勤、喻仲林、胡念祖三人日後的「麗水精舍」，即

在金勤伯的促成下，結起了這一段繪畫界的因緣。

關鍵字

麗水精舍

　「麗水精舍」是由胡念祖、孫家勤與喻仲林三人，1945年時於台北市麗水街共同租屋組成的畫室，這應也是台灣首創的工作畫室。而精舍名稱是由台大臺靜農教授所取。

　三人因在師大上課與旁聽的緣故，經常探討書畫技法，相互鼓勵，因志同道合而結為好友。於是組成精舍作為下班、課餘創作的場所，並兼做教學之用。最初畫室空間狹小，僅能容納三張畫桌，胡念祖專攻山水，孫家勤擅長人物，喻仲林則精通花鳥，形成完美的鐵三角。後來因授課的人數日多，以及三人在中山堂舉辦的精舍聯展，觀眾多、評價高，而聲譽日隆、收入增加，遂將精舍遷往仁愛路。

[左圖]
金勤伯的得意門生喻仲林與其畫作，攝於「麗水精舍」。（何政廣提供）
[右圖]
「麗水精舍」成員之一胡念祖（何政廣提供）

「麗水精舍」的成立，不但是台灣畫壇青年人材輩出的代表，也敘述了金勤伯在美術人才培育上的貢獻，而喻仲林是師承金勤伯最勤奮而最有成就者。

關於「麗水精舍」成立的經過，孫家勤的説法與金勤伯略有出入。筆者和內人羅芳兩人與「麗水精舍」也結緣頗深，因羅芳在院校三年級時，孫家勤授過她人物畫的課程。羅芳畢業後留校任助教再拜喻仲林為師，學習花卉。1965年前後，省教育廳「兒童讀物編輯小組」美術編輯出缺，我正在讀研究所無法專職，於是商請胡念祖共就一職，輪流上班，因此常常造訪「麗水精舍」。

我為此特別向金勤伯問起，他道及早年前往喻仲林居處時，小小的榻榻米上，幼兒滿地爬走，喻仲林龐大的身軀趴在低矮的小圓桌上揮汗作畫，那種情景，深覺不忍，正巧麗水街水溝上蓋有木造的庫房，便要他們租了下來，享有專用的畫室，喻仲林每日從居處騎車近一小時前來，風雨無阻，如此努力才成就了他晚年的卓越畫藝。

「麗水精舍」的成立，金勤伯應不會有意居功，初期大家生活都很

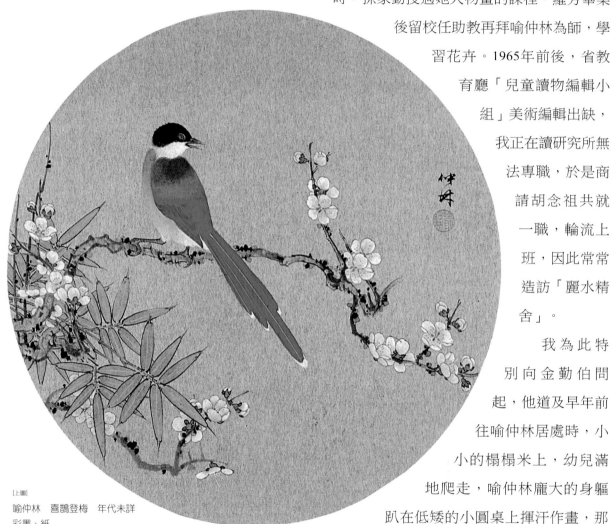

[上圖]
喻仲林　喜鵲登梅　年代未詳
彩墨、紙

[右頁圖]
1959年，由孫家勤（畫人像）、喻仲林（畫竹）、胡念祖（畫山石）合繪〈金勤伯像〉，為金勤伯老師五十歲壽誕祝壽。

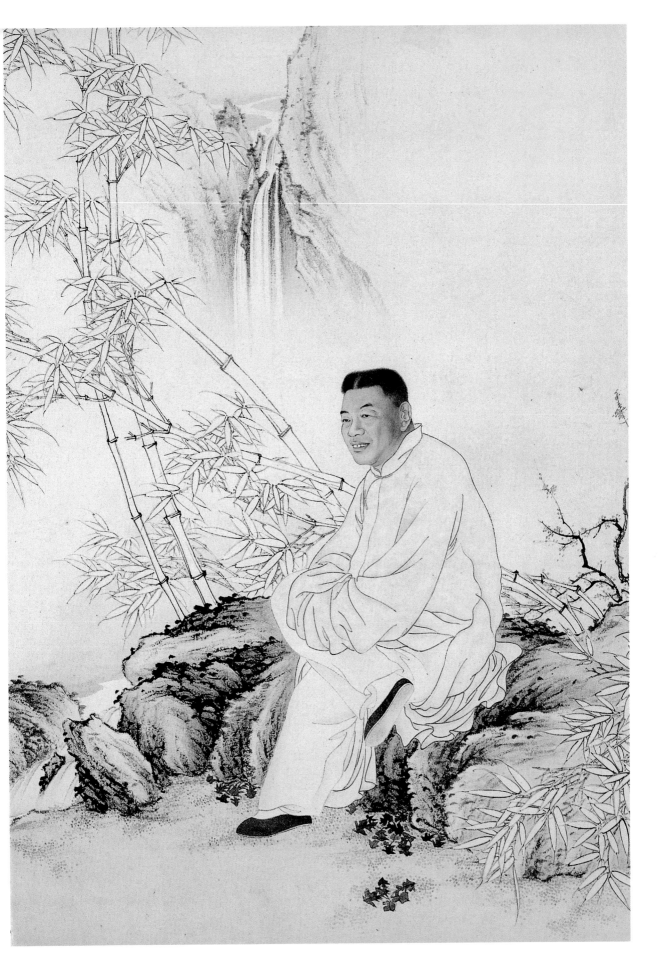

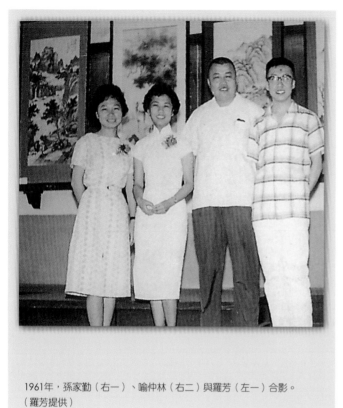

1961年，孫家勤（右一）、喻仲林（右二）與羅芳（左一）合影。
（羅芳提供）

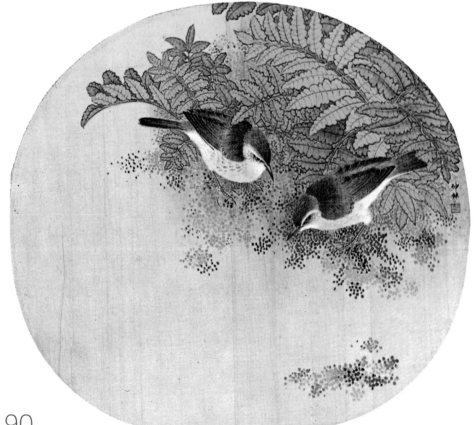

[上圖]

孫家勤　林禽雙雀　1998
彩墨工筆　83×46cm
畫於麗水精舍

[左圖]

喻仲林　綠蔭雙禽
年代未詳　彩墨、絹

清苦，但「麗水精舍」的
成員逐年的展出均很
成功，生活逐漸有
了改善，遷至仁
愛路時畫室便
寬大得多，他
們三人交情極
好，知名度打開
以後不斷有學生
上門拜師。習慣
上，他們將所得置
放一抽屜中，要用錢
時隨時取用。

　　1959年3月金勤伯虛
歲五十，為感謝師恩，由孫
家勤作金勤伯像，胡念祖補山
石瀑布，喻仲林以雙勾法作竹梅。師
恩如山，清高雋永。孫家勤在「麗水精舍」
展中，三家各作不同畫科以示技法相容而不
悖，他早年人物的精到而悉具古人遺意，台
灣不作第二人想。

　　1963年，金勤伯在愛荷華州，孫家勤專
程前往，請示欲隨張大千為關門弟子的情
況，因金勤伯與張大千交情極好之故。這可
由我親見大千先生來台後因手頭寬鬆、花費
頗大，他的管家持張大千作品向金勤伯調頭
寸，金勤伯當時二話不說立即給付支票，足
見兩家交情的親密。

[上圖]
喻仲林　荷塘清趣　1982　彩墨
[下圖]
張大千攝於摩耶精舍畫室（藝術家出版社資料庫提供）

V • 金勤伯的繪畫代表作品

最足以代表金勤伯藝術成就的，自然是他的花鳥繪畫。無論是工筆或是沒骨花鳥，觀賞者可從其用色、勾染、肌理、留白等筆觸中感受到高超的技巧與意境。然而一位藝術家要獲得真正的成功，必然在相關藝術領域中具有深入的鑽研，也絕不會僅止於一種門類。金勤伯對於山水畫、人物仕女繪畫的精到，在在於他作品中呈現出來。

[左圖]
書案前神態自若的金勤伯
（李銘盛攝）

[右頁圖]
金勤伯
寫放翁詩意（局部，全圖見P.122）
1974　彩墨、紙　121×60 cm
國立台灣美術館藏
第29屆省展評審委員參展作品

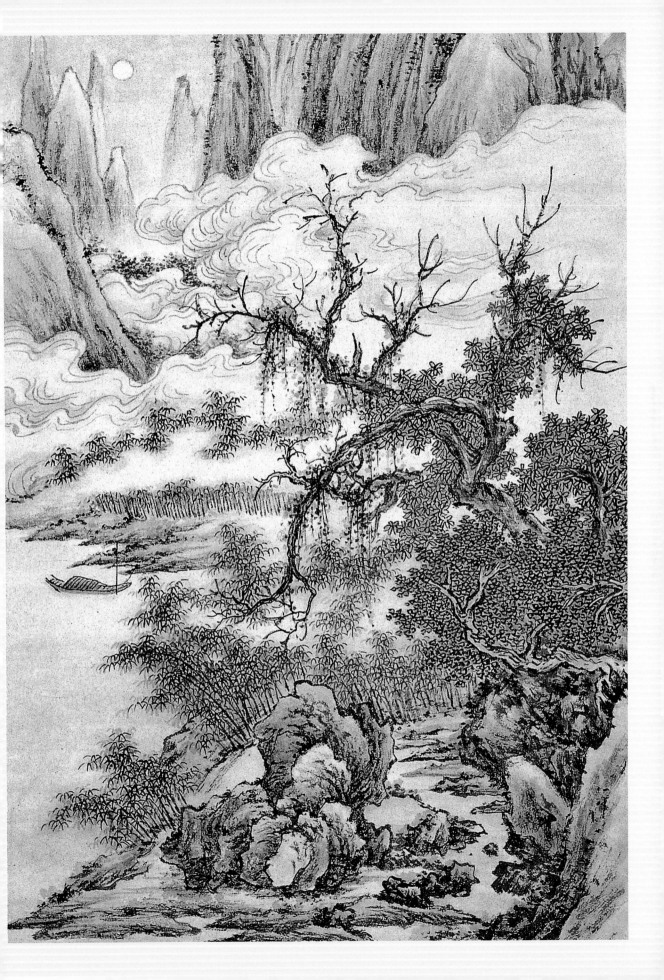

花鳥畫：最足以代表其畫藝

金勤伯繪畫成就中，足以代表其畫藝最大成就的，即是花鳥繪畫。

由金勤伯的大伯父金城作品中，大致分析，山水花鳥作品各佔半數，《湖社月刊》的刊作中，有與金章合作者，但贈送其妹金策（怡怡）者均為山水畫，但其所繪「百鳥譜」，其研究探討誠為前人所未有，丁光煦序文中約略提起，所作鳥類，或正、或側、或仰、或俯、或飛、或鳴、或宿、或食，奇形詭狀。……以舊藝術灌以新知識，尤堪為藝苑導師。序文所言概略，但圖譜經楊敏湖重繪後，更為精麗，每種鳥類署以中英文名稱，將鳥的科別、大小、喙羽各部位的色彩，雌雄及幼鳥的差別，棲止的情形、產地、連帶如棲息的赤松、針葉、鱗片、花葉、用途，並均有金開藩補「志」，不止是繪畫，而為實用之百科圖書，實是我國美術史上僅見的表達方式。而金勤伯經其開悟，加以傳承，故予學生的授稿中，均是「花」與「鳥」成為授課的要項。

畫家俞致貞說明花鳥畫一詞，提起一般多以花卉為主（如明代的青藤、白陽及清代惲壽平等，均僅畫花卉蔬果），但是為了畫有「活、色、聲、香」的藝術效果，便常在畫面中配以「鳥，獸，蟲、魚」等形象，以造成「鳥語花香」的意境。並言及作畫貴在意境，也即畫題的主

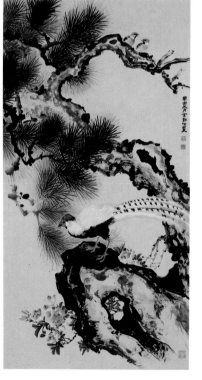

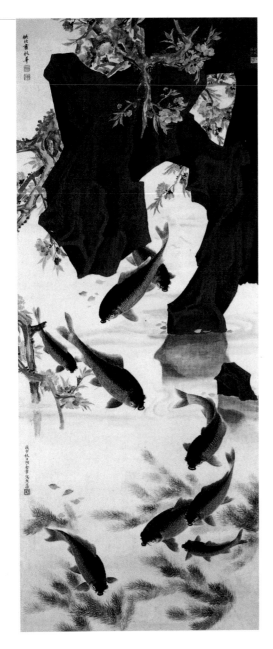

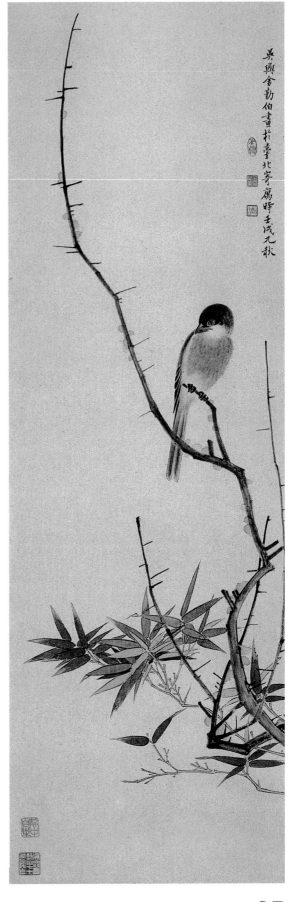

旨與神韻，什麼季節開什麼花，配什麼蟲與鳥，該不該點綴坡石，所以意境概括了構圖及章法。有主從、有聚散、無論大開闔到小折技，都如一個獨立完整的樂章。工筆畫中用筆為要，用筆要堅實遒勁、花朵、葉子和翎毛筆法既不同於樹石，各自有勾描之法。設色則是花鳥的神彩，著色要漸次進行，濃而不薄，且可依需要變換顏色；要濃而不滯、淡而不薄。

金勤伯　九官紫薇　1959　工筆花鳥　113.8×35cm
鈐印：金業、勤伯

金勤伯　紅花玉鶪　年代未詳　工筆花鳥
57×14.5cm

列舉前面所述，乃是以畫人的經驗看工筆花鳥，但卻是鑒賞金勤伯工筆花鳥的原則。于非闇有專論工筆花卉的專書，像論桃花，花有幾瓣、雌雄蕊如何處理，都有一定的數目和生態。至於翎毛即禽鳥的畫法，這也是金勤伯著力頗深的技法。猶記當年在課室中，他即陸續示範並作說明，勾出鳥的形體輪廓，嘴、目、腳、翅都有一定法則，構成全身形態後，用筆劈開筆絲，使筆尖分開，然後「絲毛」。絲毛從頭部落筆，依鳥的形體成有層次的半圓形，以腕力的靈轉，順序遲緩深淺，才能從薄到厚，達到純厚的質感。淡墨逐次渲染後，方開始設色。

鳥的類別頗多，猛禽類的鷹鶻、鷙梟

較少，金城臨過宋徽宗畫的鷹，畫猛禽要賴寫生方可。攀禽如啄木鳥或鸚鵡，尤其鸚鵡芭蕉之類的題材，金城畫作尚可見，可與金勤伯作品對照比較。涉禽與游禽，古人畫作中屢屢可見，畫鶴與鷺鷥、雁鷗和鴛鴦，以溪岸荷葉作背景的翠鳥，都屬工筆花鳥常見的題材，鳴禽的八哥和鶺鴒，山林間的雉雞，竹林松蔭間的麻雀，更是金勤伯畫鳥常見的題材。綬帶、畫眉、喜鵲之類，都屬吉祥的題材，自古以來，花鳥畫家每喜為之，這也是金勤伯所獨擅的。

工筆花鳥，除形相的正確與筆法的剛柔利疾，需要不斷由寫生中求取經驗外，用色訣要，非入室子弟不能領略其心意。宋人精擅工筆，台北故宮藏品及大陸所藏宋畫中，所見十之八九均屬冊頁。花鳥畫宋代論「徐黃異體」，就今日所見的畫作分析，黃筌、黃居寀父子以線條挺健老辣為主，故尚「骨法」，黃筌作品之課子畫稿設色濃重，色墨技法高妙，是少見的例子。徐熙與其孫崇嗣、崇矩，如依「沒骨」一詞及米芾畫論的觀點來評斷，米氏謂其設色於粗絹上，厚重非十餘遍不能至此。首先要認知的是宋人均以絹為畫材，絹需經「礬練」，扁平而有空隙，故作畫前必須繃絹，非得染上十次八次，不能使絹孔染沒。所以用熟紙（即礬宣或蟬衣宣或礬棉紙）來替代，應較方便。張大千使用日本紙材，其道理相同。

金勤伯　芙蓉鶺鴒　年代未詳　工筆花鳥　100×33 cm
台北市立美術館藏

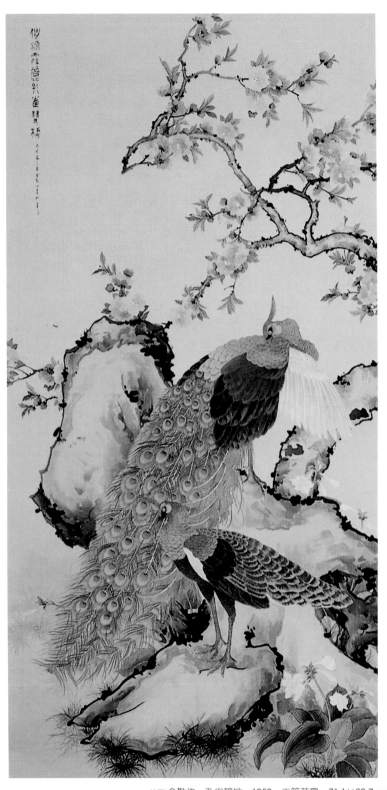

[左圖] 金勤伯　孔雀碧桃　1959　工筆花鳥　71.1×39.7cm
款識：僊源霞麗孔雀雙棲　己亥春三月　金勤伯畫於台灣
[右圖] 金勤伯　秋葦山雀　年代未詳　工筆花鳥　100.5×33cm
傳申題款／款識：待哺　金勤伯先生本名開業乃湖社北樓先生從子畫得其傳　君約傳申敬題／傳印：墨園、君約、傳申
[右真圖] 金勤伯　松枝雙鴿　年代未詳　工筆花鳥　60.8×39.5cm
沈以正題款／款識：一雙飛來作佳景　勤伯老師山水人物俱佳　尤以花鳥最為擅長　持之敬題／沈印：持之

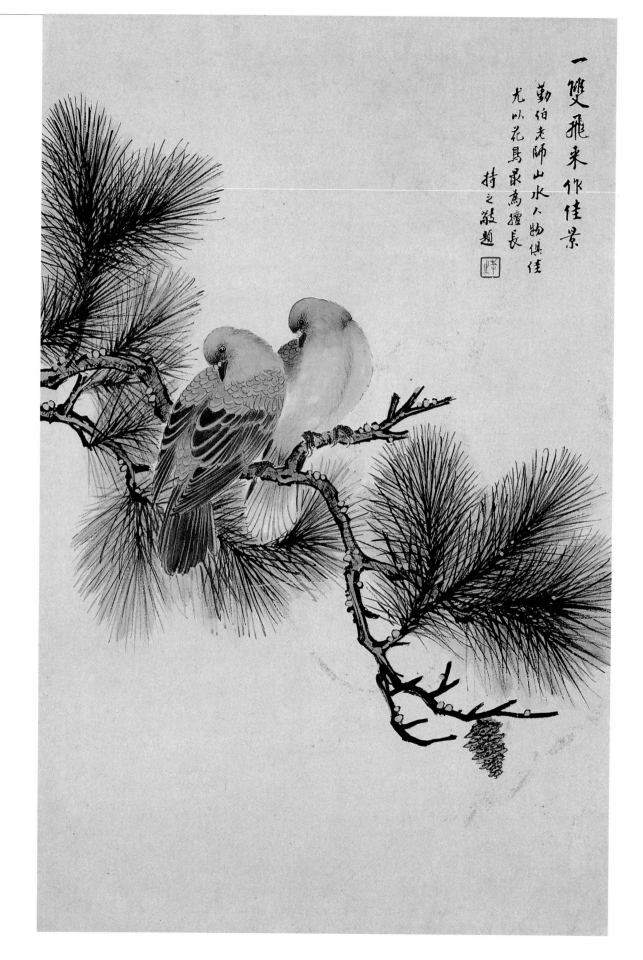

一雙飛來作佳景
勤伯老師山水人物俱佳
尤以花鳥最為擅長
持之敬題

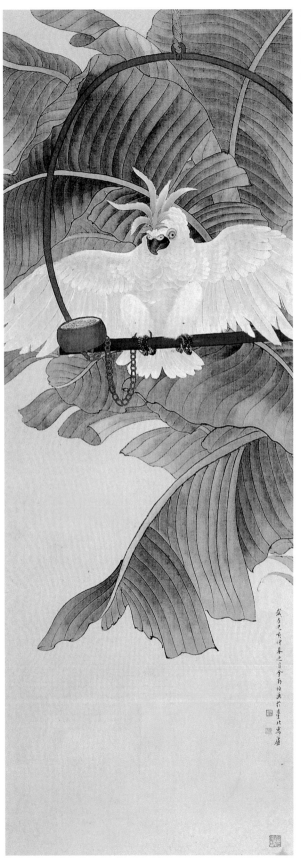

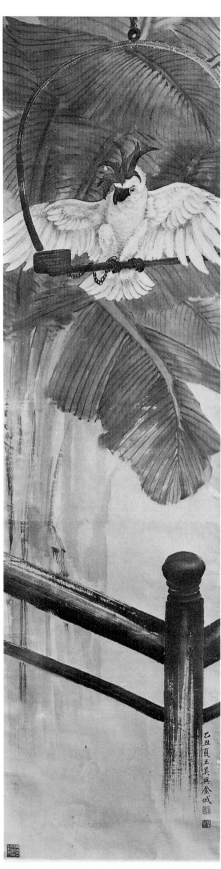

[左圖]
金勤伯　芭蕉鸚鵡
1959　工筆花鳥
108×38.7cm
款識：歲在己亥仲春之月　金勤伯畫於台北寓廬／鈐印：開業、景北、倚桐閣

[右圖]
1925年金城所繪的〈鸚鵡〉

[右頁圖]
金勤伯　榴花綬帶圖
年代未詳　工筆花鳥
64.1×47.7cm
鈐印：勤伯

100

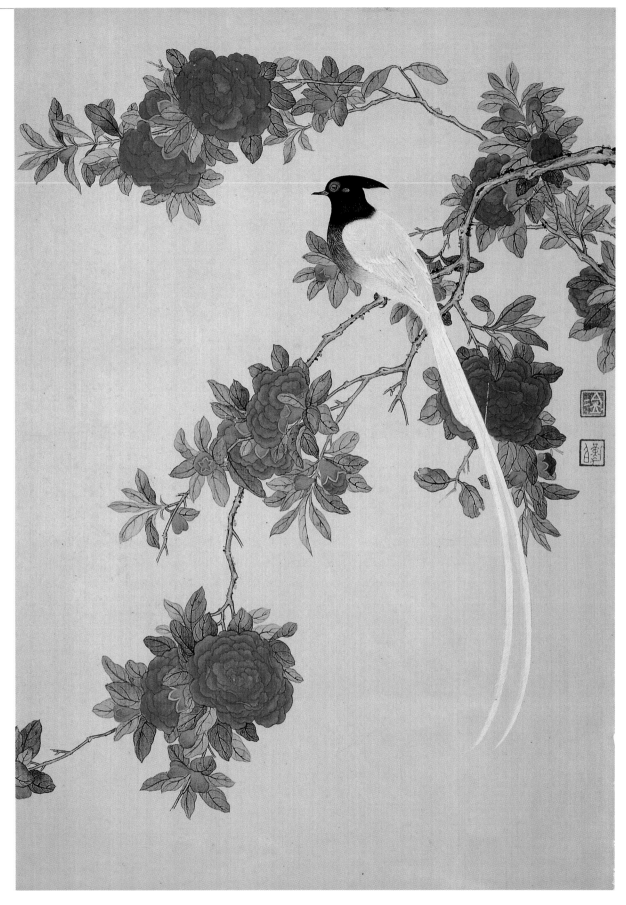

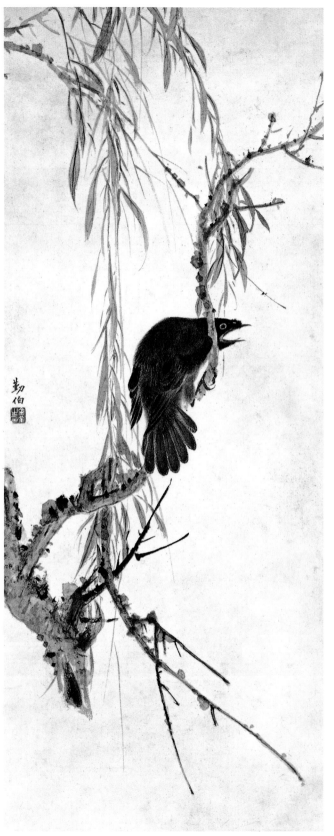

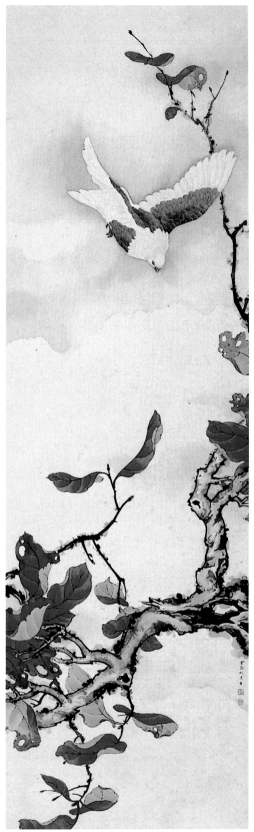

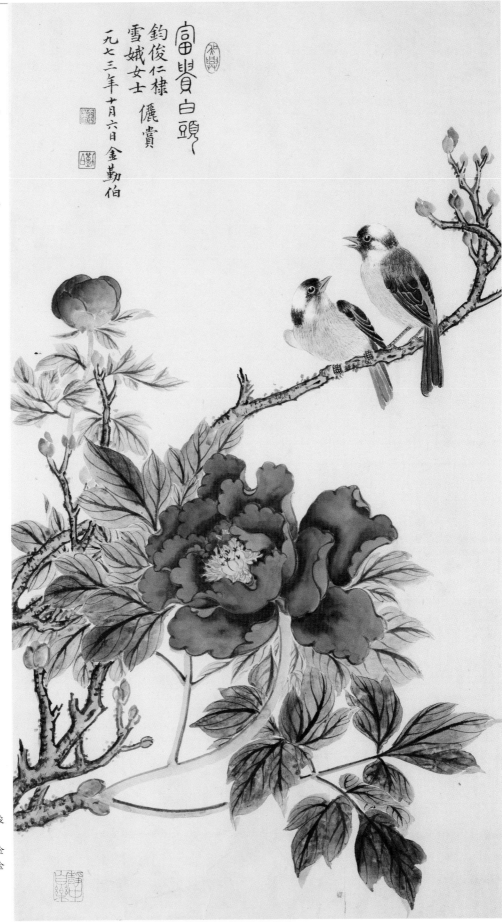

金勤伯　富貴白頭

1973　彩墨花鳥

（李鈞俊提供）

款識：富貴白頭　鈞俊
仁棣　雪娥女士儷賞
一九七三年十月六日金
勤伯／鈐印：吳興、金
業、勤伯、靜中自樂

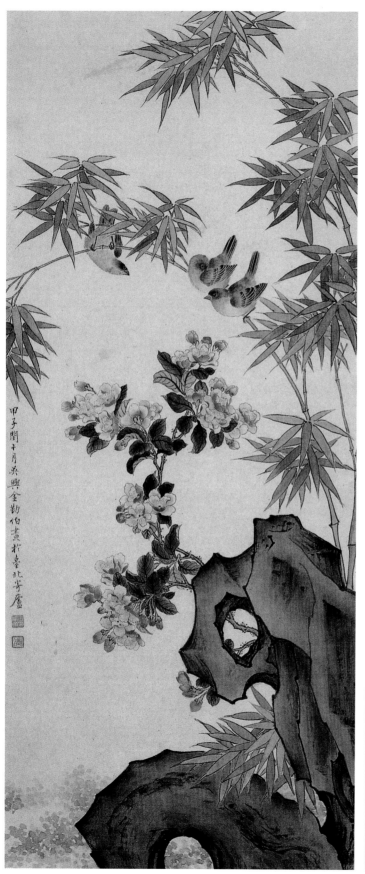

金勤伯　瑤台珠樹　1962
寫意花鳥　94.8×185.8cm
款識：瑤台珠樹影玲瓏　香氣氤
氳隔座通　神女霞裳翻豔曲
倩人同醉玉芙蓉　錄明人句題／
壬寅三月金勤伯畫於香島

[左頁左圖]
金勤伯　竹雀　1984
工筆花鳥　89.2×38.8cm
台北市立美術館藏
款識：甲子閏十月　吳興金勤伯
畫於台北寄廬／鈐印：金開業
印、勤伯
[左頁右圖]
金勤伯　柳蔭棲息　年代未詳
彩墨　102×32cm
（金弘權提供）

　　染花色彩各個不同，如朱砂、朱標（以上二種同類而由煉製中分出）、赭石（分棕、赭、鐵三色）、紅花（紅花、茜草根、紫鉚）、鉛丹（黃丹）、梔子黃、石青（有七種）、靛青（花青）、石綠（深淺五種）、鉛粉（敦煌壁畫用高嶺土、古畫或用蚌殼磨成的白色）。合銀朱鉛丹變成黑色的是鉛粉，今人忌用，以及墨色（松煙、燈煙）。西方顏料及製法輸入後被廣泛使用，逐漸代替了國產顏料，蘇州「姜思序堂」專以製色知名，但今日大陸一般畫家不但少用，甚至連此一名稱都乏人知曉。古人植物、化學製和礦物混合使用，如胭脂染在朱砂上，更紅一些；藍澱上敷染朱砂，更紫一些；石綠上罩籐黃，成為嫩綠；礦物與礦物合、植物與植物合、化學質料與化學質料合方可。元代王繹有寫像采繪法，如畫牡丹，要經過三礬八染，即色與礬水相互染出，染色遇重則須背染（即在紙的背面用色平染），張大千即精於此法。于非闇另著有《中國顏色的研究》，敍述甚詳，並註出管平湖善製石青、石綠。

105

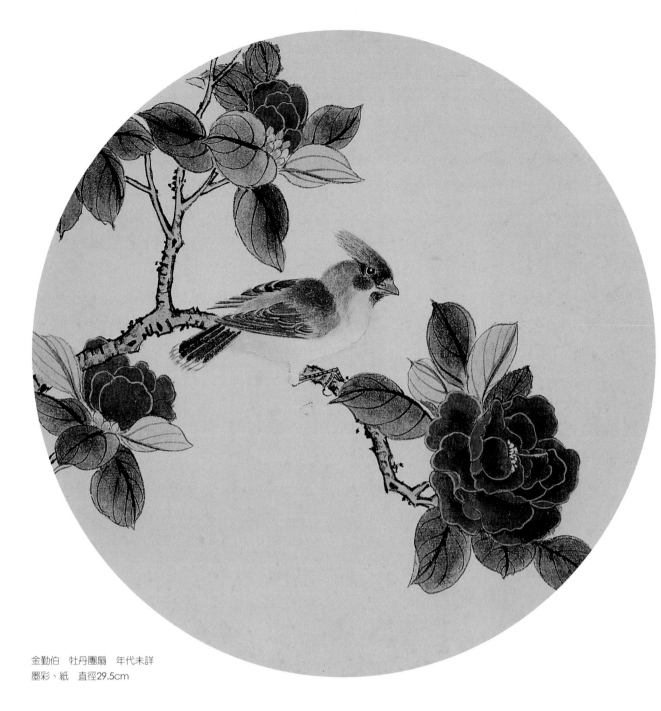

金勤伯　牡丹團扇　年代未詳
墨彩、紙　直徑29.5cm

　　筆者曾向金勤伯請益礦物色料的問題，他提及朱砂等在姜思序堂如
何漂製，並出示未曾研磨之石青、石綠等色料，的確是經由金城湖社一
脈相承重視顏色材質的使用。他也提到對色料製作的研究與興趣，礦物
性色料來自青金石及綠松石，需有適當的機具方能研磨，金勤伯收集了
石青、石綠的原石，用玻璃罐裝著，困難的是無法加工。早期台灣有位
宋國華先生，鑑於大陸顏色進口困難，經他克服後，市場上便有台灣自
製的國畫顏料。姚夢谷創議成立中國畫學會，並頒發獎項給藝術相關的

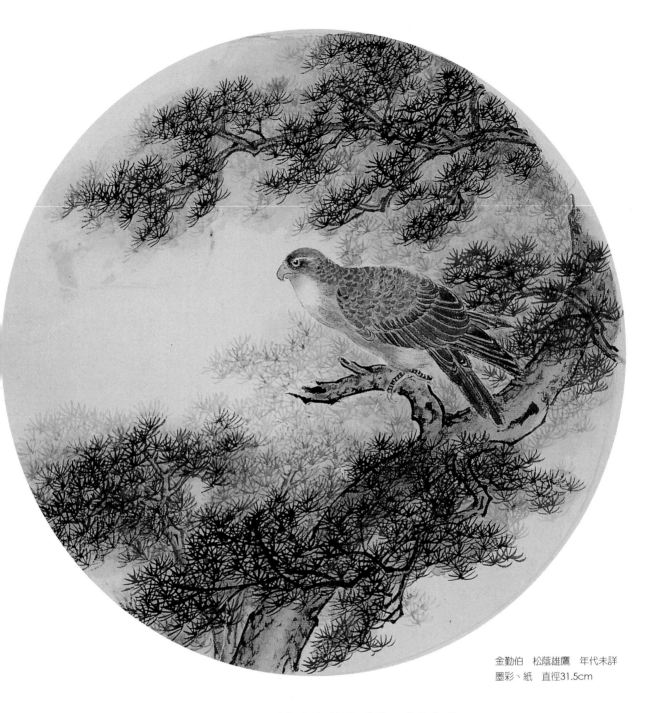

金勤伯　松蔭雄鷹　年代未詳
墨彩、紙　直徑31.5cm

研究者，1977年便因宋國華的貢獻，頒給他製色的金爵獎。唯參與此工
作勢必影響健康，利潤又薄，最後終至停頓。

　　金勤伯和喻仲林使用的顏色皆轉輾來自大陸，包括金銀色的使用，
黃金鎚成金箔，分「大赤」與「佛赤」，姜思序堂均有金銀箔的製作，和
礦石類的「頭青」、「二青」、「三綠」、「四綠」等，不同程度的青與綠，
使用在不同對象的賦彩上，所以畫家必須準備不同色料的研磨缽，買
來的色料還得再加工細研，旁邊置以電爐，用以溶膠、和色調勻使用。

重彩

　　「重彩」為工筆花鳥畫中配彩法的
一種，重彩用勾勒勾染的方法，並以礦
物質色為主。因為用色比較厚重，所以
色感較富麗並帶有裝飾性，所以稱為重
彩。重彩渲染要做到薄中見厚，厚中生
津，染不露痕，深淺自然。忌髒、花、
斑、枯、火、膩等。清代畫家王石谷
自謂：「學習青綠三十年，方得青綠之
法。」這說明渲染設色並非易事。

李迪　午日芙蓉（白）、曉露芙蓉（紅）
1197　絹本著色
26.5×25.7cm、25.5×26cm
東京國立博物館藏

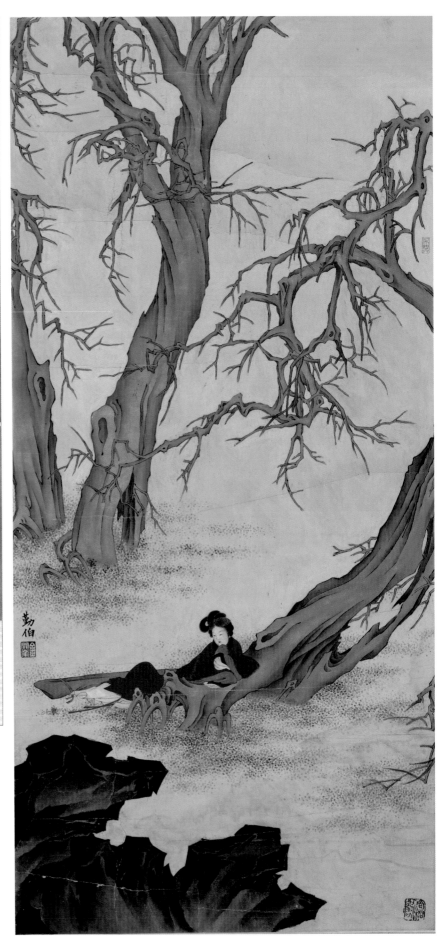

［上圖］
金勤伯　花鳥冊頁（11之5）
1968　冊頁小品
30.5×41.2cm
鈐印：金勤伯

［左頁右圖］
金勤伯　寒林紅妝　年代未詳
彩墨工筆　90×43.8cm
（金弘權提供）
鈐印：金開業、倚桐閣

　　製色及設色有多種講究和要求，使色彩能保存數百年不變，這些專業知識要不斷學習與實驗，金勤伯的畫作能保存這麼好的色彩，而將經驗傳給後人，承先啟後的貢獻是不容磨滅的。

　　當西方顏料傳入後，色料製造精美，使用方便，漸漸代替了傳統的繁雜步驟。北京與魯迅畫院有專設的工筆重彩研究科系，也附設顏料的製作工廠，它們承受了「湖社」的薪火，金勤伯被視為「湖社」繼起的重要畫家，在我們欣賞他頓挫有力而靈動生色的勾勒線條，以及色彩的明豔與端莊肅穆時，對他藝術上的成就，應給予高度的尊敬和欽佩。

　　宋人工整典雅的院體風格，大盛於徽宗畫院，以考試方式取畫人，並加以知識觀念的培養，使兩宋間人才輩出。元代文人畫的興起，使工筆重彩與水墨分成兩途。元代湯垕《畫鑑》書中說道：「世俗論畫，必曰畫有十三科。」而「雕青嵌綠」，便列入了第十三科。保存這類技法的也大都由畫院諸家或民間畫工輾轉保留，寺廟壁畫不但氣勢恢宏，用

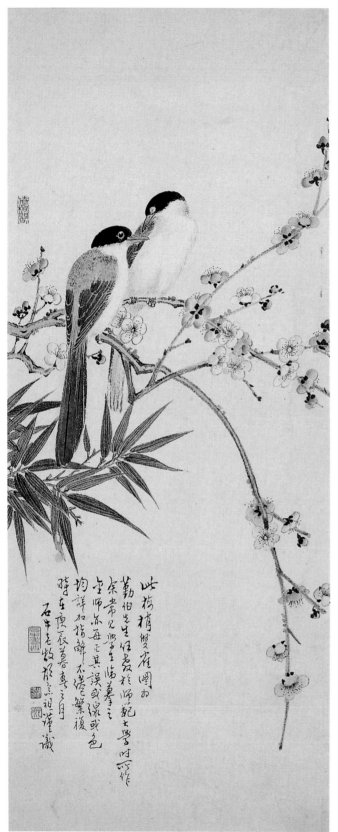

色亦精湛，技法非文人畫家所能企及。工筆畫為勾勒及勾填，而沒骨法卻可相互使用。金勤伯的作品包括：「工筆」、「寫意」、「冊頁小品」與「花卉寫生」等。小品及花卉寫生，一般均指斗方、團扇及摺扇等。這類作品因畫幅不大，卻更能見其精工，在技法上，便可明顯體認出他是如何駕馭「勾填」和「沒骨」二種畫法上揉熟地運用。

勾是用墨線勾出物體的輪廓，沿墨線填進應染的墨色和彩

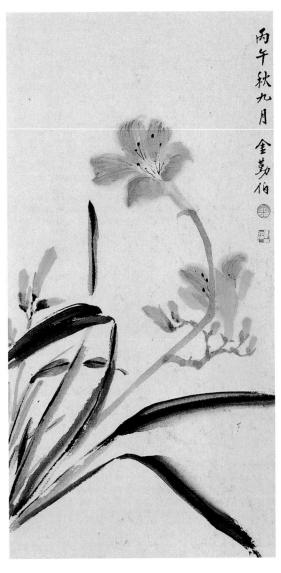

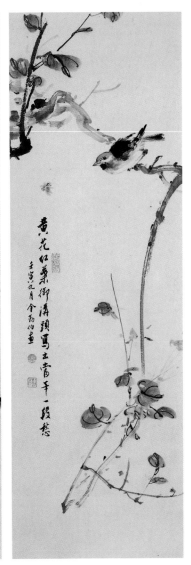

色，多次分出厚薄深淺及明暗濃淡，覆蓋力強的色彩，將墨線遮蓋了，「勒」便是以墨或較深的色線，將線條重行勒出。至於葉片部分，則著色或染墨有時略為濃重，葉脈的勾線旁，少許著色分出陰陽，工筆更在線旁留白，以示葉面的凹凸不平，他處理上都極為用心。宋人花卉的精緻處，都在金勤伯的作品中保留了下來。

花鳥畫的「沒骨法」，從明代陳道復到周之冕，花鳥畫法中便有了「勾花點葉」的畫派，陳道復的菊花以淡墨勾花瓣，染出藤黃，花梗與葉則以意寫的技法和墨以深淺的對比處理，點出葉的正反，這是文人作花鳥另一種方式。

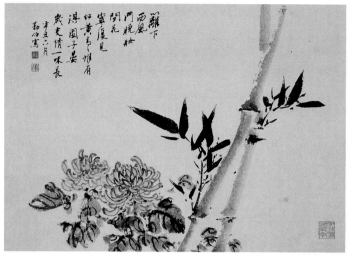

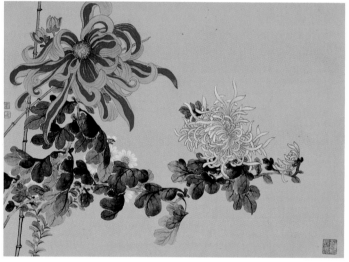

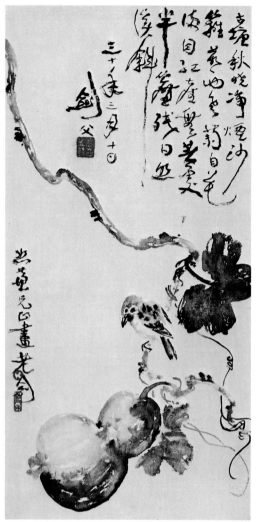

[左圖]
高劍父　果鳥　1941　彩墨、紙
71×35cm

[右上圖]
金勤伯　竹菊圖　1961　寫意花鳥
49.5×82.6cm

[右下圖]
金勤伯　花鳥冊頁（11之6）
1968　冊頁小品
30.5×41.2cm
鈐印：勤伯長壽、金業、勤伯

[右頁圖]
金勤伯　雙雞荔枝　年代未詳
翎毛花卉　140×40cm
款識：勤伯寫生
鈐印：金開業印、勤伯

清初惲壽平與王翬（石谷）友好，共作山水，而王氏得王鑑及叔父王時敏的賞識，有幸遍觀古畫並臨摹，技法大進。王翬每將臨摹的作品交惲壽平觀賞。觀後，惲壽平認為山水一道已讓道兄獨步，自己恥為第二手，決定轉向花卉方面發展。遂親自觀察自然間花葉的形態，遙承宋初徐崇嗣的沒骨法，以淺墨或色筆勾染出花形，以不同程度的點葉點出繞枝幹而生的葉片，葉片上以墨或色勾出葉筋。惲壽平為常州人，與年長他十四歲的畫家唐于光結為忘年交，兩人皆作花卉，時人稱「唐荷花、惲牡丹」相互為畫壇見重。

同時先後知名的如無錫周顯吉（黎眉）、常熟馬元馭、蔣廷錫，都為朝野花鳥沒骨名家，常州府轄常熟無錫等地，故能悉傳沒

骨法，他們像蔣廷錫官至大學士，周顯吉的後人鄒一桂在宮廷服務，他們的作品對宮中花鳥畫體，如雍乾二代享譽極高的琺瑯彩瓷，畫工雖每人不同，其色彩典雅而筆墨精湛的風格卻影響頗深。所以清末以後，此一畫法流傳頗廣，談起嶺南派的開山始祖居巢、居廉，也是先與惲派花鳥畫家交往，吸收其長處，待高劍父、高奇峯與陳樹人等留學日本後，方滲以光影變化而改良中國古代花鳥面貌，這一派精研的技法上，與沒骨花卉實也有血脈關係。

沒骨畫法定稿後，有將構成原圖放置其下，或以燈光置玻璃下影摹在畫紙畫絹上。（張大千在敦煌時的摹寫，是想出了利用太陽光早起時背光將畫稿重摹布上，道理相通。）「沒骨」是指沒有骨線，以色線或淡墨繪出輪廓後，反覆地依其光影分染出花的形象。以金勤伯所畫「巖傍晚香」花鳥冊頁一圖為例（P.115下圖），巖塊前作淺紫與深黃的兩叢菊花，紫色寬潤的花瓣層層包覆花蕊，在花瓣上繪出肌理，由陰暗處勾染，再以白粉醒出，襯以濃重的葉片，葉以沒骨法點成，不僅分出陰陽，葉片間的留白法，界出葉片的變化，再以勾線勾出葉脈。山石的凝重和變化，與宋人花鳥相比也毫不遜色。

這樣的高超技巧及卓越的意境，即使他的伯父金城與姑母金章，都無法相此。于非闇花鳥極精工，以大幅見長，其弟子中田世光勾勒的線條極為靈動，在大陸畫壇享有極高的聲譽，金勤伯六十歲前為其一生用功至勤的階段，我們在師大被他教過的學生，如畫鳥應如何「絲毛」，畫松針應如何交錯重疊，都屬入門的簡單知識，「訣要」的傳授，是在講堂中學不到的。

金勤伯的花鳥，確是影響了台灣工筆花鳥發展的途徑，但能傳承其衣缽而發揚光大的，是「麗水精舍」的

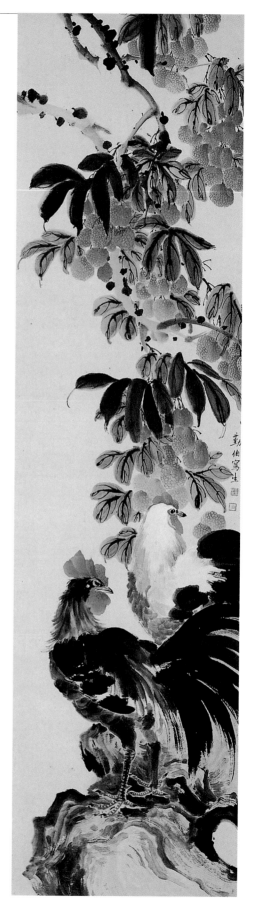

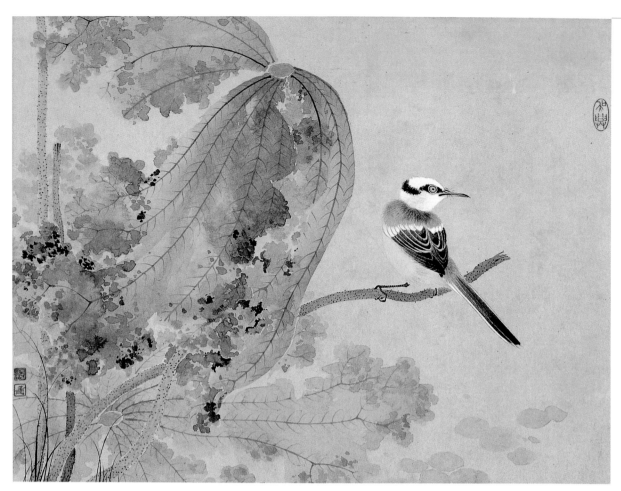

門人喻仲林，他師學老師時用功至勤，且喻、胡、孫三家，都深受金勤伯的啟悟與栽培。在史博物館藏品中的兩幅〈折枝花卉〉，由胡念祖題款曰：「勤伯先生曾應一生門人喻仲林兄之請，作百花冊圖稿，此為冊之餘頁，未加款印，」（P.116左上圖）、「余與仲林先生同窗作畫有年，故知甚詳。」（P.116右上圖）

　　金勤伯教學時畫稿頗多，1967年返台後在多所學校任教，台藝大黃光男校長與教授林進忠等，當年均師事過金勤伯，臨摹過老師的畫稿。喻仲林不僅跟金勤伯最久，花鳥技法得其真傳，也是金老師嘔心瀝血栽培的傳人。喻仲林除專心研摹技法外，凡能在出版界買得工筆花鳥畫冊，悉數購回揣摹研究。猶記「麗水精舍」搬到仁愛路時曾前往造訪，那時大陸剛出版宋畫冊頁專輯，他已盡心摹寫，不但擴大了創作內容，更隨時吸收新知，融入筆墨與章法，幾次麗水精舍的聯展，不僅轟動藝壇，使喻仲林的才能普遍為社會重視。正猶如明代的沈周，有文徵明與唐寅等繼其絕學。

金勤伯　花鳥冊頁
（11之3）　1968
冊頁小品
30.5×41.2cm
鈐印：金業之印

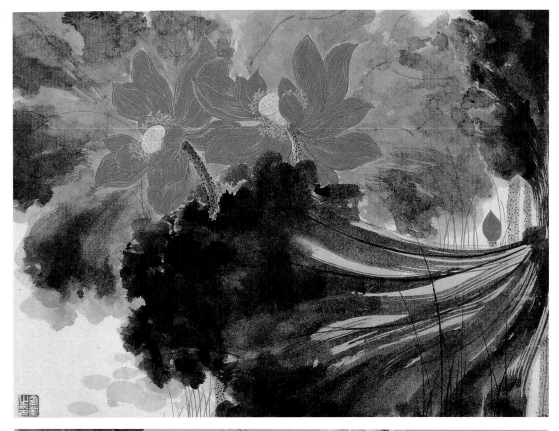

金勤伯　花鳥冊頁
（11之10）　1968
冊頁小品
30.5×41.2cm
鈐印：靜中自樂、
金

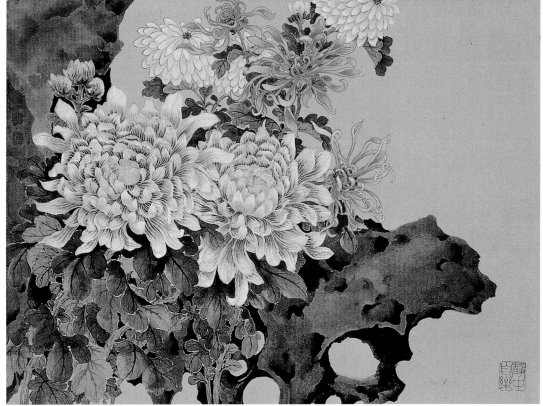

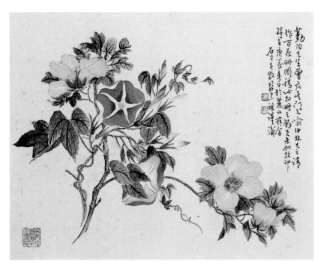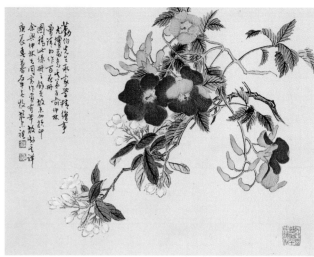

[左上圖]
金勤伯　折枝花卉　年代未詳
花卉寫生　32.2×42cm
款識：勤伯先生曾應一生門人喻
仲林兄之請，作百花冊圖稿，此
為冊之餘頁，未加款印。時在庚
辰春日於麗水精舍　石牛老牧胡念
祖謹識／金印：吳興金勤伯八十
以後作／胡印：胡念祖、心原

[右上圖]
金勤伯　折枝花卉　年代未詳
花卉寫生　32.8×42.2cm
款識：勤伯先生承家學、精繪
事，尤擅花鳥，其生弟子喻仲林
曾請畫作百花冊　圖稿此係冊之
餘頁，故未加款印。余與仲林先
生同窗作畫有年，故知甚詳　庚
辰春暮石牛老牧胡念祖／金印：
吳興金勤伯八十以後作／胡印：
胡念祖、心原

求畫者日多，求學者更多，喻仲林家中的花鳥畫班便每週開八班，真是在硯池中討生活，無法注意自己的健康，白髮人送黑髮，先老師而去，是金勤伯晚年的隱痛。張克齊等師事過喻仲林，再拜入金勤伯門下，當時他已開過數次個展了，老師不給稿子，卻傳授若干訣要。每次筆者與勤伯老師相遇，都會向他請益若干畫學技法上的問題，這些可貴的經驗，是書本上讀不到的，可惜筆者不畫花鳥，不能深入。所以孫家

[右圖]
金勤伯　花鳥冊頁（11之8）
1968　冊頁小品
30.5×41.2cm
台北市立美術館藏
鈐印：金業、勤伯、金

[右頁圖]
金勤伯　花石雙禽　1987
彩墨（黃光男提供）
款識：竹裡登樓人不見　華間覓
路鳥先知／光男仁棣儷賞　丁卯
秋金勤伯寫／鈐印：吳興、勤
伯、金業、吳興金勤伯七十以後
作

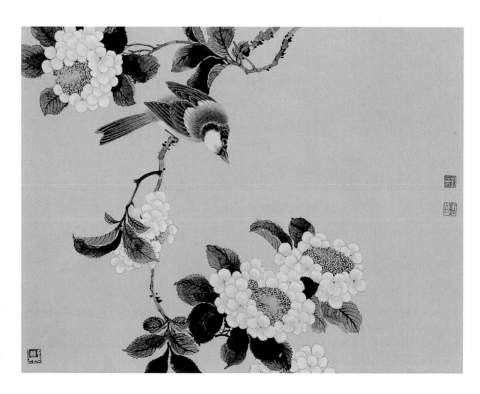

勤近幾年來花鳥創作居多，我卻常要學生多向他請益技法上的問題，寄望他多年跟隨金老師的「絕學」能傳惠給後人。

1978年，金勤伯六十八歲，輕微中風，眼力衰退，加上他多年始終未為生活煩憂，無經濟壓力，無須仰賴作畫求售，所以耗時費神的工筆為之減少，但寫意花卉之作品，早年即常作之，取其用筆快速、構圖簡逸，明代陳淳既多此類作品，和以筆端濡色作花點葉，清代末期趙撝叔（趙之謙）遂成一時大家。吳昌碩便由徐渭、朱耷、石濤、李鱓及趙之謙中，取其精要，筆端厚重如金鋼杵，用色和墨又老辣大膽，陳師曾師事其法而蜚聲北方藝壇，與金城友好，對金勤伯也有極大影響。

金勤伯較傾向趙之謙，他所作〈鐵樹〉一圖（P.118左圖），勾花點葉又復和墨率意奔放，即得此要訣。由於金勤伯自小家中常以英語溝通，外文底子好，相對地對國學基礎較弱，書法一「道」較不擅長，故題畫每請臺靜農、莊尚嚴（莊嚴）等好友補成。寫意花卉為數不少：（1）便於揮毫或應酬、（2）便於教授有學畫興趣而無法深入者。從他家中存世作品中觀察，以1959年至美國教學前後，復於1962年至美國愛荷華州立大學任交換教授這四年中，存留作品最多，其次則為1970年在師大、文化及藝專等校任教期間。筆者的印象中，金勤伯早年至師大任課，畫稿以畫紙四開大小為數最多。

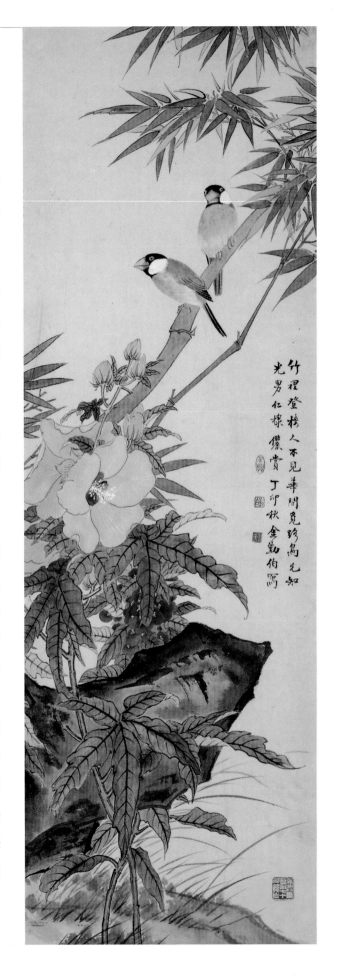

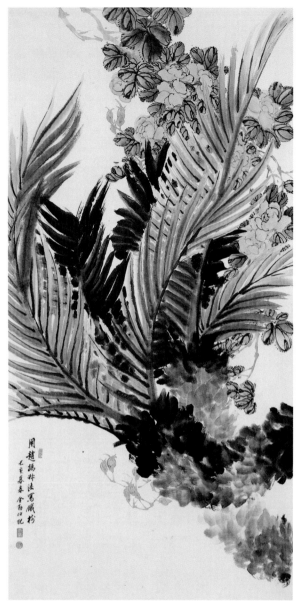

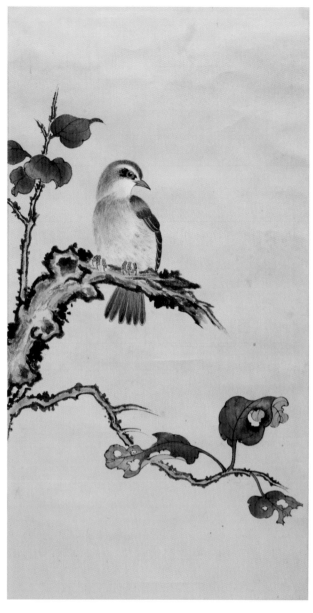

[左圖]
金勤伯　仿趙之謙鐵樹　1959
寫意花鳥　132.1×71cm
款識：用趙撝叔法寫鐵樹己亥
暮春金勤伯記
鈐印：南林人、金業、繼稿

[右圖]
金勤伯　花鳥畫稿（未落款）
年代未詳　彩墨、紙
56.9×29.6cm（金弘權提供）

　　從金勤伯的工筆花鳥畫作中，能看到多位前賢在花鳥領域中的華
麗與真實。大陸工筆花鳥主要是北方的于非闇系統，雙勾填彩。南京則
受陳之佛留日的工筆中兼用破墨技法。工筆畫的特點是在端正中求其靈
活，更仗寫生，取其姿態和變化，以不同的烘染技法，寫出花瓣的細嫩
嬌柔及葉片的凹凸態勢。徐悲鴻在國畫系統中特別推崇我國的花鳥，因
花鳥的特質即追求以靈動的筆法來寫外界的真實。

　　金勤伯的貢獻，第一是他的廣博多能，對中國畫的領域廣泛涉獵，

這與他多年教學國外，能將國畫諸種觀念技巧盡數呈現有關。第二，他真正掌握了花鳥由古及今各種表達意念的訣要。張大千要于非闇習宋人，他本身早年在上海畫壇成長過程中，有獨到的工筆技巧直追唐宋，但山水、人物、花鳥三者無法兼顧，見到于非闇的花鳥，深託他替代自己發揚宋人優秀的工筆花鳥畫法。隨故宮文物的開放展出，使于非闇飽覽故宮所藏宋畫而由沒骨畫法轉向重彩畫法。

金勤伯　梅花
1979　翎毛花卉
126.5×64cm
國立歷史博物館藏
款識：亭亭玉立歲寒身　回首千花總後塵　誰伴白雲來樹下　看花不是種花人　己未春吳興金勤伯／鈐印：倚桐閣、金開業印、勤伯

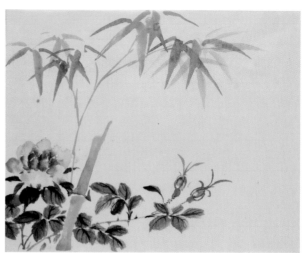

［左圖］
金勤伯　花卉畫稿（未落款）
年代未詳　彩墨、紙
27.7×35cm（金弘權提供）

［右圖］
金勤伯　竹與薔薇畫稿（未落款）
年代未詳　彩墨、紙
28.3×35.3cm（金弘權提供）

關鍵字

芥子園畫傳

　　《芥子園畫傳》是中國畫技法的圖譜，通稱《芥子園畫譜》。第一集為山水譜，有五卷，康熙18年木板彩色套印。第二集為蘭、竹、梅、菊四譜，有八卷。第三集為花卉草蟲、禽鳥兩譜，有四卷。二、三集於康熙40年以木板彩色套印。每集開始列有畫法淺說，也有畫法歌訣，以及摹畫諸家畫式，附有簡要說明；最後為模仿名家畫譜。此三集是李漁婿沈心友請王氏兄弟編繪，因刻於李漁在南京的別墅「芥子園」，故得此名。嘉慶23年，書坊又加入《仙佛圖》、《賢俊圖》、《美人圖》及《圖章會纂》，合刻成《芥子園畫傳》第四集的人物畫譜。清光緒年間，巢勛將此四集重摹增編，在上海以石版印行。此畫譜因便於初學者參考，流傳很廣。

　　仔細觀察《湖社月刊》刊出的作品，于非闇與金勤伯二人的花鳥刊在同一頁（P.121左圖），均以點寫為主，介紹文字中即說到于非闇為：「畫法蒼古，昌碩先生之嫡派也。」可見當時花鳥畫法在北平的風尚。但于氏後來專向勾勒填彩的工筆發展，不但自己成為當代花鳥大家，所授的學生也莫不卓然有成。當時正是金勤伯在燕京求學時期，中山公園的畫展、京華藝專、北平藝專、輔仁大學的美術系，多擁有知名度頗高的教授講課。于非闇與「湖社」的關係匪淺，相信金勤伯在時相往還中，吸收了若干新知。于非闇筆下勾勒的骨氣豐滿，對外物色彩的處理厚實凝重。但金勤伯能在勾勒法中滲和沒骨，尤其畫鳥時姿態的生動欲語，都有獨到的成就，絲毫不會遜色的。

山水畫：摹繪古畫得益精深

　　金城雖然無法將他的山水繪畫技法，完全傳授給這位以「繼藕」為使命的侄兒金勤伯，但金勤伯多年來收集了不少大伯父金城的作品，從中自可領悟其筆墨和技巧。從出版品中作比較，他與堂兄金開義雖被時人譽為「二難」（指兄弟均有成就），但這是指早期的花鳥繪畫。金勤伯日後在花鳥與山水這二大領域上，的確是可直追大伯父

金城的造詣。

　　清人深受四王、吳、惲畫法的影響，清六家崇尚師學宋元，這個由董其昌建立的觀念，屬文人畫家探求古代繪畫精要的不二法門，雖民國年間，因畫人的普遍覺醒，使遺民畫家龔賢、朱耷、石濤、石溪、梅清等人的作品，日漸為鑒藏家看重，肯定了他們對死守傳統觀點批判的價值，但當時不論是京津地區或「海上畫派」，因《芥子園畫傳》的普遍及海上地區珂羅版印刷的流行，仍以清六家畫法為依歸。黃賓虹從整理美術叢書為自己建立了新的水墨觀，徐悲鴻以西學為基礎從水墨上另闢途徑，嶺南畫派由日本重視寫生而融匯了光影的變化，他們的成就故為畫壇讚佩，但對金城而言，師古是宗旨，要能兼容並蓄，得古人之筆墨和意境才為第一要旨。

[左圖]
金勤伯、于非闇的花鳥畫刊登在《湖社月刊》同一頁。

[右圖]
金勤伯　雪山飛瀑　1970
山江水色　67×33.8cm
款識：洞門若遠飛雲入　會向花
谿一問津　庚戌秋　勤伯

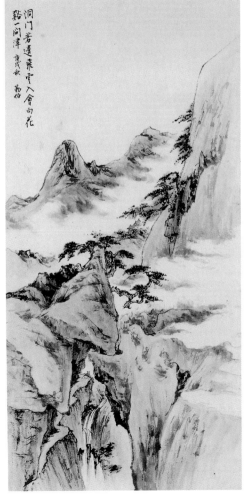

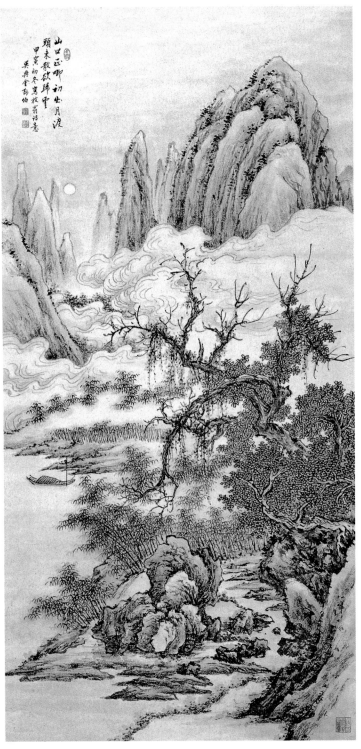

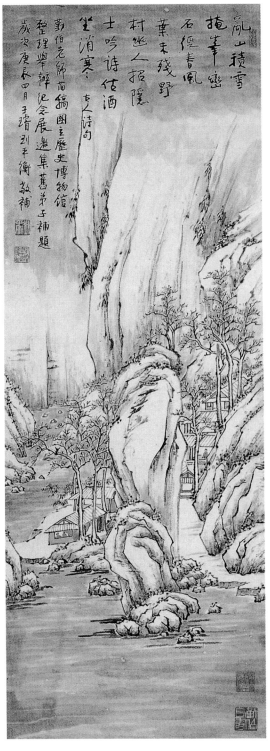

[左圖]

金勤伯　寫放翁詩意　1974　彩墨、紙　121×60 cm　國立台灣美術館藏　第29屆省展評審委員參展作品

款識：山口正卿初出月　渡頭未散欲歸雲　甲寅初冬寫放翁詩意　吳興金勤伯／鈐印：吳興、金業、勤伯

[右圖]

金勤伯　寒山隱逸　年代未詳　彩墨、紙　94.5×34.8cm

款識：亂山積雪掩峰巒　石徑春風葉未殘　野村幽人招隱士　吟詩佔（沽）酒坐消寒　古人詩句　勤伯老師舊稿　國立歷史博物館整理舉辦紀念展邀集舊弟子補題／歲次庚辰四月　子璿劉平衡敬補／金印：吳興金勤伯八十以後作、勤伯長壽／鈐印：劉平衡

[上圖]
金勤伯　簡筆山水
1962　水墨、紙
28×40cm
款識：
草際芙渠零落
水邊楊柳軟斜
落日孤煙遠望
不知漁網誰家
壬寅八月　勤伯
[下圖]
金勤伯　松澗泉聲
年代未詳　彩墨、紙
41×60cm
（金弘權提供）

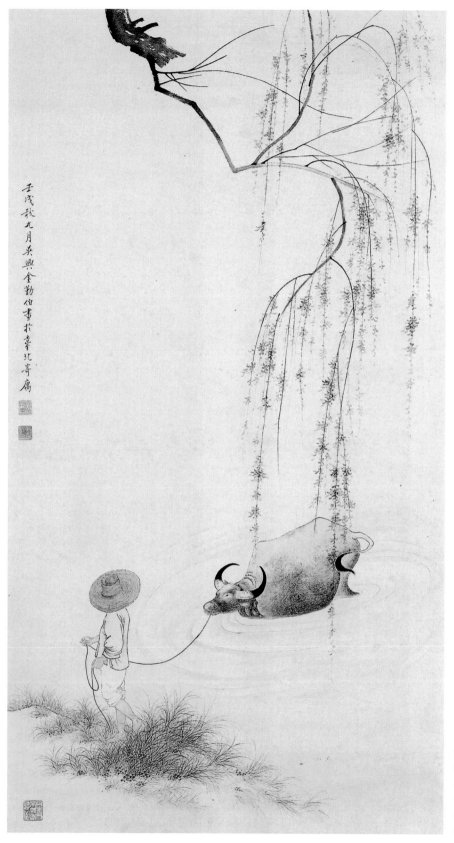

陳少梅　浴牛圖　年代未詳　110.8×65cr

金勤伯　柳春放牧　1982
彩墨、紙　101.2×55.5cm
款識：壬戌秋九月吳興金勤伯畫於
台北寄寓
鈐印：金開業印、勤伯長壽、丹青不
知老將至

金勤伯數度赴國外，雖能從藝術成品中認識西方，這畢竟並非他的專業，他走上藝術這條道路，相信並非當年他父親所期望。金勤伯仍經營過企業而投資未能成功，而丹青讓他醉心其中，這是他決定投入精力於創作的原因。金勤伯在花鳥領域以外，山水、人物都能涉及，無論在教學過程中、在若干展覽會中，他提供山水作品參展，說明了他對傳統山水繪畫，具有相當的成就與自信。

金勤伯的山水畫技法，主要是他摹繪古畫得益的精深。由〈柳春放牧〉摹自陳少梅〈浴牛圖〉的原稿，可推測金勤伯在北平時期定向這位「昇湖」的師兄有著相當的往來。陳少梅發揚了金城「北派山水」的技法同樣地在青綠山水也有自我的面貌，「青綠山水」與「小青綠山水」，大都筆墨不求過於濃重，勾出山巖的脈絡走向後，以赭石染受光處，以青綠分染塊面，白雲的勾勒，使畫面中自成輕妙靈秀，都屬傳承了金城

金勤伯　小青綠山水　1959
彩墨　52.1×64.1cm
款識：麥畦桑火過春蠶　沙渚人家隱翠嵐　紫燕寒潮三月雨　綠柳煙裏是江南　己亥三月　金勤伯畫／鈐印：吳興、藕湖、金業

研討古代山水而作了很好的註腳。金勤伯畫作〈山水軸〉（又名〈溪山訪友〉）的山水，皴法來自四王，傅色明淨，筆墨淡雅，是氣韻極高的作品。

金勤伯的山水畫佳構〈秋林彈琴〉上有溥心畬題句：「秋林葉已落，巖前雲尚飛，彈琴聽流水，坐久欲忘機。」這是幅摹寫文徵明的極品，用筆醇厚，將原作的空靈氣氛全然呈顯了出來。又如他的〈竹林探幽〉（又名〈松下聽泉〉）得戴進的挺拔厚重。〈寒冬雪意〉撫自明人，卻淨去過份肆放的用筆。只有〈溪間隱釣〉前方的巖石，確用了大斧劈皴法，但松樹與蘆葦用筆醇雅，可看出他對前人筆法所作的修正，也是他在水墨山水中，雖常用披麻皴法處理山石，偶然在勾勒山石時，用筆中無意流露其豪肆筆意的原因。

[左圖]
金勤伯　山水軸（又名〈溪山訪友〉）　1982
彩墨、紙　122×60.6cm　台北市立美術館藏
中華民國美術發展展覽參展作品
款識：壬戌九月吳興金勤伯畫於怡景樓／鈐印：金開業印、勤伯

[右頁右圖]
金勤伯　秋林彈琴　1955　彩墨、紙
127.6×52.7cm　台北市立美術館藏
款識：秋林葉已落　巖前雲尚飛　彈琴聽流水　坐久欲忘機／心畬觀并題　金勤伯畫／鈐印：金業、勤伯

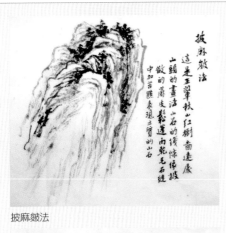

披麻皴法

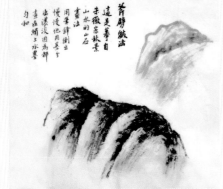

斧劈皴法

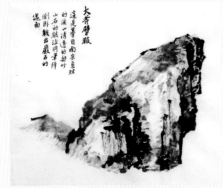

大斧劈皴法（沈以正繪）

【皴法】

「皴法」為中國繪畫技法上的名稱。乃是古代畫家根據各種山石的不同地質結構，以及樹木表皮狀態，加以概括而創造出來的藝術表現形態，然後以其各自形狀而命名。皴法主要用在表現山石和樹皮的紋理。山石的皴法大致包括：披麻皴、卷雲皴、大小斧劈皴、荷葉皴、雨點皴、解索皴、折帶皴、牛毛皴等；表現在樹皮的則有：鱗皴、繩皴、橫皴等。

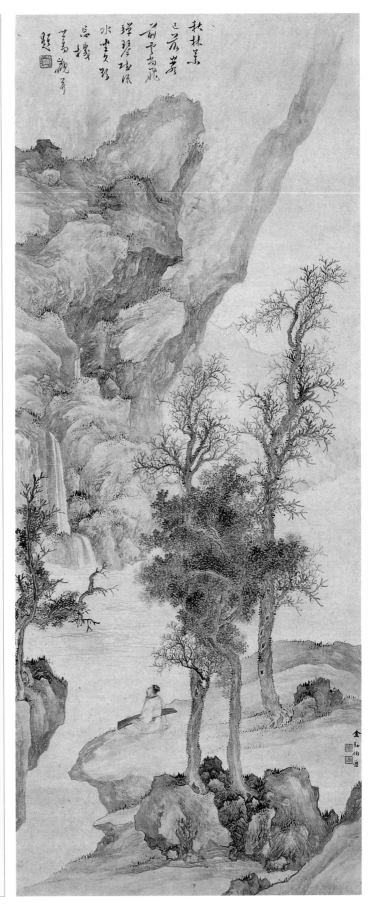

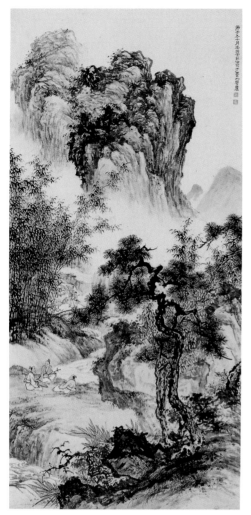
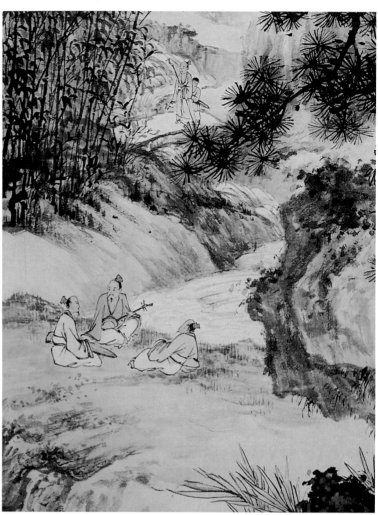
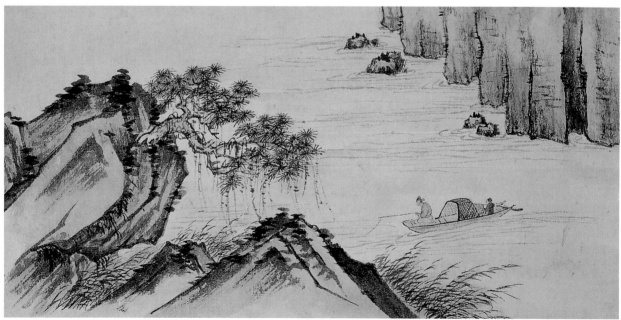

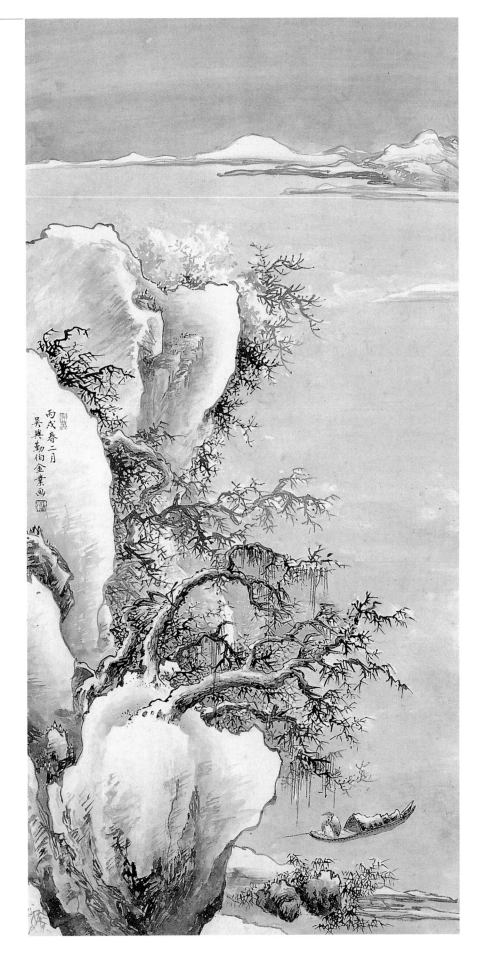

[左頁左上圖]
金勤伯
竹林探幽（松下聽泉）
1960　彩墨、紙
177.8×86.4cm
款識：庚子冬十月　吳興金勤伯
寫于台北寄廬／鈐印：金開業
印、繼藕

[左頁右上圖]
竹林探幽（松下聽泉）局部

[左頁下圖]
金勤伯　溪間隱釣
年代未詳　彩墨、紙
30×60.2cm

[右圖]
金勤伯　寒冬雪意
1946　彩墨、紙　65.8×32cm
款識：丙戌春二月　吳興勤伯金
業畫
鈐印：開業、吳興

人物仕女：繪畫工整高古

　　金城甚少作人物，而金勤伯之畫作中，人物與仕女畫為數不少，應該是在授課中，除了畫花鳥、山水外，偶有向其習人物畫的。金勤伯所作仕女與人物，如係摹古，必工整高古，傅色補景無不用心。以〈竹園仕女〉中仕女之開相及衣紋骨法，均極凝練，有仇英風致；〈閨中仕女〉運筆著色均極精到；〈工筆仕女—漁婦〉一作，孫家勤題「此圖稿首見於費丹旭氏」，就筆法分析，此圖可能與〈柳春放牧〉同屬陳少梅稿，與所繪〈宋徽宗像〉均同屬較早期作品。〈溪岸隱逸〉由宋人畫本中來，而〈淵明嗅菊〉（臺靜農款）、〈禪坐〉人物簡逸而線條古拙，補景的松石、枯枝、山石斧劈的挺健厚實，均足為其人物畫中的代表。

　　前面提到「湖社」畫家中以描繪人物見長者為數不少，介紹他去北平藝專授課的陳緣督，精研著色的管平湖，陳少梅則是山水、人物都有成就，且直入宋人堂奧。金勤伯所作仕女均喜執紈扇，陳少梅亦如此，誠屬巧合。

[左圖]
金勤伯　牡丹仕女　1962
彩墨、紙　56.5×39.5cm
款識：花開幾千葉　水覆數重衣
蝶蕩迎空舞　燕作同心飛／壬寅
九月金勤伯

[右圖]
陳少梅的〈寶釵〉（局部）正是
描繪手執紈扇的仕女

[右頁圖]
金勤伯　寶瑟徒七弦　1962
彩墨、紙　56.5×39.5cm
（金弘權提供）
款識：寶瑟徒七弦　蘭燈空百枝
覊客不足效　啼妝拭復垂／壬寅
秋月金勤伯畫／鈐印：吳興、金
開業、勤伯、靜中自樂、業精於
勤

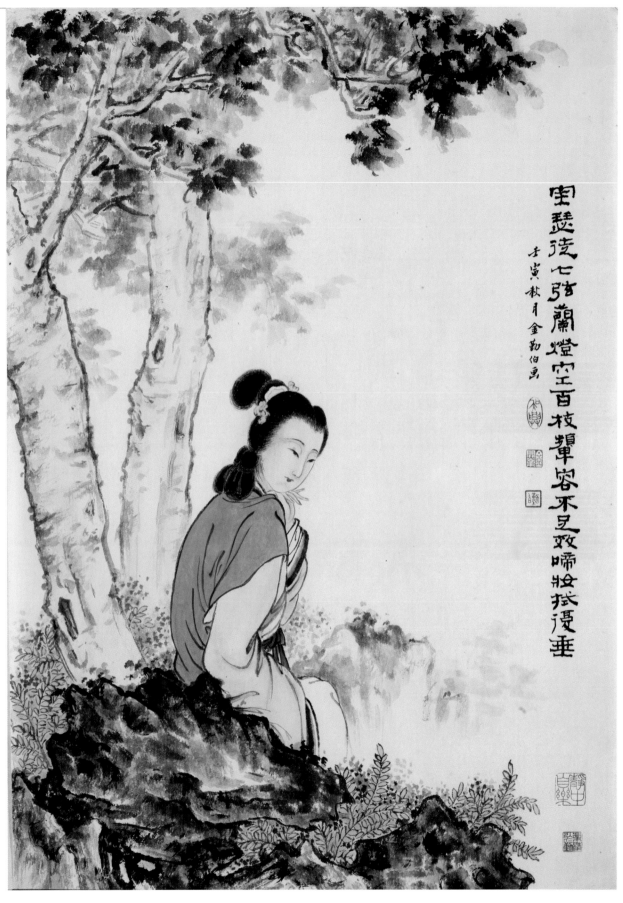

寶瑟徒七弦蘭燈空百枝輩客不足效啼粧拭浸垂

壬寅秋月金勒伯畫

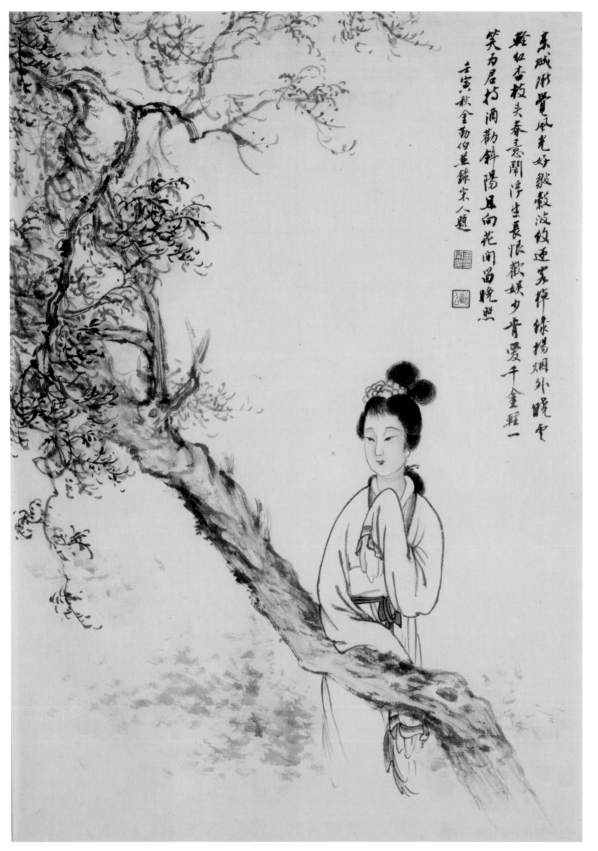

金勤伯　仕女人物　1962　彩墨、紙　56.5×39.5cm（金弘權提供）
款識：東城漸覺風光好　皺縠波紋迎客棹　綠楊烟外曉寒輕　紅杏枝頭春意鬧　浮生常恨歡娛少　肯愛千金輕一笑　為君持酒勸斜陽　且向花
間留晚照／壬寅秋金勤伯並錄宋人題／鈐印：金開業、勤伯

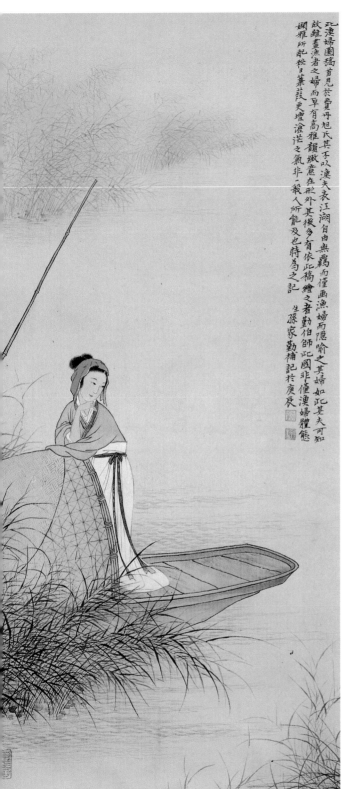

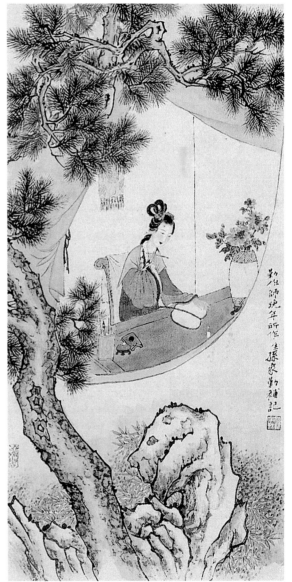

此漁婦圖稿首見於費丹旭氏其不以漁夫表江湖自由無羈而僅畫漁婦而隱喻之其婦如此其夫可知
故雖畫漁者之婦而卓有高雅韻緻意在形外其後多有依此稿繪之者勤伯師此圖非僅漁婦體態
嫻雅所配秋日蒹葭更增滄茫之氣非一般人所能及也特為之記
生孫家勤補記於庚辰

[左圖] 金勤伯　工筆仕女-漁婦　年代未詳　彩墨工筆　93.2×43cm
款識：此漁婦圖稿首見於費丹旭氏，其不以漁夫表江湖自由無羈，而僅畫漁婦而隱喻之，其婦如此，其夫可知。故雖畫漁者之婦，而卓有高雅韻
緻、意在形外，其後多有依此稿繪之者。勤伯師此圖，非僅漁婦體態嫻雅，所配秋日蒹葭更增滄茫之氣，非一般人所能及也，特為之記。／生孫
家勤補記於庚辰／金印：雲水居／孫印：孫家勤、野耘
[右圖] 金勤伯　閨中仕女　晚期　彩墨工筆　60.3×30.5cm
款識：清靜閒情／庚辰野耘　孫家勤敬題勤伯師畫　勤伯師晚年所作　生孫家勤補記／金印：倚桐閣／孫印：孫家勤

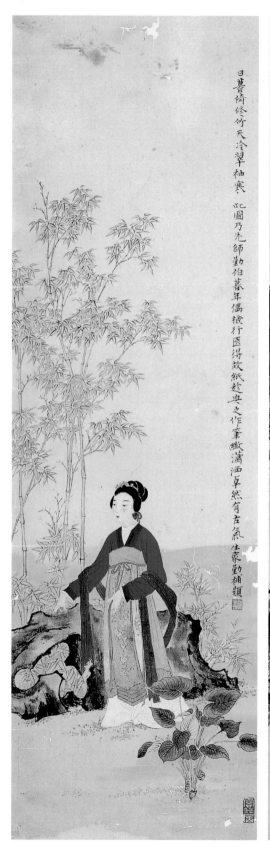

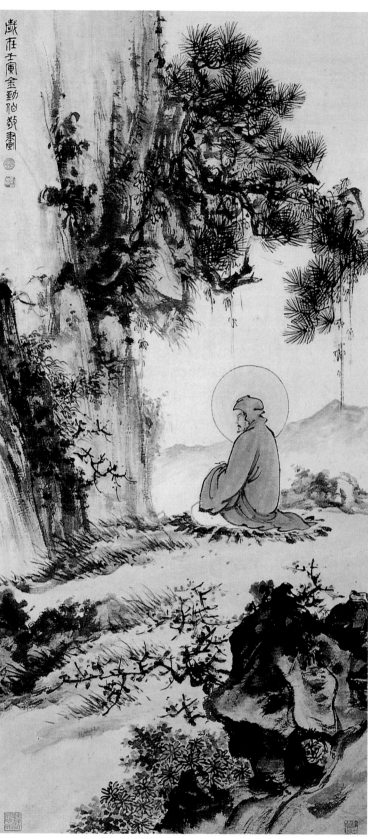

印章：方寸間閒適自況

　　金勤伯所用印章，屬於言世居者有「吳興」、「吳興金氏」、「湖州金氏」等印章；閒章則作「家住藕湖南岸」。譜名章有「金開業」、「金開業印」、「開業敬摹」。字則以「勤伯」、「吳興勤伯」、「勤伯寫生」；號常用「繼藕」。「景北」以寓景仰北樓，偶鈐有「南林人」，源自吳昌碩為金城篆有南林金氏珍藏印章，也是故居稱謂的名號。

　　金勤伯晚年用「勤伯長壽」，「吳興金勤伯七十以後作」及「八十以後作」等印章。居所的印章有「倚桐閣」、「雲水居」；閒章有「靜中自樂」、「聊以自娛」、「丹青不知老將至」、「芳菲兮襲余」、「我生之初歲在庚戌」。1970年歲在庚戌，為金勤伯六十壽，作品以山水居多，以示閒適自況。

［左頁左圖］
金勤伯　竹園仕女　晚期
彩墨工筆　120.2×38.6cm
款識：日暮倚修竹　天冷翠袖寒
此圖乃先師勤伯暮年偶檢行篋得
故紙遣興之作　筆緻瀟灑卓然有
古氣　生家勤補題／金印：雲水
居／孫印：孫家勤
［左頁右圖］
金勤伯　禪坐　1962
彩墨、紙　117.5×55cm
國立歷史博物館藏
款識：歲在壬寅金勤伯敬畫／鈐
印：金、勤伯、靜中自樂、中華
民國國立歷史博物館收藏

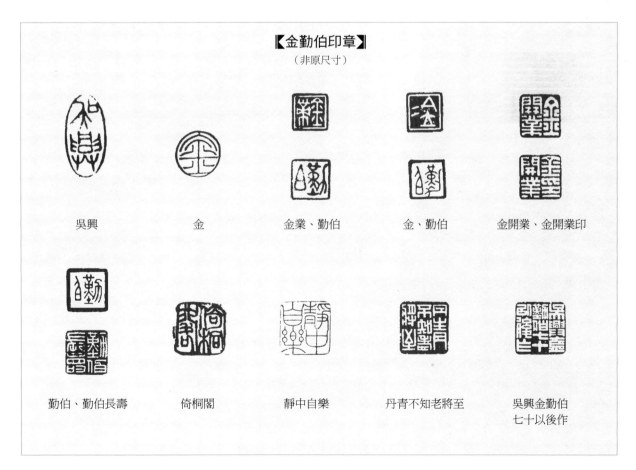

【金勤伯印章】
（非原尺寸）

吳興　　　　金　　　　金業、勤伯　　　　金、勤伯　　　　金開業、金開業印

勤伯、勤伯長壽　　　　倚桐閣　　　　靜中自樂　　　　丹青不知老將至　　　　吳興金勤伯
七十以後作

VI • 金勤伯的
時代與藝術成就

人生的際遇、父母的遺傳及自身的努力,加上時代的因素,往往是造成一個人成功與否的關鍵。金勤伯成長在一個時代轉換的年代,他有良好的家世背景,也有聰慧的頭腦,他轉身走向藝術之途的決定,是天意,也是自身的判斷。

台灣畫壇因為有了金勤伯,增添了珍貴的作品與無限光彩;有志從事繪畫藝術的學生,因為有了他從身教代言教的品德教導,以及對繪畫藝術的執著投入,接續了工筆花鳥、人物、山水繪畫的優良傳統。

[下圖]
作畫中的金勤伯(李銘盛攝)
[右頁圖]
金勤伯　金勤伯寫生稿　荷花(局部)　年代未詳　彩墨、紙　69×46cm(金弘權提供)
鈐印:金、勤伯長壽、靜中自樂、吳興金勤伯七十以後作

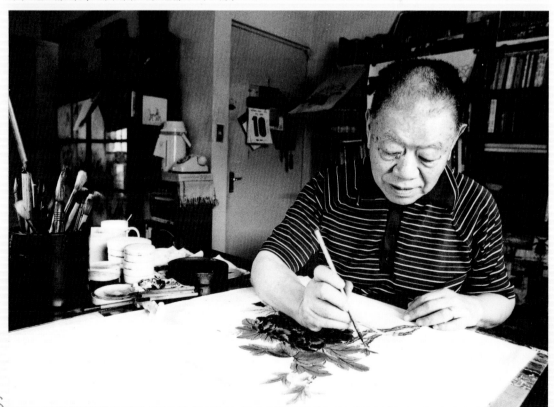

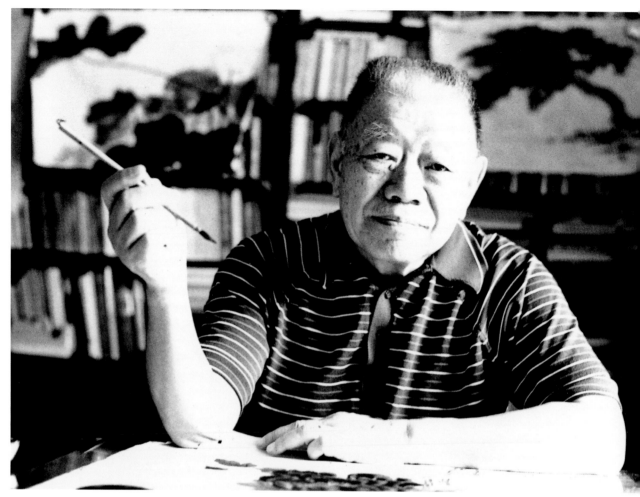

從金勤伯的眉宇間依稀可窺見其
年少時作畫的神采（李銘盛攝）

工筆重彩、膠彩與唐卡

綜觀金勤伯一生的創作，有工筆細緻的人物與山水，以及著重形似與重彩的華麗花鳥畫，他終能從古人的長處中，奠定自己的筆墨基礎。

畫友吳文彬問我，中國繪畫中工筆重彩包含了哪些？在今天台灣的畫壇，工筆重彩的花鳥畫是工筆畫的重心，工筆人物有季康、吳文彬、孫家勤、董夢梅、王君懿等均創作了頗多件佳作；而金碧山水，張大千早年作品中甚多見，但因張大千天資橫逸，舉一反三，由日本繪畫中領略到他們保留了我國唐代繪畫的精粹，憑他過人的智慧，綴取要旨，在「海上畫派」若干精工的畫風中，成功地獨樹一幟。

膠彩繪畫來自日本，以日畫傳承自我國古代繪畫的各類技法，融合了西方寫生寫實的精神，西方繪畫的傳染法則，光影的變化，使繪畫的質感量感呈現了出來。膠彩材料仍保存了固有的色料，使用素材也以絹素或紙張為主，達到東西方繪畫相互交融共生的特色。是我國工筆重彩的現代化。

中國歷年來保留多種特有繪畫方式的壁畫技巧，存在宗教繪畫的師傅手中，雖不列文字，口頭將各種技法代代相傳。中國美術史上藝術寶庫敦煌，元代的永樂宮道教壁畫，山西洪洞水神廟的雜劇圖，北京法海寺、山西天龍寺等，不勝枚舉，雖然大都由師承稿本中描出，若干勾勒傳彩的訣要，自有其深奧的

青綠山水
青綠的山石皴筆不多
勾出山石的輪廓和縫隙
以描石染山腳的泥土
而青綠色則代
表山上的草叢
和林木

青綠山水（沈以正繪）

金勤伯　松鷹　年代未詳
彩墨工筆
款識：吳興金勤伯畫／鈐印：
勤伯、金開業

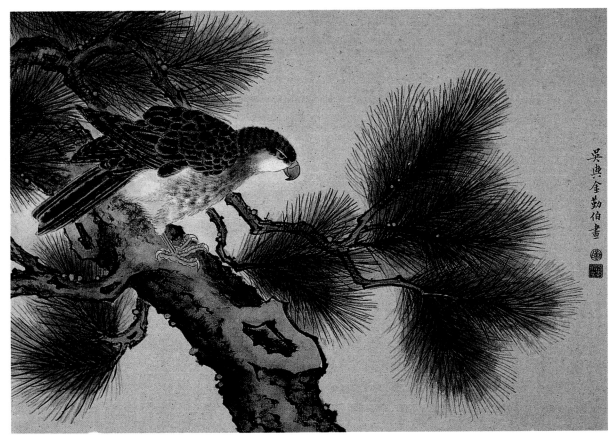

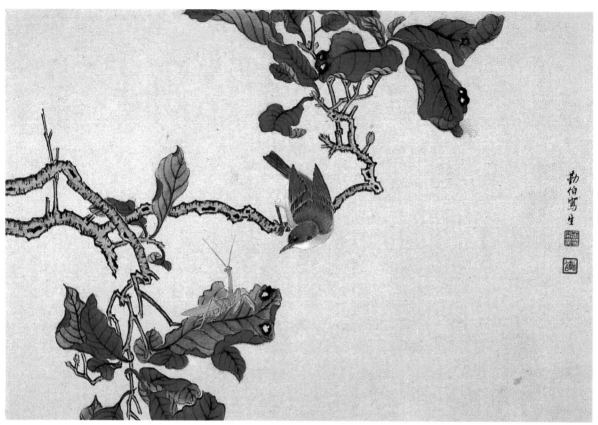

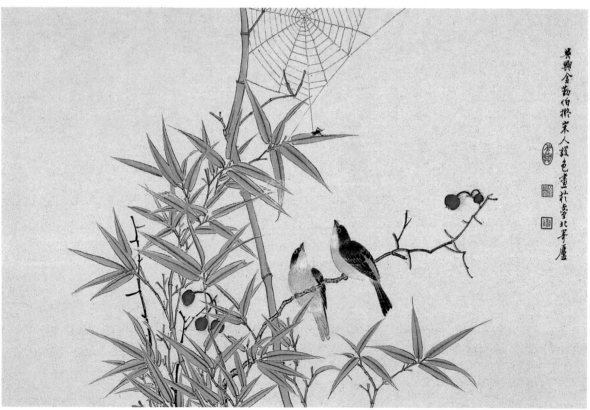

方法可供借鏡。

當然，我們更不要忘卻現在北京雍和宮的壁畫和唐卡；雍和宮喇嘛以蒙古為主，班禪在清末時入朝，而故宮所藏法器，當時青海喇嘛在台行教，他自承故宮法器等級地位較高，無法儘能蠡測。故宮近年來亦收藏唐卡作品，而唐卡在歐美等地深受收藏家歡迎，這種使用蛋汁及膠和礦物性畫材，作於畫布或羊皮上，具經久不變的特性，一如油畫般耐久，一件明代前後的大幅唐卡，由於畫師以宗教奉獻的誠摯心情用心層層賦染描繪，在西方人心目中，實代表了傳統文人繪畫興起後散佚的精粹。

結論是在今日繪畫領域中，工筆重彩，膠彩與唐卡，各擅勝場，由我國古代壁畫的需求下，使此類表達的技巧觀念或東渡宣揚於日、韓、或保存於宗教繪畫中，三者的價值，應以現時代的觀念重新予以肯定和認知。

唐卡，空行母手持法器，周遭繪出諸佛菩薩及金剛，背景以石綠色漬染大地。（沈以正提供）

金氏家學的傳承與發揚

金勤伯曾得到故宮博物院院長馬衡允許，二度進入故宮臨摹古畫，除了宋元名家之外，南宋馬遠、夏圭，清初四王、吳、惲等都無所不畫。因此，金勤伯的繪畫從花鳥、人物至山水，作畫技法也漸由北宗的工筆華麗兼具南宗的生趣野逸。

金城的藝術家個性為擇善固執，一生以奉獻的心情，宣揚傳統藝術的可貴，以「美育」為職志，澤被後人，古人對人生地位與貢獻，以立德、立言、立功三達德為標的，他所留下的著述頗多，舉辦了多次的國

[左頁上圖]
金勤伯　紅葉青鳥　年代未詳
彩墨工筆
鈐印：金開業印、勤伯
[左頁下圖]
金勤伯　翠條喧晴　年代未詳
彩墨工筆
鈐印：吳興、金開業、勤伯

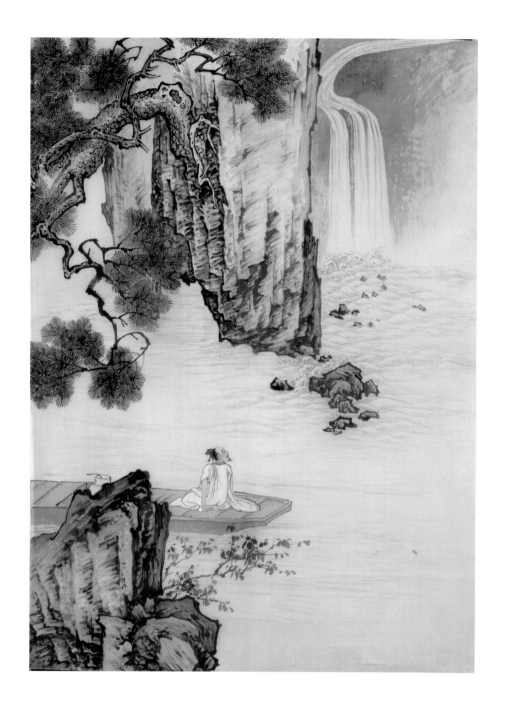

金勤伯　松下高士（未落款）
年代未詳　彩墨、絹
75×54.5cm（金弘權提供）

際性展覽，積極參與上海的藝術結社。在自我的要求下，摹寫古代名
作，以「畫學研究」為宗旨的畫會，不求酬勞地教育後人，為社會服
務，應以事功的成就來肯定。金氏家族，以金城為人處事的態度為標
的，貢獻自我，值得尊敬，被封為「廣大教主」，最後以辛勞致死，值
得緬懷。

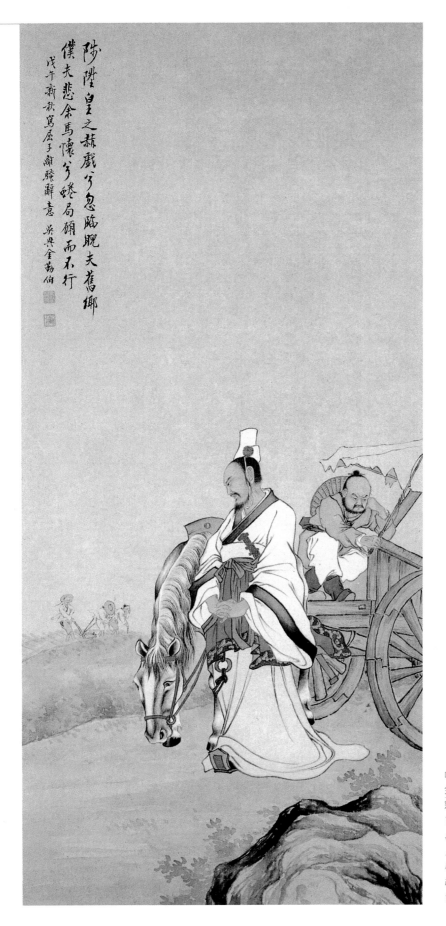

陟陞皇之赫戲兮忽臨睨
夫舊鄉僕夫悲余馬懷兮蜷
局顧而不行 戊午新秋寫屈子離騷
辭意 吳興金勤伯

[左圖]

金勤伯　畫離騷辭意　1978
彩墨、紙　95.5×44cm
1982年年代美展參展作品
款識：陟陞皇之赫戲兮　忽臨睨
夫舊鄉　僕夫悲余馬懷兮　蜷局
顧而不行　戊午新秋寫屈子離騷
辭意　吳興金勤伯／鈐印：金開
業印、勤伯

143

金勤伯幼年期即受大伯父金城的啟蒙，要求其父親無須為其學業而犧牲繪畫的學習。金城對金勤伯的培植超過自己的孩子，即是因為看出金勤伯的天分與毅力，有助於藝術的創作與開展。「繼藕」這枚印章的相傳，使金勤伯終生兢兢業業以此一方向為人生的目標。

[下圖]
八大山人　荷花翠鳥圖軸
年代未詳　水墨　182×98cm
[右頁圖]
金勤伯　菊（未落款）
彩墨工筆　35.5×35cm
（金弘權提供）

花鳥畫在繪畫歷史上的律動

我國花鳥繪畫，「朝」、「野」之分歷代均如此。宋代供奉於朝中的，徽宗朝達顛峯，徽宗擅書畫，有過人的見地，對畫人不僅要求甚高，在畫院測試後並予課程與摹古的訓練，人才輩出。畫人以家族師生相承為特色，李唐傳蕭照、馬遠曾祖「賁」、祖父「興祖」、父「世榮」、伯父「公顯」、兄「逵」、子「麟」、世代均任畫院待詔。夏圭亦有子「森」，畫得家傳。李從訓收李嵩為養子，並名畫壇。元代趙孟頫起元文人畫的風氣，畫人高克恭，朱德潤、陳琳、唐棣、黃公望及其外孫王蒙等人，無不受其影響，所倡導的董、巨、李、郭的山水畫風，直接影響到明代的沈周與文徵明，明代工筆花鳥自邊景昭（文進）起始，而後有呂紀，孫龍的濡墨和彩的沒骨畫法，對後人也具較大影響。

明代宮廷畫初期重工整，宣德成化諸帝，本身兼長繪事，戴進的奔放用筆，使浙派大行，幸有周臣，畫山水遠師李唐、劉松年、授此法與唐寅、仇英。他們的畫法對金城深有影響，《湖社月刊》刊出多幀師馬夏筆意的作品，也是他日後有能力摹寫唐寅〈溪山漁隱〉的基礎。

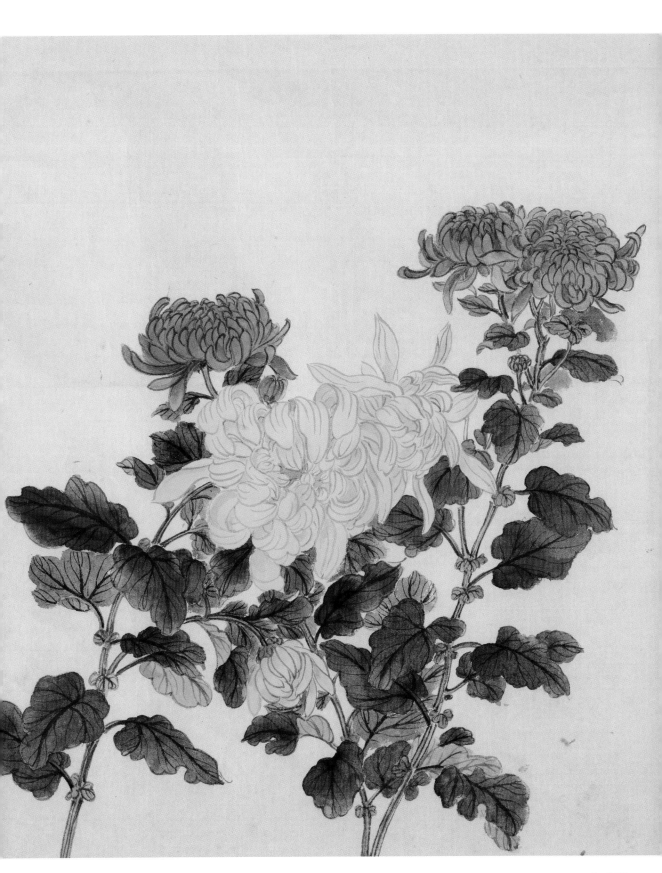

花鳥畫自元代起，受文人繪畫影響，主張筆情墨趣，故趙孟頫承蘇東坡遺意，「石如飛白木如籀，寫竹還應八法通」。所以揚州畫派及海上畫派的金石畫派至齊白石，都由石濤、八大觀念中來。

在當代畫壇中，發揚傳統的筆墨技巧已成牢不可破的創作觀點。金勤伯以工筆見長，留下若干點寫的精彩作品，「北金」「南吳」，抑或「北齊」「南吳」，這兩位被推為當代南北兩地畫壇的宗主，平心而論，齊白石初期自江西習八大山人朱耷造型與筆墨，張大千的墨荷更是師其要意而闡揚其精能，畫評家咸更為推許吳昌碩。齊氏詩、書、畫、篆刻等多方才能，以畫多「奇」氣，雄肆而流於霸悍，不為文人畫家所欣賞，而前有陳師曾，後有徐悲鴻，能力排眾議而肯定其成就，這便是齊白石衷心感激陳師曾對他推崇的恩惠。金城與陳師曾相偕赴日，攜同了金勤伯，使他感受日本朝野對中國藝術珍視而掀起的狂熱，他師法趙之謙：趙氏作畫用筆上以篆隸入畫，兼能寫出花木之神彩，筆墨酣暢，用色明快，晚年方醉心花卉的吳昌碩，都是金勤伯抵達上海後師學的對象。

金城與吳昌碩至為友好是無疑的，他過世時金勤伯尚在北方，今日無法測知他抵上海後與吳昌碩晚年弟子中重要的王个簃是否有交往，王个簃在上海美專授寫意花卉。潘天壽在1921年前後入上海美專，為劉海粟聘為教席，便通過王个簃向吳昌碩請教，與王震和黃賓虹等交往，並隨藝專的西遷至後方。所以抗戰時期，金勤伯花鳥中的點寫的表達方式，與他初期刊在《湖社月刊》的花鳥畫作品兩者相較，可看出他汲取創作營養的途徑。

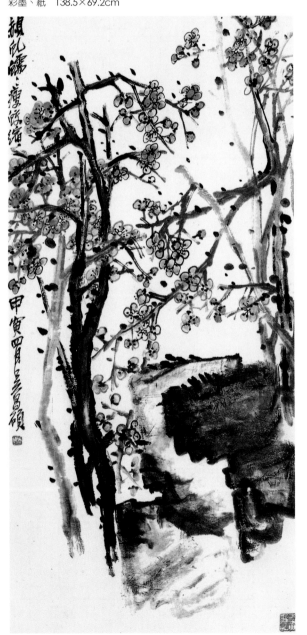

吳昌碩　梅花　1914
彩墨、紙　138.5×69.2cm

金勤伯
寫意花鳥
年代未詳
彩墨
34.2×45.2cm
黃光男題款／款識：金
勤伯老師遺作學生黃光
男補記
黃印：長空萬里、石
坡、黃光男、庚辰

金勤伯
枇杷飛雀
年代未詳
彩墨
34.1×45cm
黃光男題款／款識：逸
筆描百卉　淡墨寫雙清
金勤伯老師遺作學生黃
光男補記
黃印：長空萬里、石
坡、黃光男、庚辰

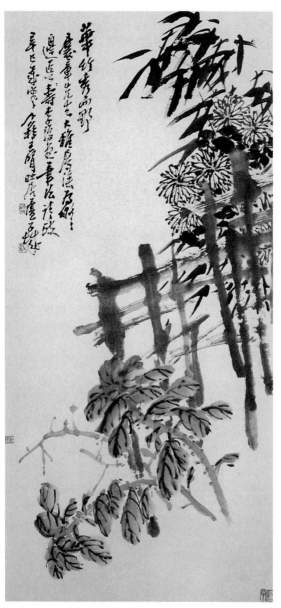

[左圖]
王个簃的畫作〈華竹秀而野〉

[右圖]
《湖社月刊》合訂本中冊刊載金
勤伯畫的1930年花鳥畫，此為
內頁書影。

金勤伯的畫壇地位

評述金勤伯在我國畫壇中的地位，這是本書的重大課題。

金勤伯是屬於「湖社」的弟子，而「湖社」的弟子在金城學習古
人技法的觀念下，掀起摹古風潮，內涵舉凡山水、花鳥、人物、禽蟲鳥
獸等無所不包。渡海三家中，張大千的博廣多能為大眾所熟悉，他的才

[上圖]
馬晉 松蔭息鞍（成扇）
1930 彩墨 18×54cm
（沈以正提供）
馬晉號伯逸，又號雲湖，湖社弟
子中專以畫馬知名。得郎世寧畫
法，光影烘染中悉得神駿。
[下圖]
《湖社月刊》刊載金章畫馬由金
城補景的作品

能實可以倪瓚推崇王蒙的稱謂：「五百年來無此君」來比喻。溥心畬以詩文見長，繪畫則除兼宗南北外，人物花鳥能亦均能兼及，鞍馬為溥字輩的專長，很可惜在台灣教授美術史的教授們對北方畫壇的創作較少關心，劉奎齡在走獸翎毛類中綻放異彩外，溥氏中溥忻、溥佺、溥佐均有極高的鞍馬水準，馬晉（雲湖）亦以馬知名，「湖社」會員們不乏對畫馬的研究，甚多人摹寫郎世寧畫馬的技法，包括了金陶陶女史都有極高的畫馬作品，精工細膩的技巧，說明正代表了北方畫壇有異於海上畫派的特色。

金勤伯固然不擅此類內容，他受金城薪傳，姑母金陶陶傳他各種技法訣要時，並未要求他承傳畫魚的專長，她已深知金勤伯對鳥類的研究卓然有成，扶植他本性所長而予以發揮，這是良師的最佳觀念。

前述一再提起的于非闇，多年工作於古物陳列所，近水樓台，能遍觀院畫中的精粹。傳言的「古月軒」瓷，亦即今日所謂的琺瑯彩瓷。當時

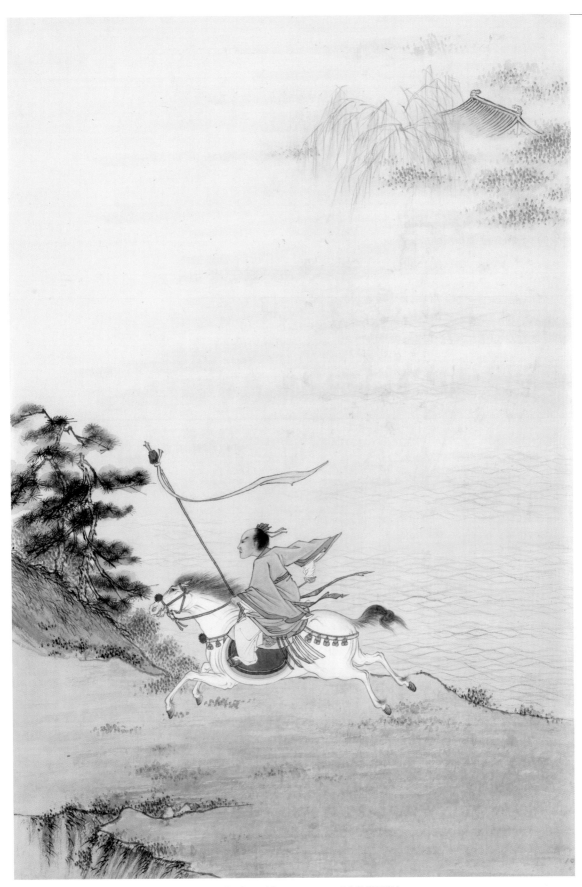

金勤伯　人物鞍馬畫稿（未落款‧局部）　年代未詳　彩墨、紙　66.2×34cm（金弘權提供）

由各地的地方官員推薦畫人來京，雍正為人嚴肅，要求極高，除由畫院畫家中選擇高手外，稍不如意即遭斥逐，故雍正朝之琺瑯彩畫，其成就即至乾隆朝之精工，論高妙雅逸，無法企及。而所畫內容以花卉為主，較早的蔣廷錫與略晚的鄒一桂，均將沒骨寫生的花卉技法揚名後代，這是有清一代花鳥繪畫發展的大致趨勢。

于非闇早歲實工「沒骨」，評者以其風格擬比吳昌碩，並不正確。既受大千先生重託，遂以研究古法為己任，從陳洪綬之勾勒填彩入手，習宋人緙絲將背景填以石青，所作雕青嵌綠，影響大陸現代重彩繪畫的發展。嚴格來說：金勤伯雖在花鳥畫中，雙勾填彩為主要的技法，（1）他寫鳥最為生動，對金城畫鳥的貢獻，能於承受而發揮，這是「湖社」其他弟子所不及的。（2）在他的觀念裡，要保有宋畫的高致雅逸，所以筆墨中不甚重視勾勒時落筆的濃重，看他的作品，自有一種淡逸出塵之氣。（3）他有相當深厚的沒骨花卉底子。

惲壽平之成名，即在格調逸易，明麗中自有書卷氣，金勤伯作品中，使勾勒與沒骨點染的技法相互滲用，點葉時色與墨的濃淡鋪陳，再以赭紅和墨綠勾出葉脈，較諸過分重視勾金勒脈或「骨法」強勁者，逸趣自是不同。

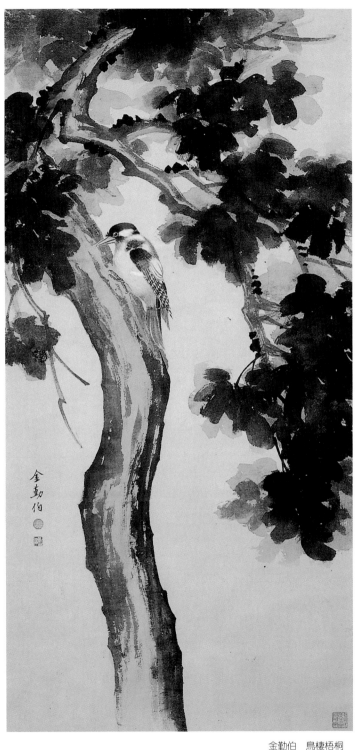

金勤伯　鳥棲梧桐
年代未詳　翎毛花卉
120×60cm
國立歷史博物館藏
款識：金勤伯
鈐印：金、勤伯

遍觀大陸花鳥名家，重沒骨者乏宋人骨氣，宋畫卻烘染更在勾勒之上，米芾畫史中固然推崇了「骨氣豐滿」的黃筌畫法，讚揚其筆墨豐厚的意趣，更推崇徐熙的寫實，徐熙後人稱他用絹或如布，絹質粗厚，傅色更屬不易，所以多次傅染後，色彩推起在絹上如凸起，這是作工筆畫要倚仗多次使用礬水固定色料的道理。

金勤伯作花鳥畫極注重寫生和觀察。早期作花鳥或用線描再層層傅彩或用沒骨法，都著重用筆及著色；晚年由於視力所限，花鳥表現雖不若之前精細，卻也予人一種優游、恬靜的清新感覺。

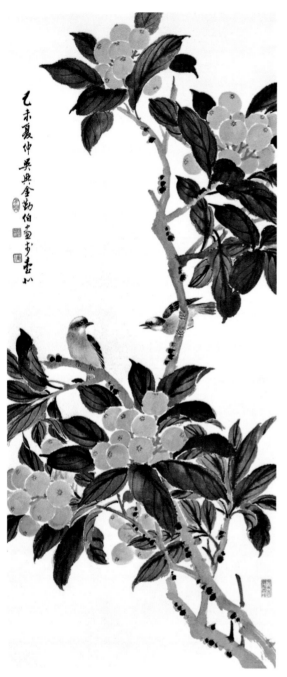

金勤伯　枇杷白頭　1979
彩墨、紙　93×40cm
第9屆全國美展參展作品
款識：己未夏仲吳興金勤伯畫於
台北／鈐印：吳興、金開業印、
勤伯

身教代言教，散播藝術種子

以金勤伯的地位與年齡來論，我們今日不能以求新求變的觀點來評論他。李可染能「大力」地由傳統中打出來，在美術史中評論，他是一代大家，因為他能獨創，有自我的見地。他們在文革時下牛棚，「窮而後工」，有時間、有需要、有理想去開創奮發。金勤伯承襲了前人的餘蔭，生活優渥，創作、授課與生活的時空背景，迴然不同於李可染，所以我們不能苛求他。

台灣70年代以前，國畫的發展，面臨了「膠彩畫」、「水墨畫」和「現代繪畫」這三項創作觀的異同所產生的爭議。日治時代，第一屆台展尚有水墨繪畫，以後則非膠彩不能入選，迫使畫家轉而學習膠彩，產生了陳進、林玉山、郭雪湖、呂鐵夫諸位膠彩畫的大師。黃君璧接任師範學院藝術系主任後，台灣全省美展便發生了膠彩畫是否為國畫的看法。

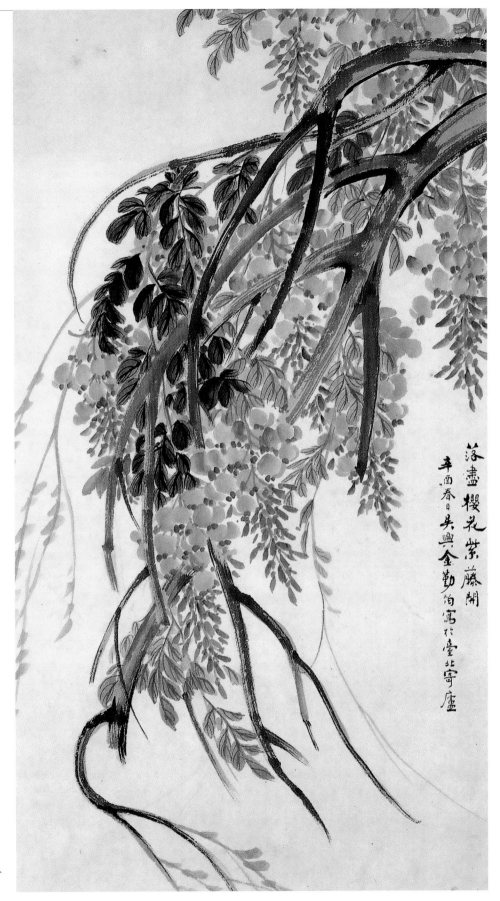

金勤伯　紫藤春色
1981　彩墨、紙
88.2×49.5cm
款識：落盡櫻花紫藤開
辛酉春日吳興金勤伯寫於
台北寄廬

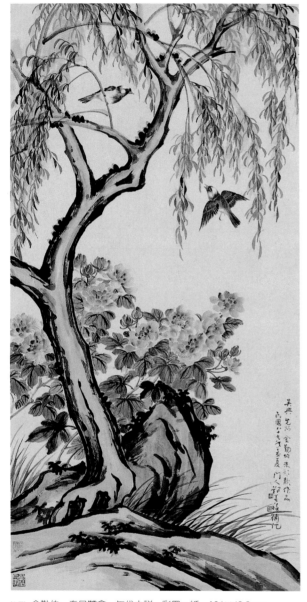

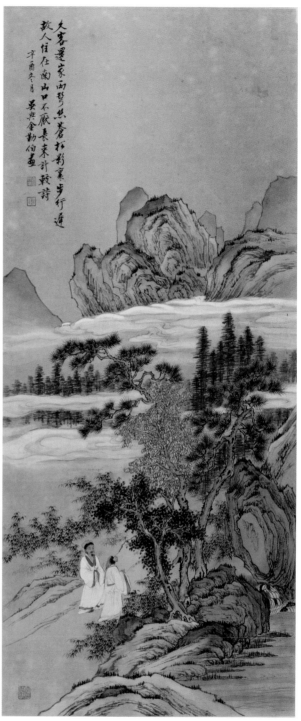

[左圖] 金勤伯　春日雙禽　年代未詳　彩墨、紙　136×69.8cm

款識：花紅柳綠草長鳥飛翔　先師金勤伯教授　花鳥楊柳圖　學生鄭善禧敬題　吳興先師金勤伯未題款作品　民國八十九年孟夏門人鄭善禧補記

／鄭印：翰墨緣、民國八十九年、鄭、善禧／金印：吳興金勤伯七十以後作、勤伯長壽

[右圖] 金勤伯　南山探幽　1981　彩墨、紙　87×37cm（金弘權提供）

款識：久客還家兩鬢絲　蒼松影裏步行遲　故人住在南山口　不厭長來計較詩／辛酉冬月吳興金勤伯畫／鈐印：金開業、勤伯、倚桐閣

[右頁圖] 南山探幽（局部）　1981

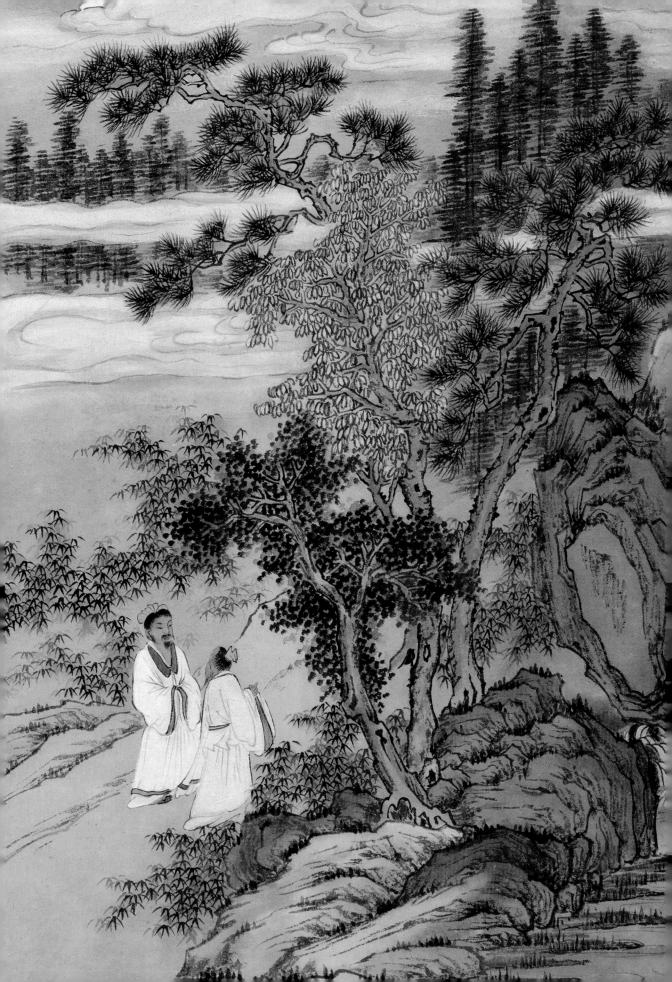

金勤伯　墨雨橫空萬山落
1970　水墨、紙
35.6×67.9cm（金弘權提供）
款識：庚戌初夏勤伯信筆寫此／
鈐印：金業、勤伯、倚桐閣

像林玉山在師範大學教花鳥，並不講解膠彩畫。當時致力於膠彩畫與國畫如何調和的，反倒是研習西畫而教素描的陳慧坤，他的確為了對中國繪畫有所認知，閱讀了不少中國的畫論。大陸水墨畫風颯然興起，藝術學院首先將國畫名稱改為「水墨畫」，大陸本身也在「水墨畫」、「彩墨畫」之間不易協調，而創議汲取西方美學精要的「現代繪畫」，要求社會重新省視創作的方向與觀念。

　　平心而論，今日的畫壇以成就論英雄，朱德群的去國，成為法國不朽的名家；而大陸的傳統繪畫市場，如張大千的畫價，徐悲鴻的油畫，都達到飆漲的程度，說明現在時代固然重視現代，同時也肯定了傳統。

墨橫雨空萬山落

畫家的成就，端視他在這塊土地上耕耘與播種的影響。

由金城而至金勤伯，以身教代替言教，當代花鳥畫家不乏出其門下者。而金勤伯一向也以教學為樂，將傳統繪畫藝術技法及觀念傳諸後人，出色的繪畫教師正是他的另一種貢獻，誠然應該深深地慶幸，他給我們這塊藝術大地注入了營養，讓後人更能深入而茁壯。

參考資料

書籍

· 台灣省立師範大學，《台灣省立師範大學五零級畢業同學錄》，台北市：台灣省立師範大學，1961。
· 陳雋甫，《吳詠香教授畫集》，台北市：鷗波畫館，1973.7。
· 國立台灣師範大學，《國立台灣師範大學慶祝三十週年校慶—美術學系專輯》，台北市：國立台灣師範大學，1976.5。
· 余毅主編，《金北樓先生畫集》，台北縣：中華書畫出版社，1976.7。
· 蔣健飛編，《藝術家叢刊3：中國民初畫家》，台北市：藝術家出版社，1980.5。
· 朱惠良、陳長華、何傳馨、劉芳如、劉奇俊、宋龍飛，《重彩花鳥畫選》，台北市：藝術圖書公司，1984.6。
· 王世襄，《明式家具珍賞》，台北市：藝術圖書公司，1987.11。
· 周大光、李翎編輯，《中國花鳥畫——俞致貞·劉力上畫集》，北京：榮寶齋·外文出版社，1989。
· 熊杰策畫，《劉凌滄紀念畫集》，台北市：台灣中華書局股份有限公司，1991.2。
· 許禮平主編，《中國近代名家書畫全集——陳少梅/人物》，香港：翰墨軒出版有限公司，1996.12。
· 邱東聯、王建宇編輯，《中國近代書畫目錄》，海口：南方出版社，1999.9。
· 國立歷史博物館編輯委員會，《爍古鎔今：金勤伯繪畫紀念展》，台北市：國立歷史博物館，2000。
· 邵洛羊，《丹青百家》，上海：上海辭書出版社，2002。
· 陸劍，《南潯金家》，杭州：浙江人民出版社，2006.10。
· 邱敏芳，《領略古法生新奇——金城繪畫藝術研究》，台北市：國立歷史博物館，2007.9。

期刊與論文

· 藝粹雜誌編輯委員會，《藝粹雜誌》，第1卷第3期，台北縣：藝粹雜誌，1967.8。
· 國立台灣藝術館藝術雜誌社編輯委員會，《藝術雜誌》第4卷，第4、5期合刊，台北市：國立台灣藝術館藝術雜誌社，1969.6。
· 美術家編輯部，《美術家》雙月刊，第13期，香港：美術家出版社，1980.4。
· 王宏、姜瑞豐編輯，《湖社月刊》上、中、下冊，天津：天津市古籍書店，1992.3。
· 熊宜敬，〈藝文俊傑三代全·學貫中西畫境高—金勤伯一生行誼〉、〈工寫自如意清新·淡泊謙沖胸襟廣—金勤伯的藝術與生活〉；楚國仁，〈才情早發藝事精·量少質佳善珍藏—金勤伯市值探價〉，《典藏》第150期，台北市：典藏藝術家庭股份有限公司，2005。
· 純之，〈金勤伯工筆傳神〉，《空中雜誌》廣播特寫專欄，1980年代。
· 林香琴，《金勤伯花鳥畫風格研究》，台北市：國立台灣師範大學美術學系碩士論文，2005.6。

展覽目錄

· 硅谷亞洲藝術中心，《精麗寫神—孫家勤畫展》，舊金山：硅谷亞洲藝術中心，2010.5。
· 藝流國際拍賣股份有限公司，《藝流四季·夏之夜·中畫》，台北市：藝流國際拍賣股份有限公司，2010。

生平年表

1910	・一歲。原籍浙江吳興世家，3月16日凌晨出生於上海。父親金紹基（號南金、字叔初），母親楊文麗。排行老大，下有一弟二妹。
1917-20	・七歲。12月，金紹城（城、拱北，即金勤伯大伯父）、葉恭綽、陳仲恕諸君集京師收藏家之藏品，於北平展覽七日，每日更換展品，共六、七百件，收費以賑京畿水災。
	・由父親親自帶領前往北平，拜大伯父金城為師，開始習畫。
	・北京大學書法研究會成立。
	・隨父親遷居北平。
	・北平成立中國畫學研究會。
1921-22	・十一歲。由金城推薦進入北平「中國畫學研究會」，成為該會年紀最小的學生，並參加該會在北平舉行的國畫公展，頗獲佳評。
	・隨金城赴日本，參加第二屆「中日繪畫聯合展覽會」。
1924	・十四歲。勤練翎毛、花卉、山水等。醉心於繪事。
1925	・十五歲。向大伯父金城習畫。
1926	・十六歲。自「中國畫學研究會」學成，是七十三位畢業生中年紀最小者。
	・9月，大伯父金城病逝上海。臨終前以自刻印章「繼藕」贈金勤伯，望他能「繼承藕湖之志」，並將金勤伯託與三姑母金章與好友陳師曾續研習藝事。冬天，金城長子金開藩與其得意門生陳少梅等，於北平東城錢糧胡同15號前廳墨茶（榇）閣組織「湖社畫會」，金勤伯加入。
1929	・十九歲。考入北平燕京大學生物系。
1930	・二十歲。舉辦湖社第四次成績展覽會。
	・「湖社畫會」參與比利時建國百年博覽會，於駐法華公使所舉行「中國畫展覽會」，金勤伯以一幅水墨花卉獲得金牌獎。
1933	・二十三歲。畢業於北平燕京大學生物系，進入生物研究所就讀。
	・10月，中國畫學研究會於北平舉行第十一次展覽會。
1934	・二十四歲。與畢業於上海中西女中、北平燕京大學音樂系的許聞韻結婚。育有二子一女，為長子金太和，女兒金中和，幼子金保和。
	・中國畫學研究會於北平舉行第十二次展覽會。
1935	・二十五歲。畢業於北平燕京大學生物研究所，獲碩士學位。留學英國倫敦大學。一年半後轉入美國哥倫比亞大學。
1936	・二十六歲。湖社月刊發行一百期，隨即停刊。
1937	・二十七歲。抗日戰起，放棄攻讀博士學位而返國。舉家由北平遷居上海。
1939	・二十九歲。居上海淮海路倚桐閣。在父親的實業公司工作，兼任上海美專國畫花鳥課程。
1942	・三十二歲。冬日作〈墨梅〉，擬唐六如墨梅並錄原題。
1946	・三十六歲。再度赴美深造。
1947	・三十七歲。受父親以「讀萬卷書，行萬里路」勉勵，促往歐洲增廣見聞，這年走訪英、法等國，前往各大美術館觀賞中西名畫及陶瓷古文物等，開闊了眼界。
1948-49	・三十八歲。由於時局動亂，從上海搭船渡海來台，攜帶大批筆墨紙硯，以及顏料、古瓷書畫等收藏。
	・父親在香港過世。由袁樞貞教授代辦入港手續，連夜趕往奔喪。
	・黃君璧抵台，任台灣省立師範學院藝術系教授兼主任。
1950	・四十歲。受黃君璧之邀，受聘為台灣省立師範學院藝術系花鳥畫專任教授。講授工筆花鳥畫課程時，胡念祖擔任藝術系助教，喻仲林、孫家勤至藝術系旁聽金勤伯國畫課，因而結識，爾後共組「麗水精舍」。
	・參加第五屆台灣省全省美展，獲國畫部第四名。
1951	・四十一歲。1月，參加台北中山堂台灣省立師範學院藝術系師生美展。
	・參加第六屆台灣省全省美展，獲國畫部第二名。
1953	・四十三歲。2月，參加台灣省立師範學院藝術系生，為校內患肺病學生籌募醫療費而舉辦之聯合畫展。妻子許聞韻亦於師範學院禮堂舉行音樂發表會。

1954	· 四十四歲。於台北市中山堂舉辦首次個展。
1955	· 四十五歲。台灣省立師範學院改制台灣省立師範大學，孫家勤、劉國松、趙澤修等均為應屆畢業生，孫家勤留校任教，教人物畫課程，遂與金勤伯同事。
1956	· 四十六歲。於中山堂舉行國畫展。華之寧任金勤伯助教。
1957	· 四十七歲。擔任第十二屆台灣省全省美展國畫部評省委員。
	· 洪嫻任金勤伯師大助教。
1958	· 四十八歲。擔任第十三屆台灣省全省美展國畫部評省委員。
	· 作〈梧葉山莊〉，勤伯款，莊嚴書款。
1959	· 四十九歲。虛歲五十，由孫家勤作人物、胡念祖補瀑布山石、喻仲林作竹木，合繪〈金勤伯像〉，並由藝術系助教徐瑩題款，為老師祝壽。
	· 9月，應美國傅爾布萊特基金會之邀，赴美羅德島設計學院（Rhode Island School of Design）交換教授一年，並在該校美術館舉行「金勤伯國畫展」。
1960	· 五十歲。與羅德島設計學院續約一年，為該校專任教授，並先後於密蘇里州聖路易市華盛頓大學、科羅拉多州丹佛市科羅拉多州立大學舉辦畫展。
1961	· 五十一歲。為了照顧居住香港的母親，應香港中文大學之聘前往任教一年。並在該校舉辦個展，這年與原配離婚。
1962	· 五十二歲。應邀任美國愛荷華州立大學藝術系交換教授。遇燕京大學同屆校友魏漢馨亦在該校任教，他鄉遇舊友，相互扶持並結為連理。
	· 於愛荷華州立大學舉辦個展。
1963	· 五十三歲。遷居美國愛荷華市（Iowa City），並於州愛荷華大學教授繪畫。
1965	· 五十五歲。於俄亥俄州立大學舉辦國畫展。
1967	· 五十七歲。與夫人魏漢馨休假返台。
	· 復任教師大美術系，亦至文化大學美術系兼課（達十二年），同時應李梅樹之聘，任國立藝專（即今台灣藝術大學）花鳥畫教授，至1977年止。
	· 居基隆路二段。
1969	· 五十九歲。參加國立台灣藝術教育館舉辦之第一屆全國大專教授美術聯合展覽。
1974	· 六十四歲。自1974至1977年連續擔任第二十九至三十二屆台灣省全省美展國畫部評審委員。作〈玉堂富貴〉，後贈國立歷史博物館。
1976	· 六十六歲。將所藏金城畫作〈金北樓撫唐六如溪山漁隱圖〉交付中華書畫社以經摺付梓出版。
1977	· 六十七歲。與黃君璧、劉平衡等人赴美國考察，並參訪多處美術館。
1978	· 六十八歲。與黃君璧、姚夢谷、劉平衡同時應邀參加德國柏林國立博物館舉辦的「中國現代繪畫展」。
	· 輕微中風，加上視力衰退，因而減少工筆畫創作，代之以寫意、大潑墨。
1979	· 六十九歲。應國立歷史博物館館長何浩天之邀，與黃君璧等人訪問歐美，並拜訪教宗若望保祿二世。
1980	· 七十歲。擔任台北市第九屆美術展覽會評審。
1982	· 七十二歲。參加師大畫廊舉辦的「師大美術系第三屆教授聯展」。
1983	· 七十三歲。自師大美術系退休。
1985	· 七十五歲。得意門生喻仲林病逝台北。
	· 參加「中華民國七十四年當代美術大展」。
1986-88	· 七十六歲。金保和赴美，金勤伯也赴美省親。
	· 省親返台後與夫人寓居基隆路，讀書作畫，鶼鰈情深。
1998	· 八十八歲。3月1日因心臟衰竭辭世。夫人魏漢馨哀痛不已，不久纏綿病榻，次年也因心臟衰竭病逝。
2000	· 6月8日至7月2日，在台北國立歷史博物館舉辦「爍古鎔今——金勤伯繪畫紀念展」。

家庭美術館／美術家傳記叢書
婉麗・典雅・金勤伯　　沈以正／著

文建会 策劃
藝術家 執行

發 行 人｜盛治仁
出 版 者｜行政院文化建設委員會
地　　址｜100台北市中正區北平東路30-1號
電　　話｜(02)2343-4000
網　　址｜www.cca.gov.tw
編輯顧問｜陳奇祿、王秀雄、林谷芳、林惺嶽
策　　劃｜許耿修、何政廣
審查委員｜洪慶峰、王壽來、王西崇、林育淳
　　　　　蕭宗煌、游淑靜、劉永逸
執　　行｜游淑靜、楊同慧、劉永逸、詹淑慧
編輯製作｜藝術家出版社
　　　　｜台北市重慶南路一段147號6樓
　　　　｜電話：(02)2371-9692~3
　　　　｜傳真：(02)2331-7096
總 編 輯｜何政廣
編務總監｜王庭玫
數位後製作總監｜陳奕愷
文圖編採｜謝汝萱、鄭林佳、黃怡珮、吳礽喻
美術編輯｜曾小芬、王孝嫄、柯美麗、張紓嘉
行銷總監｜黃淑瑛
行政經理｜陳慧蘭
企劃專員｜柯淑華、許如銀、周貝霓
專業攝影｜何樹金、陳明聰、何星原

劃撥帳戶｜行政院文化建設委員會員工消費合作社
劃撥帳號｜10094363
網路書店｜books.cca.gov.tw
客服專線｜(02)2343-4168

總 經 銷｜時報文化出版企業股份有限公司
倉　　庫｜新北市中和區連城路134巷16號
電　　話｜(02)2306-6842

南部區域代理｜台南市西門路一段223巷10弄26號
　　　　　　｜電話：(06)261-7268
　　　　　　｜傳真：(06)263-7698
製版印刷｜欣佑彩色製版印刷股份有限公司

初　　版｜2011年04月
定　　價｜新臺幣600元

ISBN　978-986-02-6924-6

國家圖書館出版品預行編目資料

婉麗・典雅・金勤伯／沈以正 著
-- 初版 -- 台北市：文建會，2011〔民100〕
160面：19×26公分

ISBN 978-986-02-6924-6（平裝）

1.金勤伯 2.畫家 3.臺灣傳記

940.9933　　　　　　　　　　100000212